Art Base 014

圖解
第一次畫水彩就上手
旅行應用篇

CONTENTS 目次

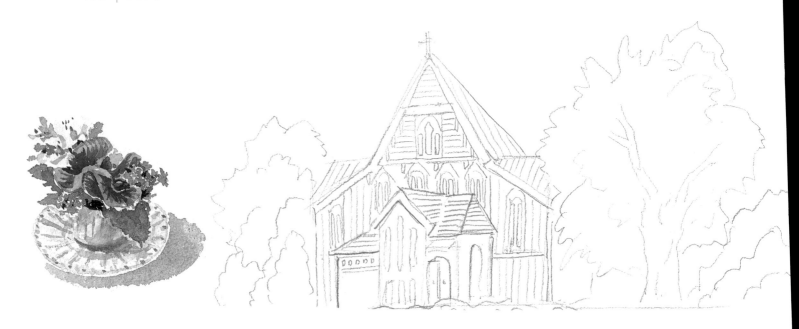

Part 1
輕鬆畫水彩

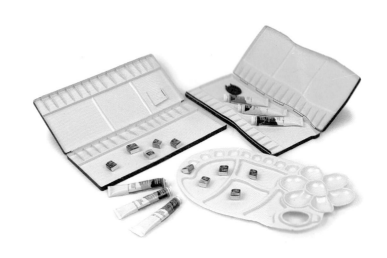

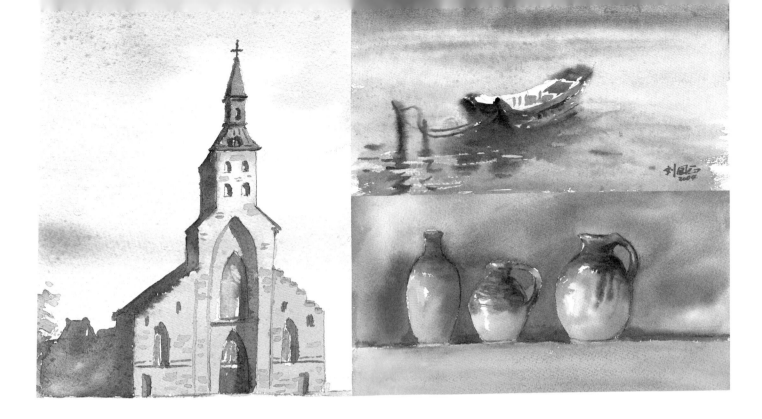

Part 2
用色的基本技巧

Part 3
水彩畫基礎技法

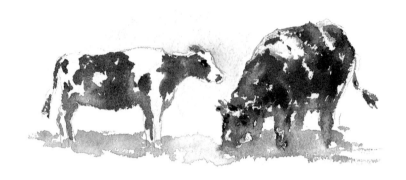

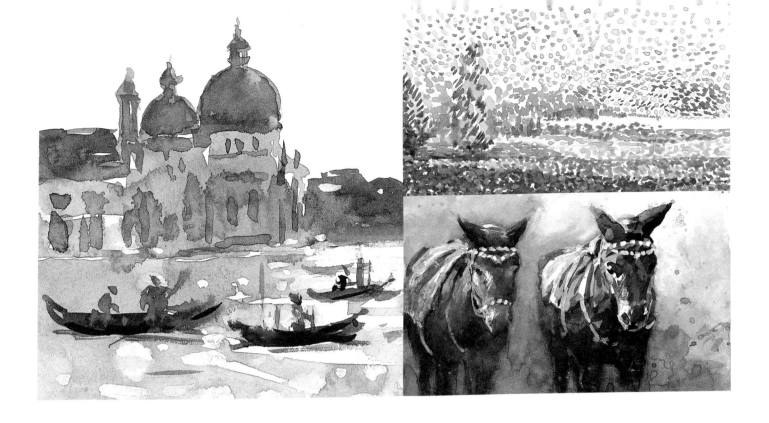

Part 6
水彩的生活應用

流暢靈動的水彩畫趣味

水彩具備隨性、方便、自然、流暢、氣韻、靈動……等特性，既有水墨畫的意趣，亦具油畫的廣度與深度。欲培養國民美學素養，則推廣水彩畫的學習與欣賞，應是一個極好的選項。

在繪畫領域裡，水彩畫播種得最早、最廣。在國內，從小學生便開始接觸學習，因此，一生中，從未畫過水彩畫的人，可說少之又少。如果做個普查，我相信，在所有繪畫媒材之中，畫過水彩畫者，必是最大的族群。因為，水彩具備隨性、方便、自然、流暢、氣韻、靈動……等特性，既有水墨畫的意趣，亦具油畫的廣度與深度。欲培養國民美學素養，則推廣水彩畫的學習與欣賞，應是一個極好的選項。

不過，一幅好的水彩畫，必須同時掌握畫紙的質地、水的透明、流動、乾濕、渲染……等特性，以及熟練用色技巧，繪畫上的感性與理性，收放取捨……等等，一筆落下，形、色、韻同時到位，確實有一定的難度，真的是易學難精，學而無止境。但是，也因為是那種流暢、自然、韻味、靈動、隨性、紓情的媒材語言，正是水彩畫所以趣味盎然之所在。

我從事水彩畫的創作，也快半世紀，閱讀過諸多專業的水彩書籍，但是對於一般大眾的入門書，仍然感到非常貧乏。頃聞青年畫家——劉國正先生，在易博士出版社的支助下，以專業的造詣，平易近人、深入淺出地分析和示範的《第一次畫水彩就上手》這本書，我覺得對於水彩畫的初學者，實在是非常難得的消息。

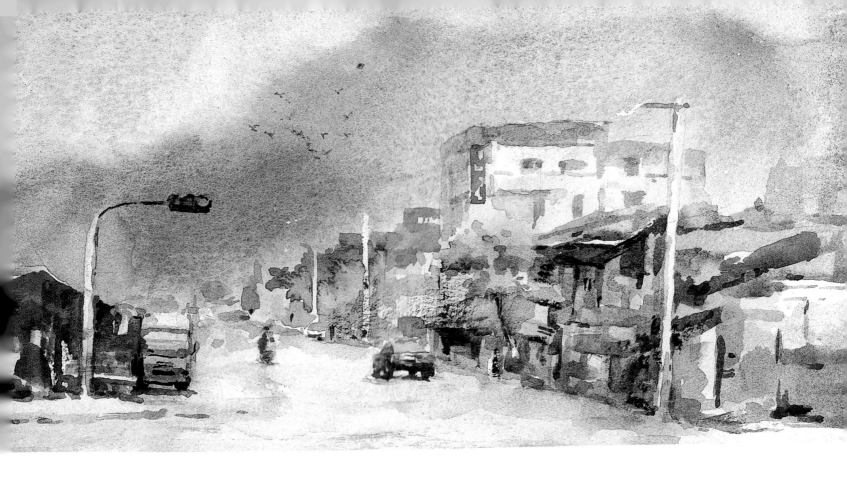

　　劉國正先生是一位誨人不倦的美術教師，教學及進修之餘，努力創作，嚴謹治學，是國內當紅的青年畫家。獲獎無數，例如：教育部文藝創作獎、聯邦新人獎、南瀛獎、國軍文藝金像獎、清溪文藝獎、台陽美展、廖繼春油畫創作獎……等等，不勝枚舉。是目前一顆閃亮的明星。

　　《第一次畫水彩就上手》這本書，由他來現身說法，傾囊相授，我預期將給予讀者很好的啟蒙，很貼切的示範。我希望像這樣的水彩入門好書，能夠很快地順利出版。為此，本人甚樂為之序。

賴武雄

2004年10月

（前國立台灣藝術學院美術系退休教授、前台灣水彩協會會長）

如何使用這本書

　　本書專為「第一次畫水彩」的人而製作，對於你可能面對的種種疑惑、不安和需求，提供循序漸進的解答。為了讓你更輕鬆的閱讀和查詢，本書共分為六個篇章，每一個篇章，針對「第一次畫水彩」的人所可能遭遇的問題，提供完整的說明。

大標

當你面臨該篇章所提出的問題時，必須知道的重點以及解答。

內文

針對大標所提示的重點，做言簡意賅、深入淺出的說明。

縫合法

縫合法又稱並置法，是指讓色塊並列呈現縫接的效果。畫法是當色彩沒有乾透時，再接上另一色塊，使兩色塊交接處呈現融合、水分滲流的效果，其特色為輪廓清晰、筆觸敏銳、色彩鮮明。在未熟練縫合技巧前，容易因色塊不易組合使得畫面產生僵硬、不自然的效果。

縫合法上手練習：葡萄

葡萄渾圓的果實立體感適合用縫合法表現，使用縫合法要注意的是，在第一筆顏色未乾時，就要加第二筆顏色在其接縫處，如此才會有縫合的效果。

● **作畫材料箱**／示範色彩：天藍、紫色、普魯士藍、鎘藍、紅紫、海綠、深綠／使用畫筆：14號圓形筆／使用畫紙：法國Arches水彩紙／其他工具：鉛筆、橡皮擦、面紙

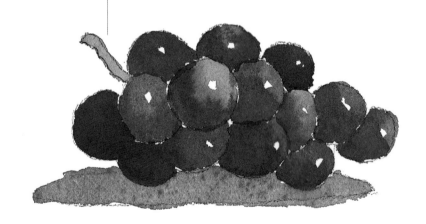

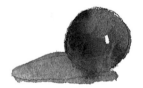

TIPS

實用技巧、撇步大公開。

TIPS

使用縫合法時，用筆的過程避免來回塗抹，因為在調色過程中，顏料會隨著不同比例的水分附著在筆毛上，當你將筆壓下畫在紙上時，紙上的色彩和水分會很自然留下水彩的透明效果，如果來回塗抹，只會讓畫面色彩很平均分布，少了色彩些微變化的趣味性。

64

顏色識別

為方便閱讀及查詢，每一篇章皆採同一顏色，各篇章有不同的識別色，可依顏色查詢。

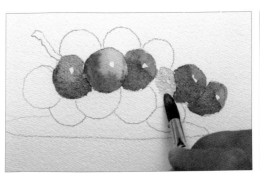 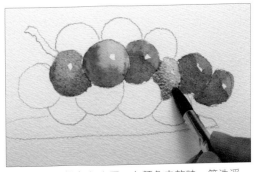

step-by-step

具體的步驟，幫助「第一次畫水彩」的你清楚使用的步驟。

⑪ 筆洗淨，沾天藍加入適量的水調勻，在右3葡萄的亮面畫一個空心小圓。在顏色未乾時，筆洗淨，沾紫色加入適量的水調勻，沿著第一層顏色邊緣畫出第二層，表現出葡萄的暗面。

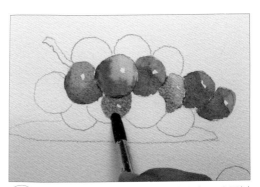

⑫ 整串葡萄的左下暗面由於是背光處，暗面以紫色系為基調上色。筆洗淨，沾鍋藍1：紫色1比例的顏料，加入適量的水調勻，在左下3葡萄亮面處畫一個圓。

WARNING

運用漸層渲染技巧時，一旦落筆就不要回頭修改，因為漸層渲染法的特色是由濃到淺的變化，來回修改會讓修改處的顏色更淺，漸層效果顯得突兀。

warning

警告、禁忌或容易犯的小錯誤，提醒你多注意。

使用渲染法時，色彩與水分間相互滲透、碰撞，可創造出意想不到的偶發效果。如同示範例中，隨著顏色、水分逐漸擴散，背景藍天表現出微妙的色彩變化。

dr.easy

由多年畫水彩經驗的高手，為「第一次畫水彩」的你提供畫水彩的技巧和訣竅。

Info

什麼叫做藏色？
由於物體會反映周遭色彩，也就是環境色，因此，在上色時，若能將環境色一併表現出來，就能讓物體的色彩更豐富活潑。環境色對物體的影響通常是隱微的，因此在畫出物體前，可以先在局部上環境色，接著畫出主色，讓環境色與主色自然地融合，這樣的畫法即稱為藏色。選擇物體環境色通常視周遭物體的色系而定。

info

重要數據或資訊，輔助你學習。

65

9

Part 1
輕鬆畫水彩

水彩畫利用水做為媒介調色，水的流動性較大，在繪畫過程中，水分與顏料間會產生交融、流動、暈染等效果，呈現出豐富的色調與優雅透明的美感。水彩畫的畫具簡單輕巧、攜帶方便，使用技法輕鬆自在，作畫過程充滿趣味。創作過程只要了解基本的用筆方法和學會運用色彩、控制水分，就能完成水彩作品。本篇帶領讀者認識完成水彩畫作過程中，所需要的各種畫材工具，並簡要說明使用方式。接著，再透過步驟解析的方式，引領讀者認識水彩的基本上色技法，透過實際的練習，迅速掌握畫水彩的基本功。

本篇教你

- ☑ 認識水彩畫的基本、輔助工具
- ☑ 水彩顏料的種類
- ☑ 認識三原色
- ☑ 如何選擇水彩顏料
- ☑ 如何選擇紙張
- ☑ 如何挑選畫筆
- ☑ 如何打底稿

畫水彩需要哪些基本工具？

開始畫水彩前，先了解需要用到哪些基本工具。完成一幅水彩畫作，需要使用的基本工具有：水彩顏料、水彩畫筆、紙張。第一次畫水彩的新手，在用筆、用色、用紙方面還未掌握自如前，並不須用到太高級的配備，高級材料相對地花費也就愈高。

畫水彩的必備四種基本工具

1 水彩顏料

水彩顏料可分為透明與不透明兩大類。透明顏料是指顏料加水稀釋後呈現透明狀，而不透明顏料的特性是顏料本身的覆蓋性較強，顏色加太重時就會消失其透明性，最常見的不透明顏料是白色。此外，水彩顏料也分為乾製塊狀和乳狀顏料兩種。乾製顏料裝在色盤中，要畫時須以畫筆沾水在顏料上溶解顏色後，沾取顏色放在調色盤內使用。乳狀顏料，一般都是裝在軟管裡，使用時只要擠出乳狀顏料，再加水稀釋即可。

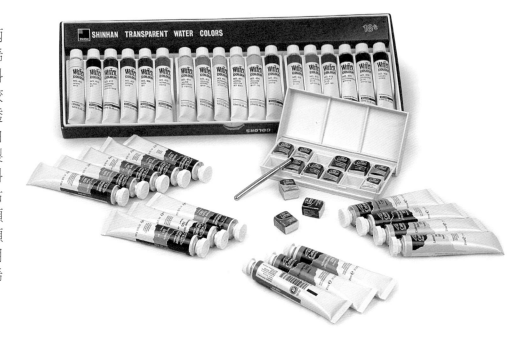

2 調色盤

調色盤用來調色、混色。如果是選擇裝在金屬盒中的水彩顏料，則金屬顏料盒兼具調色盤的功能。可以拿來當做調色盤的金屬顏料盒，表面塗有白色琺瑯，有分格的凹槽方便混色。一般畫家會另外選購調色盤，此類調色盤款式很多，可依需要選購。除了以上介紹的調色盤之外，也可以白磁盤替代。

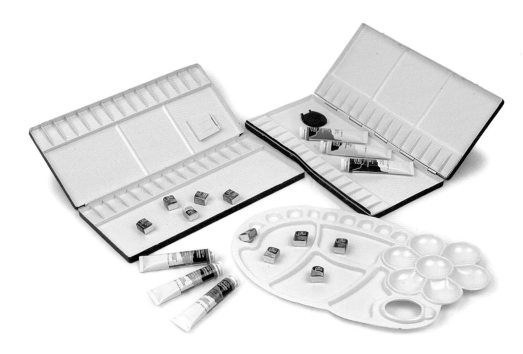

3 水彩畫筆

水彩畫筆的種類大致分為圓筆、平筆、線筆、毛筆、扇形筆五種。其中又以圓筆最常見、也最常使用。圓筆可以處理細節、畫出線條、也可以做出許多不同的筆觸變化，使用的範圍較廣；平筆的筆毛平整，可以用來處理畫面中大面積的部分；毛筆因本身吸水性較強，適合表現不同粗細變化的線條；線筆的筆毛細長，可畫出細線條和細微部分的上色，所以適合處理細部；扇形筆的筆毛如同扇子，常用來表現均衡統一的畫面。初學者選擇畫筆時，要看繪畫的主題而定，有時，整幅作品可能只用同一支畫筆完成。因此，必須先了解不同的水彩畫筆的繪畫效果，之後，再依創作需求選擇畫筆作畫。

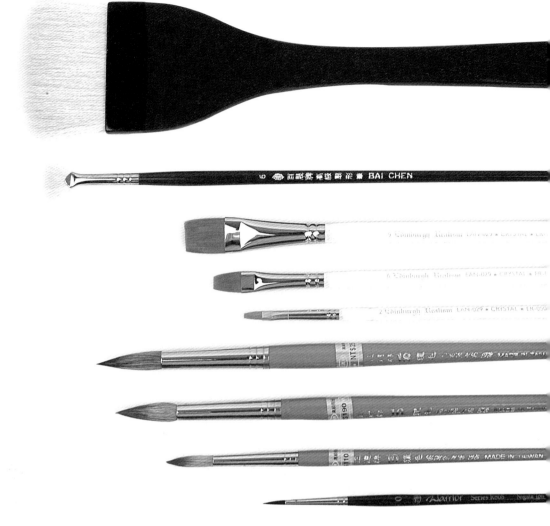

4 畫紙

水彩紙的種類很多，依表面紋路的粗細大致可分為粗紋、細紋和中等紋理。畫紙的尺寸一般可分為：全開（尺寸約112cmx76cm），而全開的一半為對開（約76cmx56cm）、四開（56cmx38cm）是對開的一半等等，以此類推。初學者一開始最好不要使用太大的紙張，在繪畫技巧尚未嫻熟前，太大的畫面較難掌握效果，以四開或八開以下尺寸最適合。坊間美術用品社也販售裝訂成本的水彩畫簿，就像筆記本一樣，有封面保護紙張，使用與攜帶上都很方便。

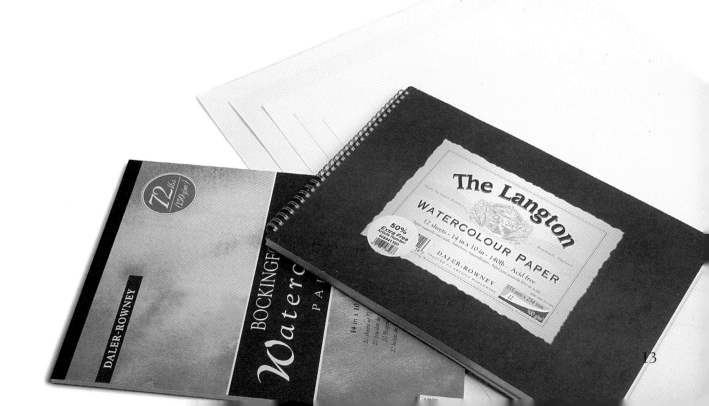

輔助工具介紹

簡要認識水彩顏料、水彩畫筆、紙張等畫材的種類之後，接下來介紹輔助工具，這些工具可以輔助畫作順利進行、讓畫作更完美，以及完成畫作後，長久保存畫作。

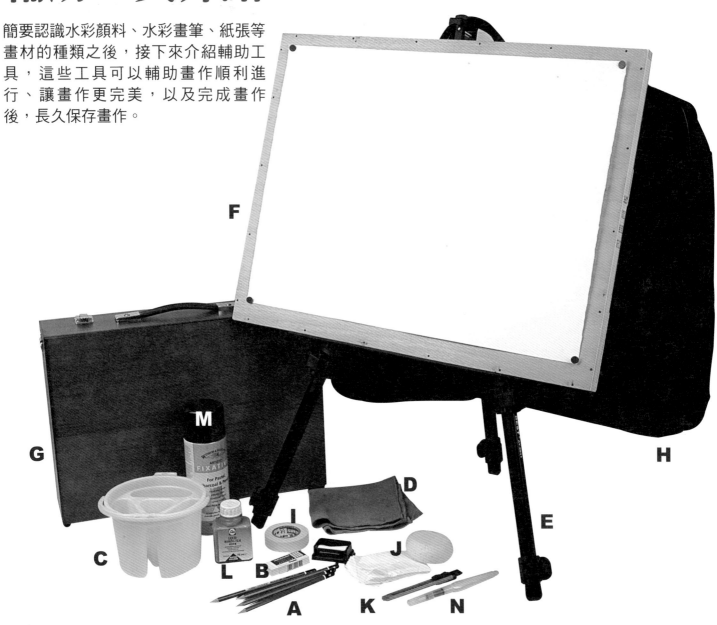

A.鉛筆

打底稿時使用。大部分的水彩畫作都需要先用鉛筆打出底稿，再著色。除非採取隨興的創作方式，讓色彩自由在畫紙上揮灑，才不須事先打好鉛筆稿。鉛筆筆桿上英文字母H、B分別表示筆蕊軟硬度，B表示軟筆芯，H表示硬筆芯。以數字的大小表示軟硬等級，例如 B1、H2，B的數字愈大表示筆芯愈軟，畫出的線條愈深；H的數字愈大表示筆芯愈硬，畫出的線條愈淺。適合打稿的鉛筆為B～H之間，太硬或太軟的鉛筆都不適合打底稿，太深的鉛筆線會干擾水彩在上色時的畫面效果；太淺的打稿線又會有輪廓模糊不清的情況。

B.橡皮擦

橡皮擦可以選擇硬橡皮擦和軟橡皮擦兩種。硬橡皮擦可以在草圖階段用來擦去多餘的線條，而軟橡皮擦質地柔軟，在擦拭鉛筆線條時比較不會傷害紙張。

C.裝水用的洗筆容器

畫水彩時，需要大量的乾淨清水，用來調配水彩顏料、混色和洗淨畫筆。盛水容器可以選擇塑膠材質或者玻璃瓷器，需要注意的是，瓶口不能太小，以廣口最為適合。作畫時洗過筆的水會愈來愈髒，所以要常換水，讓畫筆可以洗乾淨，筆毛才不會殘留顏料干擾用色，讓顏色變得灰髒。也可以多準備一個洗筆容器備用，方便作畫。

E.畫架

畫架分為室內與室外型兩種，以室外型較為簡單輕便，通常用於戶外寫生，材質分為鋁質與木製，為兩節式的三腳架；而室內型的材質以木質為主，外型較大也較為穩重，攜帶較為不便。

D.擦筆用的抹布

最好選擇乾淨且乾的，因為抹布要用來控制畫筆的含水量，也可以拿來擦淨調色盤，你可以選擇舊毛巾，或是吸水性較強的舊衣服來替代。

F.畫板

畫板是以三夾板製成，畫板後面有一中空夾層，可以放畫紙，以利於戶外寫生。

G.畫箱

畫箱主要是用來存放顏料、調色盤、畫筆等工具。

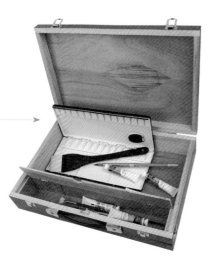

H.畫袋

畫袋內可以裝畫板、小板凳，畫帶外的大口袋可放畫架、調色盤等工具。

I.紙膠帶

紙膠帶的功能主要是固定畫紙,在畫作完成後再將紙膠帶輕輕地撕起,以免撕破畫紙表面。

J.海綿、衛生紙

海綿和衛生紙可以用來吸取畫筆以及畫紙上過多的水分。

K.圖釘、小刀

圖釘具有固定畫紙的功能,而小刀可以用來削打稿時的鉛筆和裁切紙張。

L.遮蓋留白膠

遮蓋留白膠又稱為遮蓋液,主要是用來預留畫面亮面、亮點、以及須在最後才上色的細微部位,讓作畫時能更放心地進行,不用擔心會讓畫面顏色混濁。在使用留白膠前須先將水彩筆泡過肥皂水再沾留白膠畫在你想要留白的部分,使用完後要儘快將畫筆洗滌乾淨,延長畫筆的使用壽命。

M.噴膠

噴膠又稱為保護噴膠,是一種低黏度,快速乾的膠,噴灑在畫面後,可以保護畫面,更易保存。

N.自來水筆

自來水筆前端是軟毛,空心筆桿內可貯水,一按壓筆尖會自動供水,讓筆尖飽含水分,可沾水彩顏料直接作畫,使用方便,也方便攜帶。

水彩顏料的種類

水彩顏料的成分是將粉狀的顏料與樹脂混合，再加甘油、水、化學藥劑等調和而成。成品顏料分為乾製塊狀和乳狀顏料。乾製塊狀顏料裝在顏色盤中，要畫時以含水的畫筆稀釋即可塗畫；乳狀顏料，一般都是裝在軟管裡，使用時只要擠出顏料，再用水調開即可，軟管裝的乳狀顏料最適合初學者。由於乳狀顏料呈半稀釋狀態，可迅速溶解於水立即使用，並且方便同時混用多種顏色創作。使用乾製塊狀的顏料時，須不斷用畫筆沾水來回摩擦顏料才能使用，比較麻煩，色彩的顯色效果也較不好掌握。

透明水彩

透明水彩是指顏料加水稀釋後呈現透明狀，上色時，顏色在白色
畫紙呈現透明、輕透感，經過重疊上色仍能看到下方的顏色，由
於顏色是透明的，因此畫紙的白底還是看得見，畫紙的白底和色
彩相融合後，就會形成自然的混色效果。

基本上色技法表現

透明水彩的透明、多變的調色、上色方式，創造了豐富、多樣的效果。同樣的顏色，會因不同的比例、水分含
量、以及上色、用筆方式，而呈現出不同的色調明暗變化與效果。

 在調色盤調色後平塗在畫紙上

① 首先取黃色顏料、深紅色顏料，分別擠出適量
於調色盤上。

② 將畫筆浸泡在乾淨的水中，用筆沾水帶入調色
盤。

③ 用畫筆在調色盤將黃色顏料、深紅色顏料充分
與水混合，調出含水的橘色顏料。

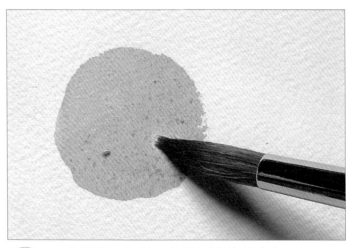

④ 用畫筆沾取顏料，在畫紙上塗繪上色。

 2 在紙上混色，趁顏料未乾時迅速重疊上色

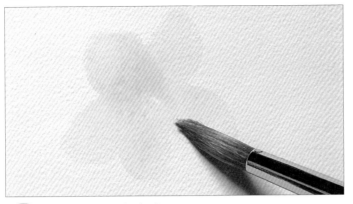

① 首先塗上一個顏色。

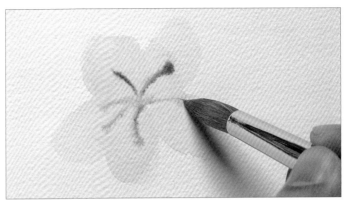

② 在顏料還濕濕時，再疊上另外的顏色，兩色會互相滲透、混合，創造出渲染的效果。

3 在紙上混色，等顏料乾了再重疊上色

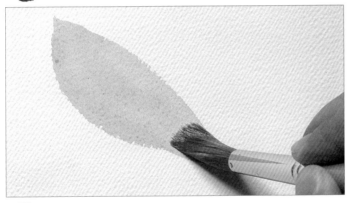

① 首先塗上一個顏色。

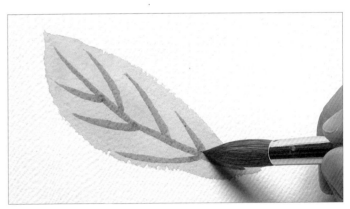

② 靜待顏料完全乾透時，再疊上新的顏色。此時會發現仍可以看見底下的顏色，兩色重疊處產生了不同於在調色盤混色、以及在畫紙上渲染的效果，創造出獨特的顏色。

4 先沾濕畫紙，再上色

① 首先將畫筆浸泡在乾淨的水中，讓筆毫吸飽水分。

② 接著，用飽含水分的畫筆刷過畫紙表面，浸濕畫紙。

③ 用畫筆沾上顏料，在畫紙上塗上顏色。由於畫紙含水，顏料會自然暈開，形成沒有明顯界線的不規則筆觸。

不透明水彩

不透明水彩顏料的特性不像透明水彩顏料，加水後會有透明、清爽的感覺，相反地，不透明水彩顏料給人一種沈著、厚重的視覺效果。不透明水彩顏料使用時常需要加入大量的白色顏料來作畫，藉此增加顏料本身的覆蓋，使其可以完全蓋過另一層顏料。

基本上色技法表現

在調色盤調色後平塗在畫紙上

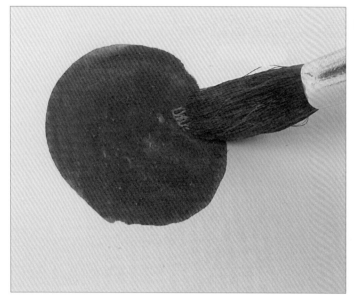

① 用畫筆在調色盤將深紅色顏料調勻後，沾顏料在畫紙上塗繪上色。

② 等顏料乾後，再沾取深紅色1：白色1比例的顏料相混色後，再直接疊塗在深紅色上，覆蓋第一層底色，畫面呈現出厚重的視覺感和不透明的覆蓋。

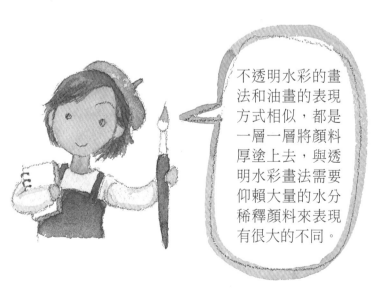

不透明水彩的畫法和油畫的表現方式相似，都是一層一層將顏料厚塗上去，與透明水彩畫法需要仰賴大量的水分稀釋顏料來表現有很大的不同。

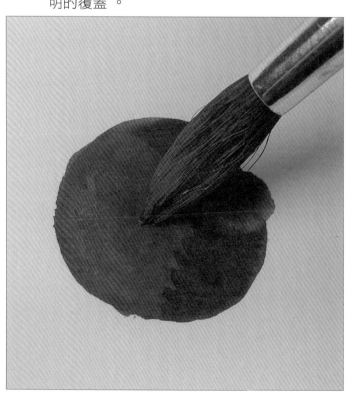

透明水彩演色表

以下為本書使用的透明水彩的顏色表。牛頓（NEWTON）牌透明水彩顏料是創作者最常使用的品牌，牛頓牌水彩顏料的色彩穩定、顯色性強、不易褪色，顏色的種類豐富，所以價格比一般水彩顏料貴，筆者建議剛開始學畫，可以到美術社買零散的顏料回來練習。由於每種顏料在製造過程是從不同的礦物、動物、植物和化學元素合成的，因此顏料的透明度也不盡相同，牛頓水彩顏料中透明度較低的有：朱紅、鎘黃、橙色、天藍、白色等顏料。以下演色表標示出該品牌的24種顏色，並從暖色系排至寒色系。

檸檬黃　　　黃　　　鎘黃　　　橙色

洋紅　　　深紅　　　朱紅　　　橙紅

玫瑰紅　　　土黃　　　赭石　　　生赭

焦赭　　　紫色　　　紅紫　　　天藍

鈷藍　　　普魯士藍　　　青綠　　　海綠

暗綠　　　深綠　　　黑色　　　白色

不透明水彩演色表

花斑狗（REEVES）牌不透明水彩顏料是傳統水溶性和不透明的乳狀顏料，其著色堅固、覆蓋性強，並且耐光耐晒，價位不高，適合一般初學者使用。以下演色表標示出該品牌的24種顏色，並從暖色系排至寒色系。

檸檬黃	黃	鎘黃	橙色
膚色	橙紅	玫瑰紅	深紅
洋紅	土黃	赭石	生赭
焦赭	紫色	天藍	鈷藍
普魯士藍	群藍	青綠	海綠
深綠	灰黑	黑色	白色

認識三原色

三原色是指紅、黃、藍色。原色是指無法透過其他顏色相混而成的獨立色彩。但運用三原色幾乎可以混合出所有的顏色。在作畫之前，先認識三原色，以及如何透過三原色混出其他的顏色。

用三原色調色練習

接下來練習用三原色調配色彩。請試著在調色盤上按照以下標示的顏色調配，顏料的比例多寡也會影響色彩，而調出不同的顏色。

用黃色＋紅色調出橙色

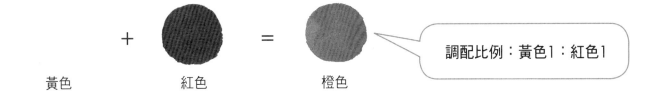

黃色　　　　　　＋　　　紅色　　　＝　　　橙色

調配比例：黃色1：紅色1

◎當黃色比例多於紅色，調出黃橙色

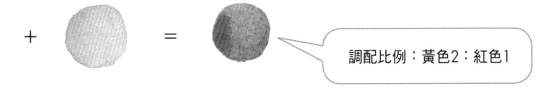

調配比例：黃色2：紅色1

◎當紅色比例多於黃色，調出紅橙色

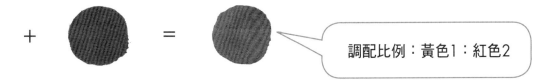

調配比例：黃色1：紅色2

用黃色＋藍色調出綠色

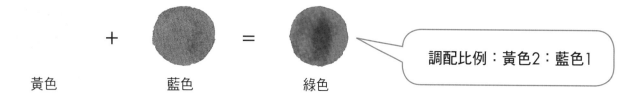

黃色　　　　　　　藍色　　　　　　　綠色

調配比例：黃色2：藍色1

◎當黃色比例多於藍色，調出黃綠色

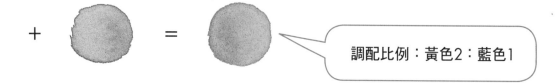

調配比例：黃色2：藍色1

◎當藍色比例多於黃色，調出青綠色

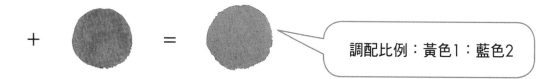

調配比例：黃色1：藍色2

用紅色＋藍色調出紫色

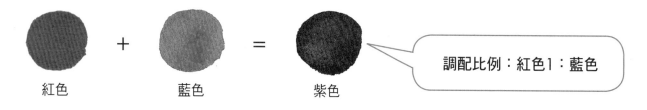

紅色　　　　　　　藍色　　　　　　　紫色

調配比例：紅色1：藍色

◎當紅色比例多於藍色，調出紅紫色

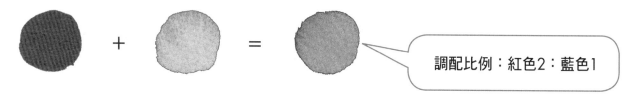

調配比例：紅色2：藍色1

◎當藍色比例多於紅色，調出藍紫色

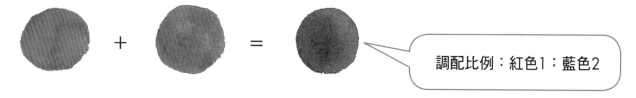

調配比例：紅色1：藍色2

如何選購水彩顏料？

市面上販售的水彩顏料選擇範圍很廣，顏色有近百種。最讓初學者感到困惱的是，如何在這麼多的顏色中，選購切合自己需求的實用顏色組合。例如藍色就有五種藍色的色度，分別為鈷藍、天藍、普魯士藍、深群青藍、林布蘭藍，但實際上作畫只要二、三種藍，其餘的顏色可以靠調色混合出來，之後再依自己的習慣和喜好決定是否再加添色彩。

初學者的基本色彩組合

以筆者的經驗來說，水彩顏料選購以紅、黃、藍、綠、土黃、深褐等主要色系為主，之後再選擇這些色系相近的顏色搭配，如黃色可選擇檸檬黃、鎘黃；紅色可選擇洋紅、朱紅；綠色可選擇暗綠、海綠、青綠；藍色可選擇天藍、鈷藍、普魯士藍等等，全部大約選 18、20種顏色就可以調配出所需的顏色。

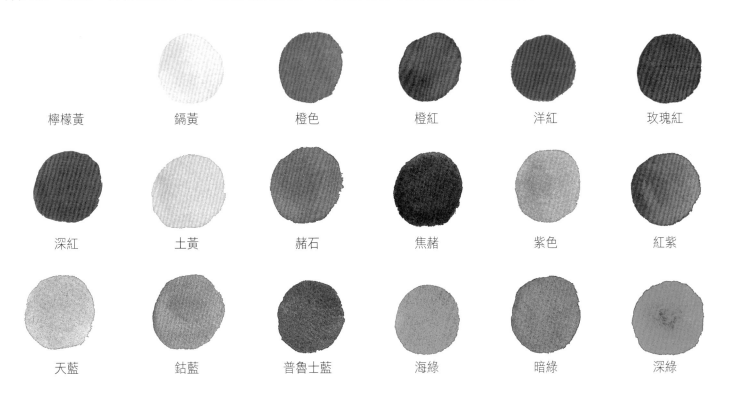

檸檬黃	鎘黃	橙色	橙紅	洋紅	玫瑰紅
深紅	土黃	赭石	焦赭	紫色	紅紫
天藍	鈷藍	普魯士藍	海綠	暗綠	深綠

在還未充分掌握用色、調色技巧前，建議不要一次買太多的顏色，應該練習用基本的色彩組合調配出所需的顏色，這樣可以增進調色技巧，也能提升自己的用色能力。

如何選擇紙張？

紙張影響了水彩畫作品最後呈現出的感覺。品質好的水彩畫紙內含高成分的碎棉布與亞麻，不含木漿、化學添加物等成分，並且經過嚴謹的製作程序所製成，所以高品質的水彩畫紙可承受畫筆的來回摩擦及塗改，也不易破損、變形，不易褪色，顯色性也較強。而一般常見的圖畫紙很少拿來畫水彩，主要是吸水性太強，導致色料容易褪色，並且紙張又太脆弱禁不起畫筆來回塗擦，使畫紙容易破損。

三種粗細紋理的差異

水彩紙依表面紋理的粗細，大致可分為細紋、中等紋理、粗紋三種。可先多嘗試比較，最後再依照作品的屬性和風格，決定適合的紙張。

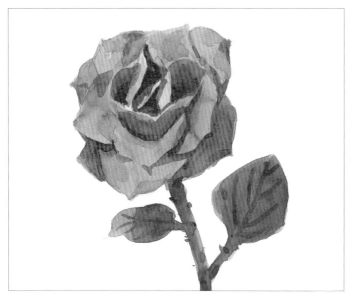

細紋
表面紋路質感細緻，上色後色彩鮮豔，適合處理細膩、精密的題材。

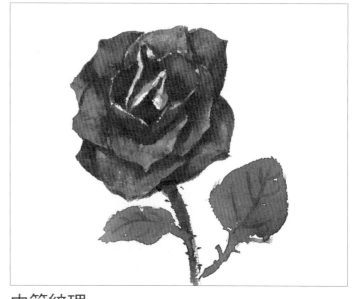

中等紋理
紙張紋路適中，描繪時顏色不像細紋紙一樣乾得快，因此可輕鬆自在地上色。適合處理各種描繪。

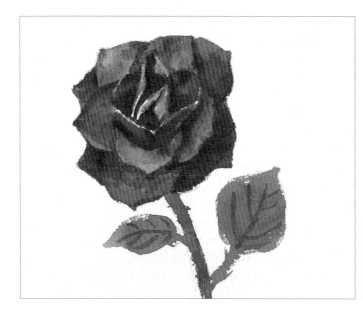

粗紋
紙張紋路凹凸變化大，在上色描繪時，容易產生如飛白的斑點，形成趣味的畫面效果。適合處理粗獷的題材，強調出畫面的筆觸及紋理變化。

不同紙材的表現效果

水彩畫紙的選用依個人習慣以及對畫面效果的要求而定。一般對畫紙的要求有三點：一、要能吸水，但吸水性不能太強。二、紙的表面要有紋理，以便留住顏料和水分。三、紙張最好不要太薄，紙質不能過於鬆散，不然畫面會禁不起反覆修改而影響畫面效果。以下挑選四種紙材呈現同一幅作品，藉此比較其中的差異。

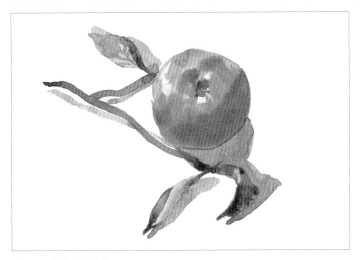

台灣博士紙

這是早期台灣美術大學聯考所使用的水彩紙，此種紙在一般的書局都容易買到，是一種大眾的機械製紙。畫紙本身有著明顯的條紋變化，吸水性強，因為顏料的附著力差，色彩乾後容易褪色。由於紙張太薄，反覆上色容易破壞紙張本身纖維，因此作畫時，不適合來回修改，不過價格便宜，很適合初學者練習使用。

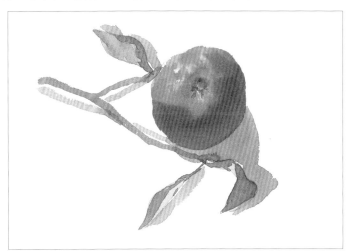

法國ARCHES水彩紙

這是一般畫水彩畫的人最常使用的一種紙，是一種高級的手工紙。此種畫紙本身紙紋變化較粗，紙張較厚，又有韌性，吸水性適中，可做適度的修正，且不容易破壞紙質。畫紙的色彩顯色性佳，但價格較貴。

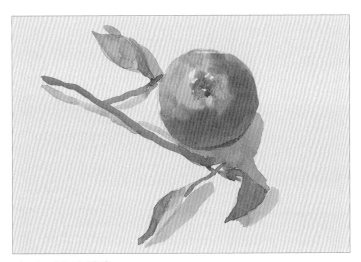

有色粉彩紙

這是一般畫粉彩時所使用的紙材，市面上很常見的美術用紙。有人在畫粉彩畫前，會先使用水彩打底，最後再上粉彩。紙張表面有明顯的條紋變化，屬於細顆粒紙。紙張的吸水較差，色彩極容易附著，筆觸也較不明顯，畫紙的顏色種類多，可當做水彩畫紙的另一種選擇。

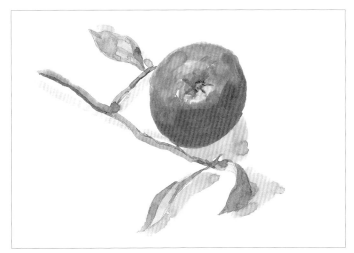

西卡紙

西卡畫紙常拿來畫插圖或者製圖用。西卡紙的紙質較脆弱，畫紙表面沒有任何紋路，紙質平滑，吸水性、顏色附著力差，顏料容易讓畫筆洗擦掉，有時可以加一點洗衣粉在顏料中，增加顏料的附著力。價格便宜，初學者可以嘗試練習使用。

如何挑選水彩畫筆？

水彩畫筆由筆毛、金屬套管、筆桿組成。依照材質區分又分成貂毫、豬鬃、牛毛、尼龍等。畫筆的品質好壞是依筆毛等級來判斷，其中又以貂毛筆品質最好、也最昂貴。水彩畫筆的種類大致分為圓筆、平筆、線筆、毛筆、扇形筆五種。一支好的水彩畫筆必須具備的條件有：筆毛吸水性強、筆毛不易脫落掉毛、筆毛柔軟富彈，在紙上壓、擦、揉，筆尖很快恢復原狀。

水彩畫筆的種類

以下介紹五種常見的水彩畫筆，了解不同種類的水彩畫筆的特性與表現效果之後，再依個人的習慣選擇畫筆做畫。

1 圓筆

一般最常用到的畫筆，筆毛厚而圓，外形呈橢圓形，筆尖細緻，在筆觸的運用上活潑富變化，可做出像圓的點、勾勒細線，利用筆肚可做出皴擦、鋪潑、拖、染等效果。

2 平筆

平筆又稱扁筆，外形像刷子，筆端平整，通常畫面需要平整統一的效果時使用。

3 線筆

筆毛細長，用來勾勒或畫精細的部分。

4 毛筆

通常會以狼毫筆、或羊毫筆來作畫，其效果和圓筆筆觸相似，但毛筆的筆毛較圓筆軟，含水性更強，畫出的筆觸比圓筆來得細膩富變化。

5 扇形筆

因外形成弧形狀，其筆觸效果特殊，通常用來處理葉子等大面積的效果。

Info

如何保養畫筆？

水彩筆保養得當，才能延長畫筆的使用壽命，節省畫材開銷。水彩筆使用過後，要馬上洗淨筆上的殘餘顏料，不要等畫筆乾後，再清洗，這樣很容易傷筆。

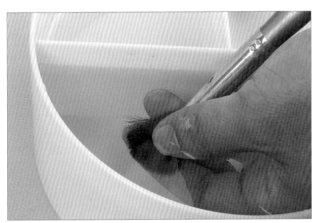

① 洗筆時，以大拇指與食指在水中反覆地輕壓者筆腹，直到筆上的顏料洗乾淨為止。注意，不要用熱水洗，以免筆毛脫膠掉落。

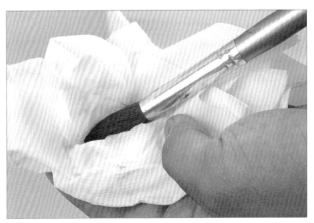

② 接著，從洗筆容器中取出畫筆，再使用衛生紙吸乾筆上的水分，並放置乾燥處讓畫筆自然風乾；或者將筆毛向下垂直懸吊，盡量避免擠壓到筆毛，以免筆毛變形。

水彩筆的用筆技法

水彩畫也受畫筆應用方式的不同，而影響作品的表現效果。熟練用筆技法、運筆方式，同一支畫筆就足以創作出出色的成功畫作。以下以最常使用的圓筆做各式筆觸示範。

 運筆方式不同

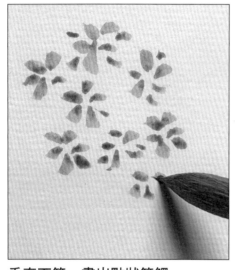

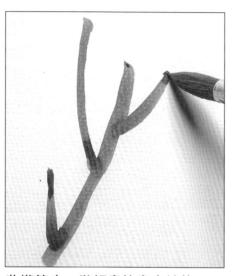

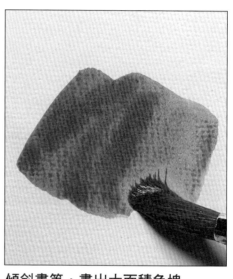

垂直下筆，畫出點狀筆觸
用筆尖畫出的點狀筆觸，可試著變化與畫紙垂直或平行的角度，練習畫出不同大小的圓點。

收攏筆尖，微傾畫筆畫出線條
圖中的線條是利用畫筆與畫紙的角度不同而產生的效果。

傾斜畫筆，畫出大面積色塊
將畫筆傾斜，利用筆肚在畫紙上描繪就可以畫出大面積的色塊。

2 利用輕重不同的筆壓

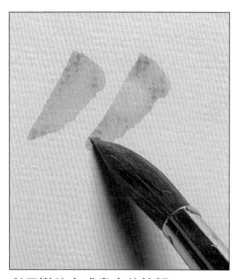

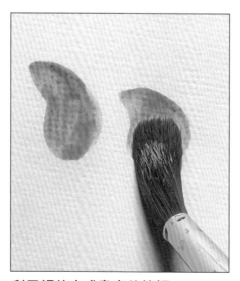

利用撇的方式畫出的筆觸
只有第一筆須將筆壓至筆腹處再畫出撇的筆觸。

利用頓的方式畫出的筆觸
運用稍重的筆壓所畫出的筆觸。

利用逆鋒的方式畫出的筆觸
以較輕的筆壓所畫出的筆觸，畫出的筆觸較細長。

如何打水彩畫底稿？

打鉛筆底稿沒有想像中困難，在打底稿時，可先從繁複的描繪對象中以幾何形抽離出基本外形，確認基本構圖位置。畫面配置則可以依照心目中的理想構圖做取捨調整。以下以戶外風景照為例，說明如何打出鉛筆底稿。與靜物畫相比，練習示範例的構圖複雜度高，構圖時可以做取捨，找出心目中最佳的構圖。

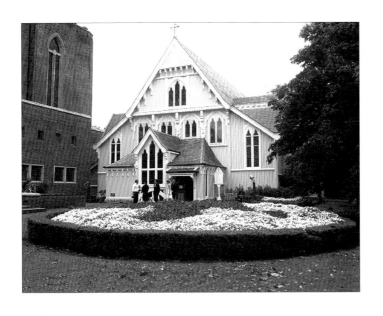

練習打出鉛筆底稿

1. 此幅畫作教堂為描繪主體，前方有花壇，在構圖時，可以取畫面的三分之一處，做為地平線高度，區分出建築物和花壇的位置。

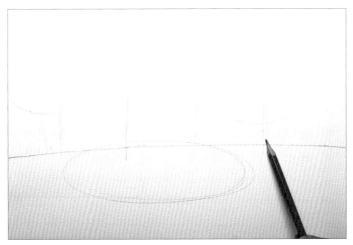

2. 檢查照片的構圖內容，左邊的建築物不完整，構圖時可以捨去不畫，與心目中理想構圖不協調的景物也可以再調整、重新構圖。首先，以幾何圖形抓住教堂、花壇與樹叢的大致輪廓位置。教堂為三角形及矩形、花壇為橢圓形、樹叢為圓形。

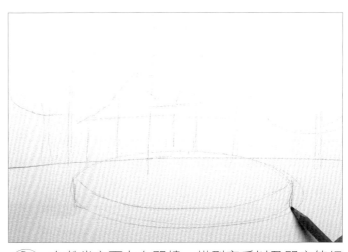

3. 在教堂立面上有閣樓、拱型窗戶以及門廊等細部，直接描繪容易因比例錯誤而顯得不真實。因此描繪時可以使用輔助線先確認大致比例和所在位置。例如在教堂建築物立面依比例畫出三條平行的輔助線，教堂前方的門廊大約在第二、三輔助線之間三分之二的高度上，以此為門廊的高度，畫出約略輪廓。接著，在地平線下方畫出花壇的外型。

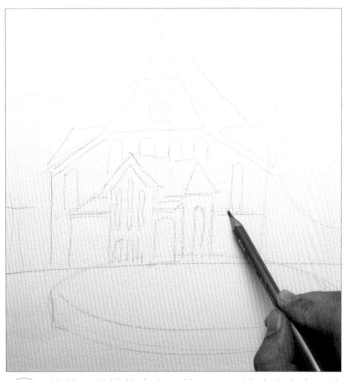

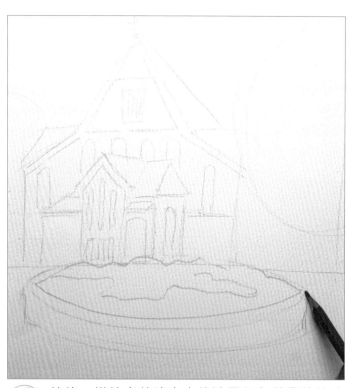

④ 接著，再於教堂立面第一、二輔助線畫出閣樓窗戶，第二、三輔助線間畫出拱型長窗。接著，再描繪門廊上的門窗，然後從教堂尖頂拉出斜線，畫出屋簷和屋頂。

⑤ 然後，描繪出花壇中央的造景紅色花叢的約略外型，不須畫出細部。

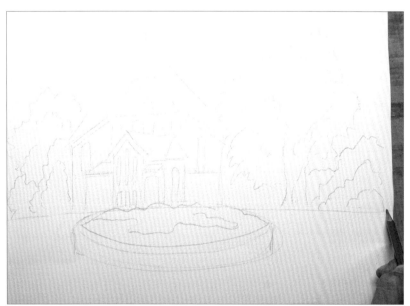

⑥ 接下來，畫教堂兩側的樹木及樹叢。首先畫右邊的樹木與樹叢，與照片不同的是，為了構圖的平衡，打稿時將樹木稍微往教堂方向移，旁邊再增添矮樹叢，增添畫面的豐富感。畫樹叢與樹木的葉子時，只須以不規則的線條畫出樹叢的輪廓線，不須一一畫出樹葉。教堂左方原為磚造建築，為了畫面的協調感，改成樹叢，同樣地，以不規則的線條畫出樹叢的輪廓線。

⑦ 回過頭畫教堂表面紋路。以直線與橫線，參照照片畫出白色教堂的木板紋路。

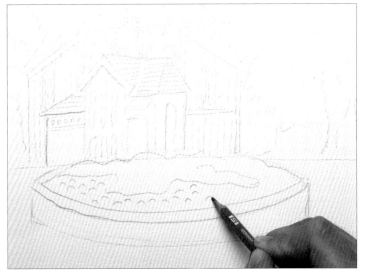 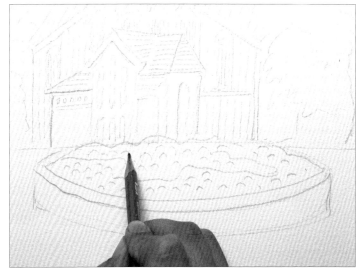

⑧ 以畫半弧的方式,大致畫出花壇裡花朵叢聚的樣子。

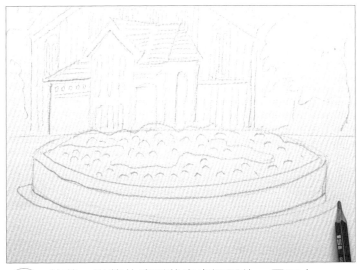 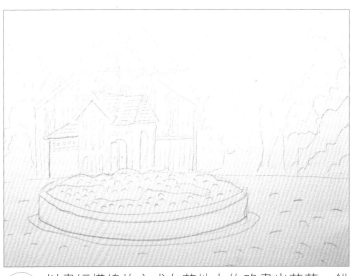

⑨ 接著,沿著花壇形狀畫出裸露的一圈泥土。

⑩ 以畫短橫線的方式在草地上約略畫出落葉,鉛筆稿完成。

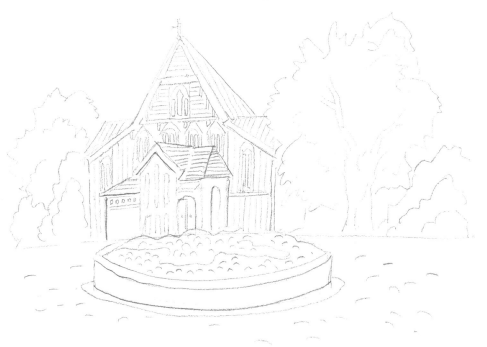

Part 2
用色的基本技巧

一幅出色的水彩畫作,色彩運用熟練與否,是畫作成功的關鍵之一。作畫前,先了解水彩顏料的色彩特性,並透過實際的練習掌握用色的技巧,在上色時,才能揮灑自如,進而創作出具有個人特色的作品。

本篇教你

- 認調色技巧
- 認識色調的深淺變化
- 用色彩表現空間感和距離感
- 運用同色系畫貝殼

調色練習

水彩可以在調色盤混色，也可以直接在紙面上混色，兩者所混出的顏色和效果並不相同。在調色盤以兩色以上的顏色相混是最基本的技巧，只須調整顏料與水分比例的多寡，就可以調配出豐富的色彩。在紙面上調色，是透過水分與色彩之間的相融、色彩與色彩間的暈染，達到多樣變化的混色效果。

在調色盤調色

在調色盤將不同顏色加水相混，再塗繪在畫紙上。這是一種比較準確的調色方法，常用在重疊法、縫合法等（參見P60）。

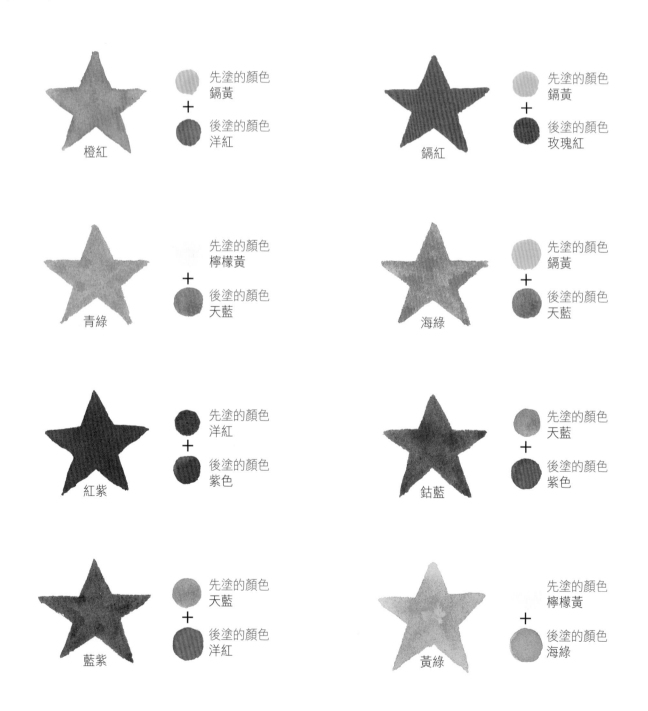

橙紅　先塗的顏色 鎘黃 ＋ 後塗的顏色 洋紅

鎘紅　先塗的顏色 鎘黃 ＋ 後塗的顏色 玫瑰紅

青綠　先塗的顏色 檸檬黃 ＋ 後塗的顏色 天藍

海綠　先塗的顏色 鎘黃 ＋ 後塗的顏色 天藍

紅紫　先塗的顏色 洋紅 ＋ 後塗的顏色 紫色

鈷藍　先塗的顏色 天藍 ＋ 後塗的顏色 紫色

藍紫　先塗的顏色 天藍 ＋ 後塗的顏色 洋紅

黃綠　先塗的顏色 檸檬黃 ＋ 後塗的顏色 海綠

在紙面上調色

直接在紙張上混色，可透過水的流動讓色彩間互相滲透交融，這種方法可以創造出美麗的渲染效果，常用在渲染法。另外，等一個顏色乾了之後，再疊上另外一個顏色，也可以創造出另外一種視覺效果。

在顏料未乾時，重疊上色

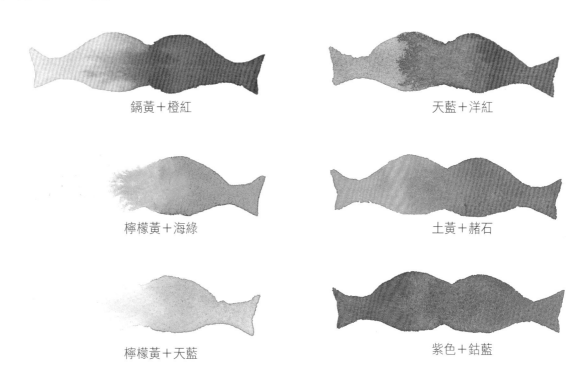

鎘黃＋橙紅 天藍＋洋紅

檸檬黃＋海綠 土黃＋赭石

檸檬黃＋天藍 紫色＋鈷藍

等上一個顏色乾了，再重疊上色

赭石＋土黃 普魯士藍＋鎘黃

洋紅＋天藍 深綠＋檸檬黃

紫色＋橙色 焦赭＋暗紅

認識色調的深淺明暗變化

變化出深、淺、明、暗不同色調的方式是，控制水分的多寡調出想要的濃度。
只要在顏料上多加一些水，再將顏料均勻調稀，就會使色彩看起來比較淡、淺；想讓色彩產生深、濃的效果，只要水分少一點，顏料沾多一些，就能調出深濃的效果。

控制水分做出的變化

即使是同色、同分量，也會因為水分的多寡，而變化出不同的明暗色調。以下以等分量的紅紫色加入不同的水量示範深淺明暗變化：

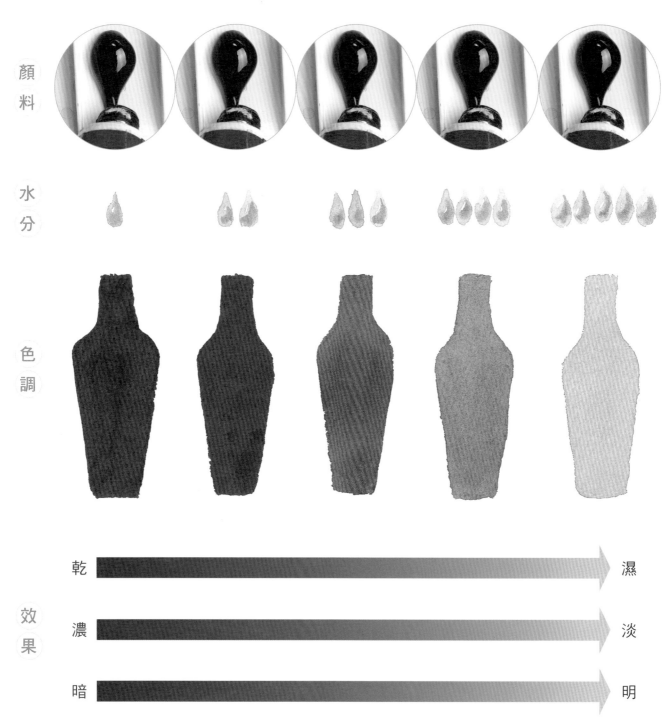

38

添加白色和黑色的混色效果

初學者通常以為加了白色顏料可以讓色彩變亮，添加黑色可以讓色彩變暗，實際上不管是加白色或黑色都反而會讓色彩變濁、髒，得到反效果。以下示範分別加入白色和黑色顏料混色後，與加水或同色系混色，可輕易比對出其效果的差異。

加入白色顏料時

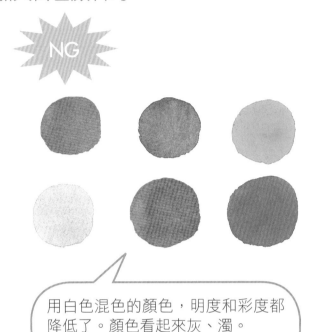

用白色混色的顏色，明度和彩度都降低了。顏色看起來灰、濁。

加水

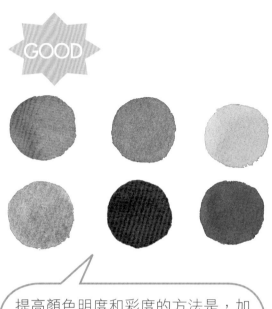

提高顏色明度和彩度的方法是，加水稀釋，不但可以讓色彩明亮，也不會將顏色弄濁。

加入黑色顏料時

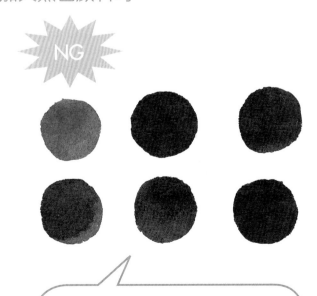

添加了黑色顏料相混色之後，整體的色調變得骯髒、汙濁。

加入同色系顏料時

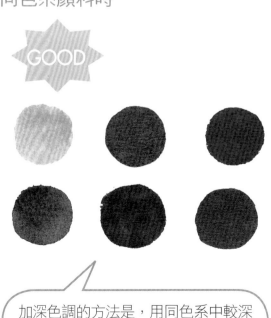

加深色調的方法是，用同色系中較深的顏色相混，保持顏色的澄淨感。

用色彩表現距離感及空間

善用顏色所帶來的視覺效果，就可以在畫面表現出距離感和空間感，讓畫作層次分明，更生動、出色。暖色系的顏色，如黃色、橙色、紅色等因本身色彩比較亮麗、醒目，視覺上產生前進效果；而寒色系的色彩，如藍色、綠色等因本身色彩比較沉靜、穩重，自然就有後退的效果。如果想用色彩表現距離感和空間感應該怎麼做呢？以下分別用同一幅畫作做示範：

為了強調遠山與近山的距離與空間感，此時應該選用藍色系取代綠色系畫遠山，由於天空是藍色系，當遠山使用藍色時，會使天空和遠山看來更貼近並顯得高遠，而近山的綠色系才能拉開和遠山的距離，營造出空間感。

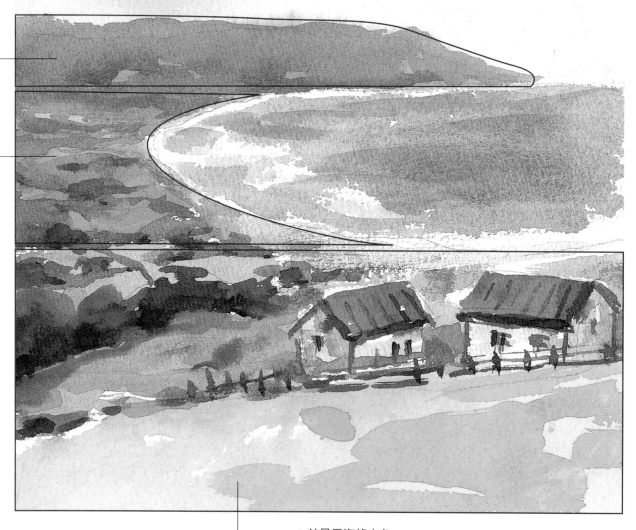

遠景的山用天藍＋鎘藍上色

中景的山用青綠上色

●前景用海綠上色

40

畫遠山時，如果使用彩度較高的綠色系，你會發現近景和遠山之間的空間感距離上並不是推得很遠。

遠景的山用青綠上色 ●

● 中景的山用深綠上色

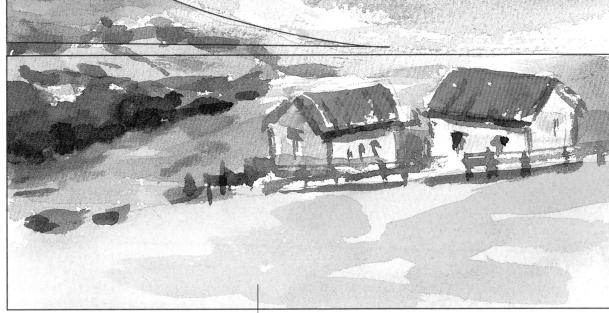

●前景用海綠上色

同色系的運用

同色系由相近顏色所組成。例如：橙色系中包含黃橙、橙色、紅橙等；紅色系則包含鮮紅、深紅、深粉紅、淺粉紅、洋紅等；藍色系包含天藍、鈷藍、深藍、普魯士藍等，綠色系包含鮮黃綠、鮮綠色、淺綠色、深綠色、橄欖綠等等。運用同色系創作可讓畫面色彩變化協調、統一，而且也不容易弄髒畫面。

運用暖色系畫貝殼

現在提筆實際練習，試著用暖色系畫出貝殼。你會發現只用一個色系，也可以畫出具有多樣變化的畫作。

> ●**作畫材料箱**／牛頓水彩：鎘黃、赭石、咖啡色／水彩筆種類：圓形筆／紙張種類：法國Arches水彩紙／其他工具：2B鉛筆、橡皮擦、面紙、調色盤

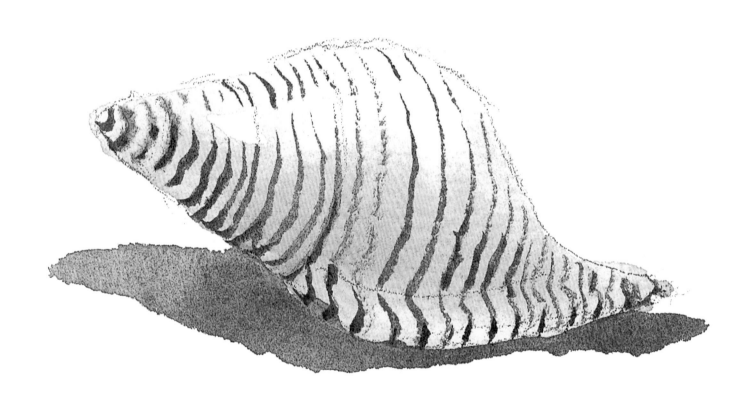

① 首先，用2B的鉛筆在畫紙上打出底稿。先觀察貝殼的形狀，用2B鉛筆在畫紙上先一個畫正方形確定貝殼的大致位置。

② 接著，在正方形裡再畫出菱形的形狀，確定貝殼的大致輪廓。

③ 再仔細畫出貝殼的輪廓，完成鉛筆線底稿，並擦掉多餘的鉛筆線。

④ 接著，開始調色。選用鎘黃擠出適量於調色盤上，用圓形筆沾大量乾淨的水，並在調色盤調和水和顏料。

⑤ 顏色調好後，不要馬上直接在畫紙上塗繪。先在其他的紙上試畫，看看實際畫出的顏色感覺、色彩濃度、含水量是否是你要的，這樣可以避免畫在紙上時才發覺顏色太深或太淺，顏色太濕或太乾。

⑥ 用圓形筆沾取鎘黃色，用平塗的方式輕輕塗過整顆貝殼，並在貝殼亮面處留下兩小塊亮面不上色，留出自然的白底。

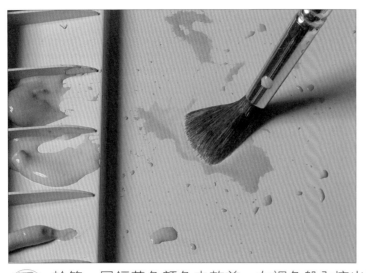
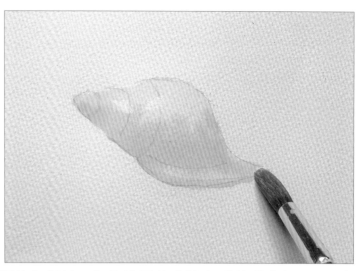

⑦ 趁第一層鎘黃色顏色未乾前,在調色盤內擠出鎘黃色顏料,加入適量的水讓色彩的濃度較Step6濃一點。用圓形筆沾鎘黃,運用平塗的方式畫在貝殼的下半部,讓顏料自然渲染開來。

三種不同比例水分調出的色彩

運用大量水分調出的色彩
調色情形

畫出的筆觸

適合技法:
渲染法、灑放法、
重疊法、縫合法

運用適量水分調出的色彩
調色情形

畫出的筆觸

適合技法:
重疊法

運用少量水分調出的色彩
調色情形

畫出的筆觸

適合技法:
乾擦法

 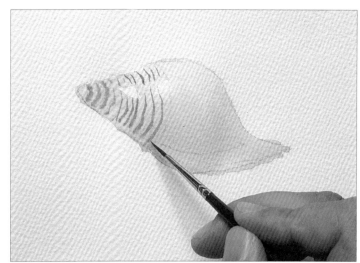

⑧ 此時，貝殼已經有了立體層次感，接著要處理貝殼的紋路。用線筆沾赭石1：鎘黃1比例的顏料，加適量的水調勻，順著貝殼的形狀畫出線條，表現出貝殼花紋。

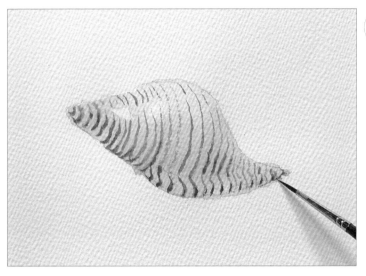

⑨ 接著，再沾Step8調出的顏色，在花紋暗面再描繪一次，加強立體感。

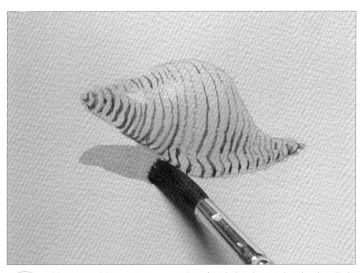 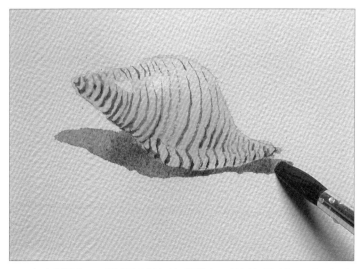

⑩ 換回圓筆。用Step8調出的顏色再加上咖啡色，混出新顏色。用圓形筆沾顏料，沿著貝殼下方畫出陰影，完成畫作。

Part 3
用色的基本技巧

熟悉水彩技法有助於創作者順利營造出所需要的畫面效果，
讓作品跳脫平凡、更為出色。本篇教你學會六種基本水彩技
法：渲染法、漸層渲染法、縫合法、拼貼法、敲拍著色法、
海綿著色法。其中，渲染法、漸層渲染法、縫合法三種技法
著重在控制水分、色彩與色彩間的交融、流動、渲染的效
果；拼貼法、敲拍著色法、海綿著色法三種技法則是結合了
不同的媒材和其他的工具完成創作。以上六種技法展現出風
格迥異的效果，透過示範教學以及上手練習，認識技法如何
應用、熟練技法的作畫過程。

本篇教你

- ✅ 學會渲染法
- ✅ 學會漸層渲染法
- ✅ 學會縫合法
- ✅ 學會拼貼法
- ✅ 學會敲拍著色法
- ✅ 學會海綿著色法

渲染法

渲染法又稱濕畫法、濕中濕法。畫法是先在紙張上掃一層水，再趁水未乾前在畫紙上塗上顏料，讓畫面產生暈染效果。此種技法是藉著水分的滲透性，讓顏料在畫面產生朦朧、流暢的視覺效果。這種畫法適合表現輪廓形狀模糊的畫作，如雨景、霧天等，要特別注意的是，運用渲染法技法時水分的控制難度較高，畫面中景物的形象不易掌握。

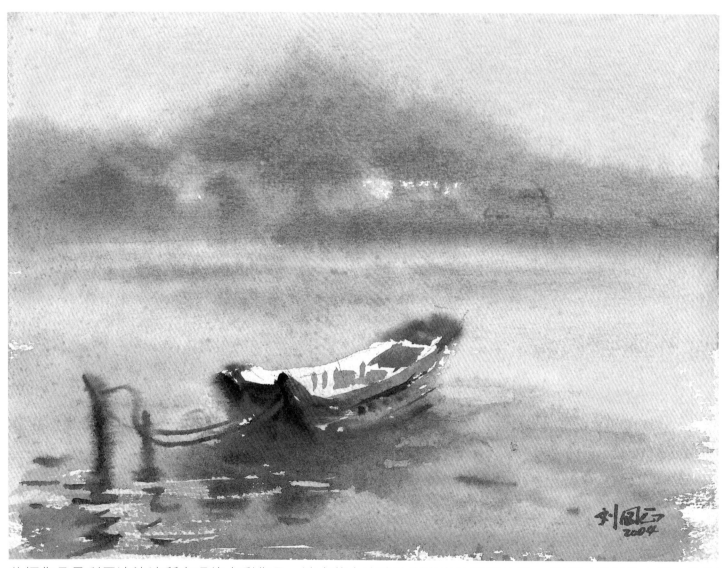

此幅作品是利用渲染法所表現的水彩作品。遠山藉由渲染法所畫出的朦朧效果，凸顯了近景的小船，整幅作品色調柔和、表現出迷人的寫意情境。

渲染法示範：教堂

渲染法的暈染效果很適合畫天空，接下來以渲染法示範如何畫出教堂背景後的藍天白雲。使用渲染法時，調色的水必須乾淨，如果混濁立即換水，以免弄髒畫面影響渲染效果。

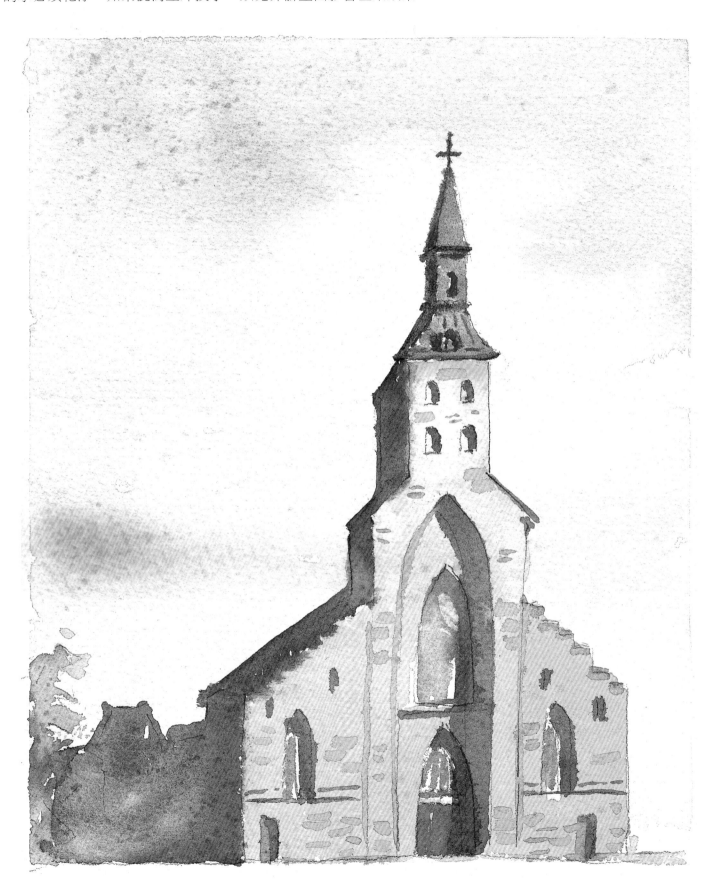

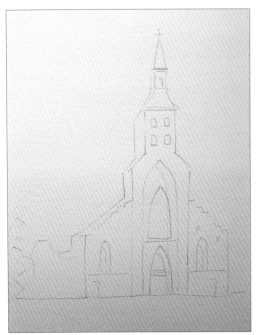
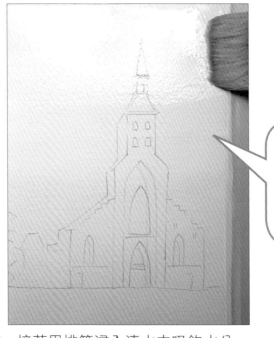

如果使用畫板作畫時，畫板就要平放著畫，以免上色時，隨著畫板斜放顏料跟著水分流掉，破壞畫面效果。

① 先用鉛筆輕輕打出教堂的輪廓，接著用排筆浸入清水中吸飽水分，然後均勻地在整張畫紙上來回上一層清水，打濕畫紙。

② 沾檸檬黃加入大量水分調勻，趁水分未乾時，先在雲層部分用18號圓筆以隨意的筆觸輕輕掃過，讓顏色自然擴散開來。上檸檬黃的目的是增加雲層的色彩變化。

 TiPS

上色時，適度留白讓畫紙的白底露出，即可表現自然的白雲。如果最後再上白色不透明顏料畫雲朵，就會喪失透明水彩的透明感。

 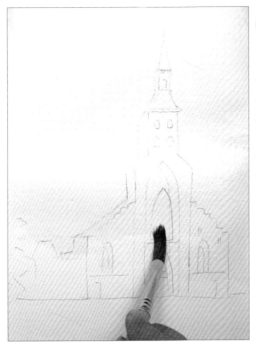

3 由於渲染法是靠著水分讓顏色自然流動、渲染開來，因此，在第一層顏色、水分還沒乾前，必須立即上第二層色彩，這樣畫面上的色彩才會很自然地渲染在一起。用圓筆沾天藍加入大量的水調勻，由左至右快速地連同教堂部分塗滿整張畫紙，並適時留白以表現白雲，愈靠近地平線色彩愈淡，這樣可拉出天空的景深。

由於物體會反映周遭的色彩，因此在教堂刷上天藍色，可使得教堂自然地融入背景，整張畫作更有整體感。

使用渲染法時，色彩與水分間相互滲透、碰撞，可創造出意想不到的偶發效果。如同示範例中，隨著顏色、水分逐漸擴散，背景藍天表現出微妙的色彩變化。

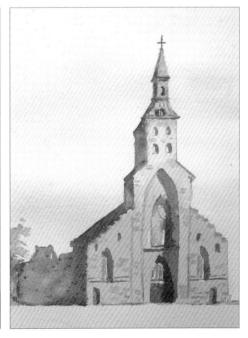

 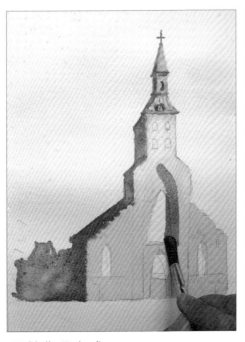

4 教堂部分以重疊法依序上色，示範作品完成。

漸層渲染法示範：天空及海

漸層渲染畫法的特色是透過水分的多寡，在畫紙上做出由濃轉淡的漸層效果，常用來畫天空或海面。使用此項技法時，作畫速度要快速，以免水分乾後畫面的漸層效果不流暢。

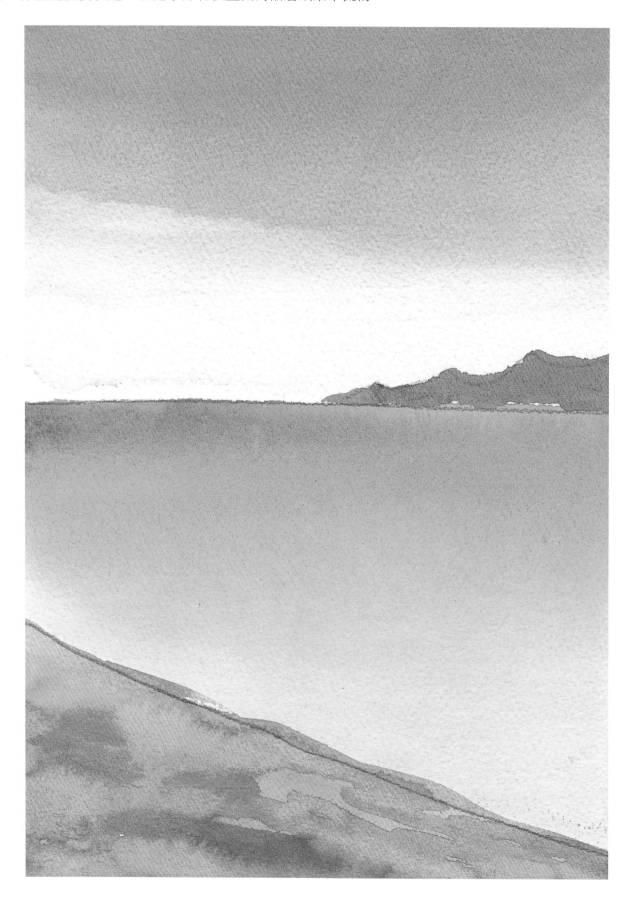

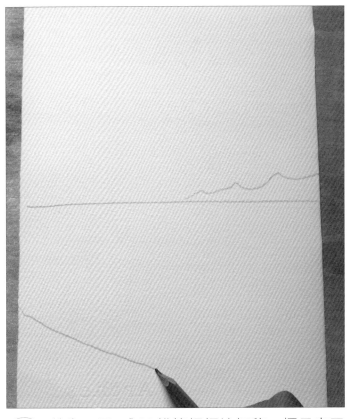

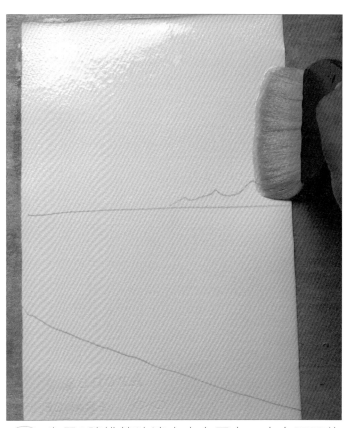

① 首先，用B或2B鉛筆輕輕地打稿，標示出天空、海面、沙灘輪廓，確定要上色的色塊。

② 先用3號排筆沾清水由左至右、由上而下均勻地在天空、海面範圍掃過一層水，讓畫紙飽含水分。

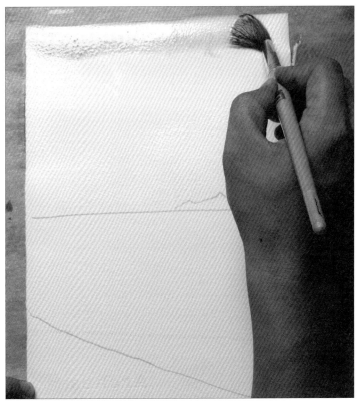

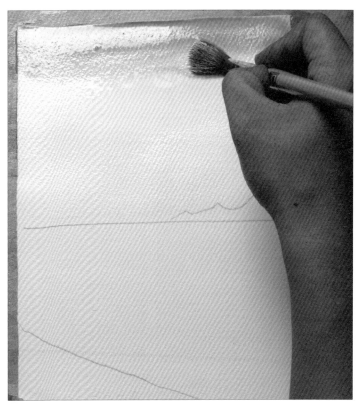

③ 在畫紙還濕濕時，用18號圓筆沾天藍加入大量的水調勻。在天空頂端由左至右、由上而下橫掃至天空三分之一處。

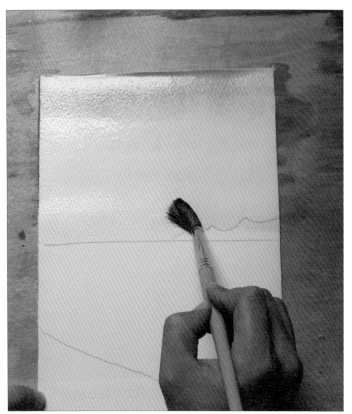

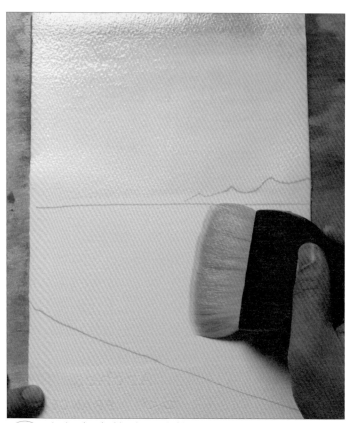

④ 在顏色未乾時，筆不洗，從天空的三分之一
處，以橫掃的方式由左至右、由上往下輕輕
地推開顏料至海平面處，讓顏色漸次推展開來，
呈現出漸層的效果。由於畫紙飽含大量水分稀釋
顏料，再加上隨著畫筆移動，筆毛上的顏料逐漸
減少，因此畫面上的色彩愈往下愈淡。

⑤ 在顏色未乾時，改換3號排筆，沾清水由左
至右、由上而下地在海面掃過一層水。

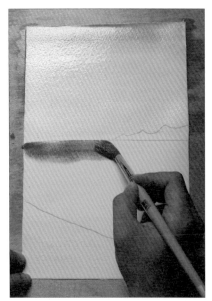 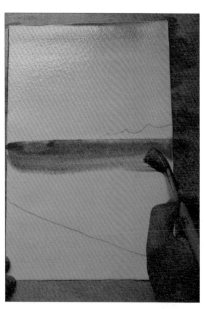

WARNING

運用漸層渲染技巧時，一旦落筆就不要
回頭修改，因為漸層渲染法的特色是由
濃到淺的變化，來回修改會讓修改處的
顏色更淺，漸層效果顯得突兀。

⑥ 改用18號圓筆，在畫紙還濡溼時，沾海綠1：天藍1比
例的顏料加入大量的水調勻，在海面上緣由左至右、
由上而下橫掃至海平面三分之一處。上色時，注意天空和海
面的交界處要留一道白邊不上色，用來表現出海平面。

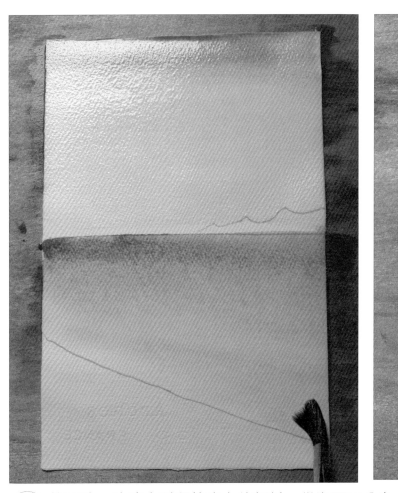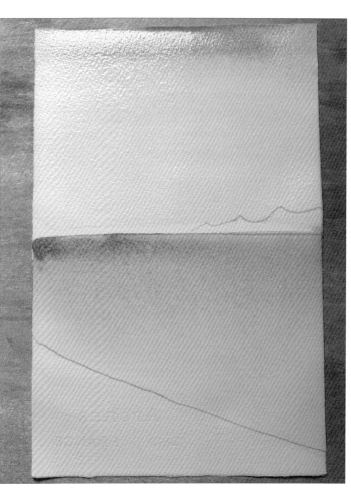

⑦ 筆不洗，沾清水稀釋筆尖上的顏料，從海面三分之一處，以橫掃的方式由左至右、由上而下推開顏料至沙灘處，等乾。

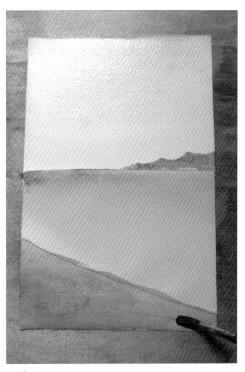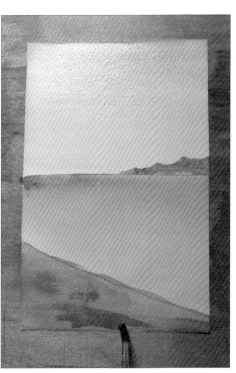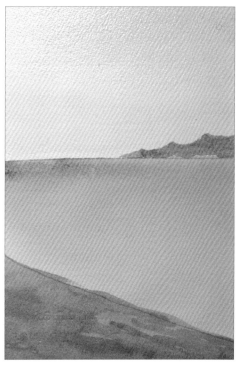

⑧ 沙灘部分以重疊法繼續上色，示範作品完成。

渲染法上手練習：金棗釀酒

下圖的金棗浸泡在酒液裡，再加上盛裝在玻璃瓶內，輪廓顯得模糊，若要呈現輪廓模糊、筆觸不明顯的畫面，可以使用渲染法。由於畫紙上水量充足、畫面濕濕，作畫時顏色容易渲染開來，筆觸不明顯，可以完美呈現金棗浸泡在酒液的樣子。

●**作畫材料箱**／示範色彩：鎘黃、橙色、赭石、海綠、暗綠／使用畫筆：18號圓形筆／使用畫紙：法國Arches水彩紙／其他工具：鉛筆、橡皮擦、面紙

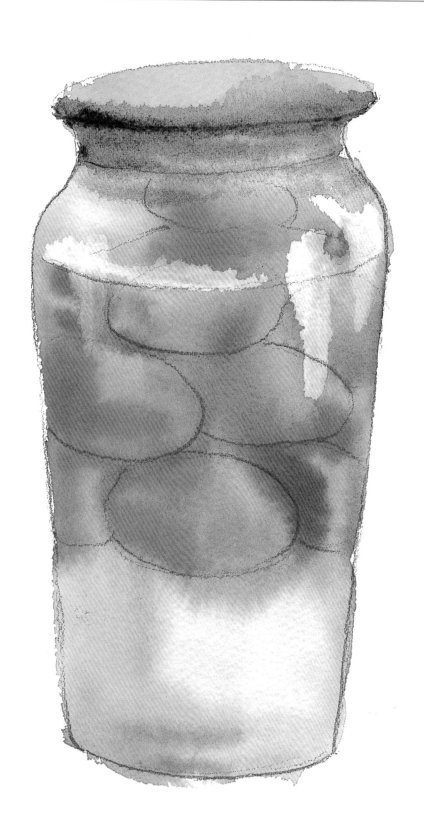

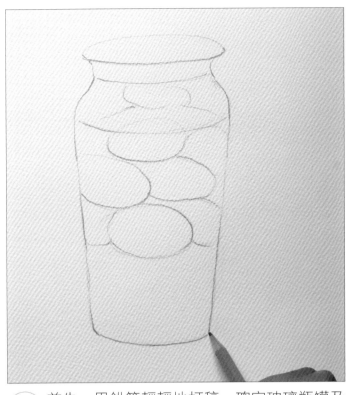

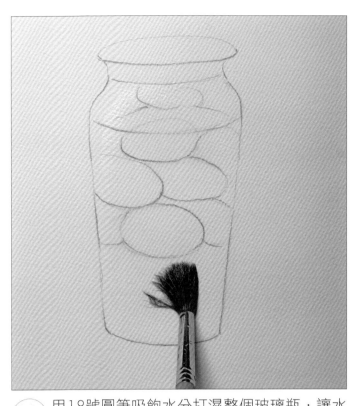

① 首先，用鉛筆輕輕地打稿，確定玻璃瓶罐及金棗內容物。

② 用18號圓筆吸飽水分打濕整個玻璃瓶，讓水分均勻地在紙上分布。

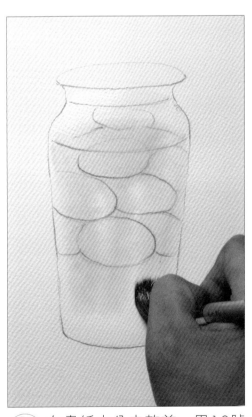

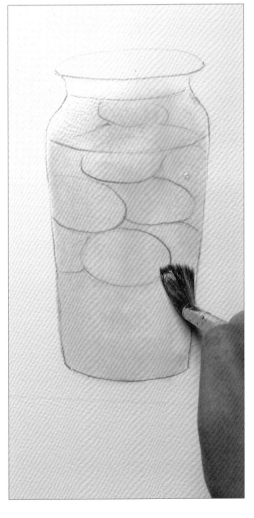

③ 在畫紙水分未乾前，用18號圓筆沾鎘黃加入大量的水調勻，顏料和水分的比例要一樣多，調出色彩濃度高的顏色。接著，順著玻璃瓶形狀塗滿罐身。

如果在戶外寫生，上在畫紙的水分多寡，可以依氣候乾濕來判斷，如果是大熱天，紙張上的水分乾得快，所以水分要上多一些；陰天時，水分的量就減少。

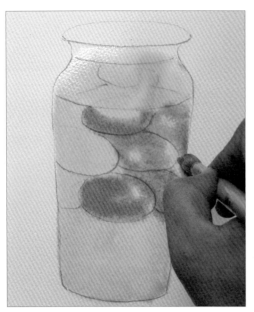
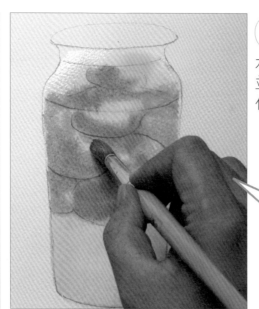

④ 在鎘黃顏色未乾時，筆不洗，直接沾橙色加少量的水調勻，沿著金棗的形狀上色，並保留部分底色，增加色彩變化。

> 由於畫紙已飽含大量水分，所以調色時只須加少量的水調色即可。

⑤ 在顏色未乾時，筆不洗，沾橙色1：赭石2比例的顏料，加少量的水調勻，上在金棗及金棗間的空隙暗面。由於畫紙含大量水分，顏色會自然暈開。

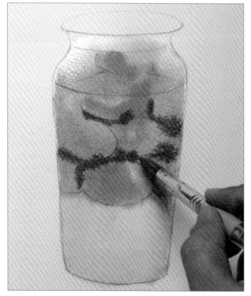
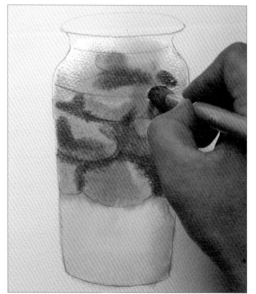

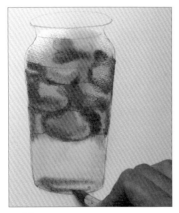
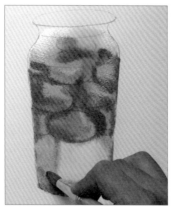
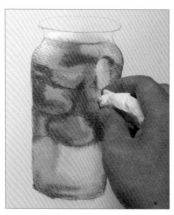
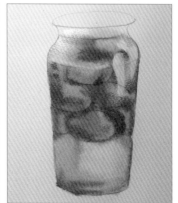

⑥ 在顏色未乾時，筆不洗，沾橙色1：赭石1加少量水調勻，沿著瓶子外型上在瓶底及左側的暗面。

⑦ 接下來，要處理玻璃瓶的亮面。趁畫面還含著大量水分時，利用面紙的吸水性製造亮面。用食指和拇指在乾淨的面紙捏一個小角，在瓶身右側亮面處，由上往下用力擦出一道長形亮面，接著，再沿著玻璃水平面的弧度擦出亮面。

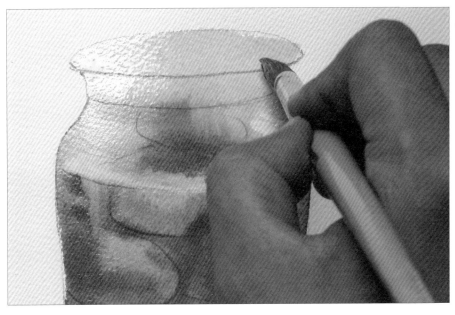

⑧ 筆洗淨，在顏色未乾前，沾海綠加大量水調稀，沿著瓶蓋形狀淡淡地薄塗在瓶口處。

⑨ 等畫面的水分半乾，就可以處理瓶蓋與瓶身小面積的細節。筆不洗，沾海綠1：暗綠1，加適量的水調勻，沿瓶口弧度在瓶蓋厚度、瓶頸處以畫圓弧線條的方式加深色調，畫圓弧線時，讓線條粗細不一才不顯死板。

使用渲染法時，畫紙的水分多寡會影響渲染效果，水分愈多顏色間的融合效果愈明顯，如果要處理小細節，可在水分半乾時處理。

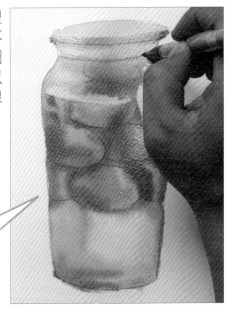

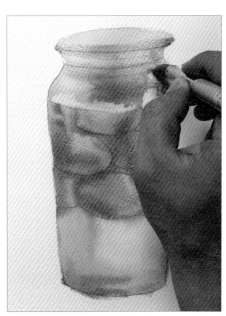

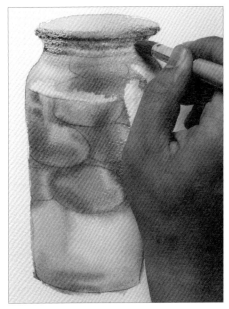

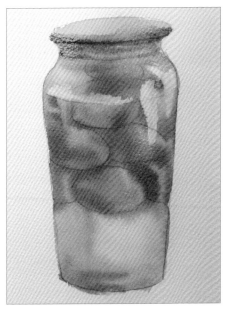

⑩ 筆洗淨，在顏色未乾時，沾暗綠加入適量的水分調勻，沿著瓶蓋和瓶身的交接暗面，用圓弧線條加深，示範作品完成。

縫合法

縫合法又稱並置法，是指讓色塊並列呈現縫接的效果。畫法是當色彩沒有乾透時，再接上另一色塊，使兩色塊交接處呈現融合、水分滲流的效果，其特色為輪廓清晰、筆觸敏銳、色彩鮮明。在未熟練縫合技巧前，容易因色塊不易組合使得畫面產生僵硬、不自然的效果。

縫合法的特色是色塊的交接處呈現融合、水分滲流的效果，筆觸敏銳、畫面立體，運用此技法畫陶甕時，可完美呈現陶甕渾圓的立體感。

縫合法示範：湯瓢廚具

縫合法具備了重疊法的精準與渲染法的色彩，接下來，以縫合法示範如何畫出廚房中的湯瓢及陶甕。

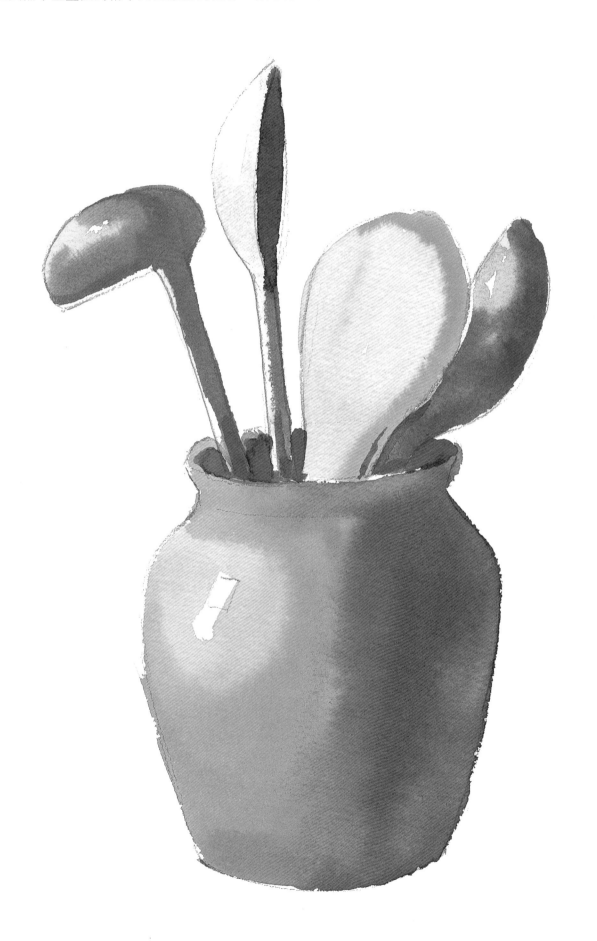

① 先用鉛筆輕輕打出陶甕及湯瓢的輪廓。由於下一個步驟在罐身右側暗面藏色，為了讓顏色自然擴散，顏色乾後較自然，邊緣不會過於生硬，因此先上一層清水。用14號圓筆沾清水在罐子右側背光面，由上而下上一層清水。

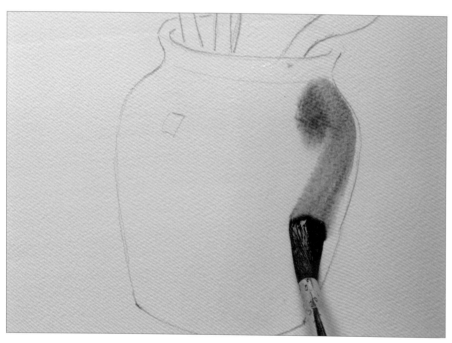

② 接著，用18號圓筆沾紫色加入適量的水調勻，沿著罐身弧度在罐子右側暗面畫一條粗直線，這個畫法稱為藏色，做完這個步驟再開始用縫合法上色。

什麼叫做藏色？

由於物體會反映周遭色彩，也就是環境色，因此，在上色時，若能將環境色一併表現出來，就能讓物體的色彩更豐富活潑。環境色對物體的影響通常是隱微的，因此在畫出物體前，可以先在局部上環境色，接著畫出主色，讓環境色與主色自然地融合，這樣的畫法即稱為藏色。選擇物體環境色通常視周遭物體的色系而定。

③ 接下來的步驟以縫合法上色。由於光線來自左方，因此先畫罐子的左側亮面。筆洗淨，沾鎘黃加水，水分和顏料比例一樣，調勻後將筆壓到筆腹的位置在罐子左側畫一個圓，圓心留白。

WARNING

注意，使用縫合法時如果筆上水分太少、顏料太多，畫面看起來會太乾澀而不自然。

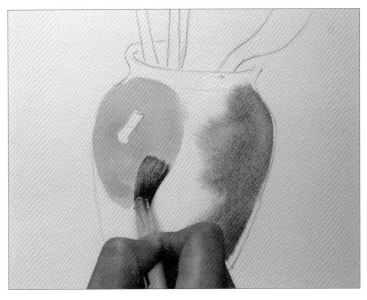

使用縫合法時，著色是一層接著一層，所以每層的色彩變化一定要調得準確，在調色盤上調色的過程就變得相當重要。

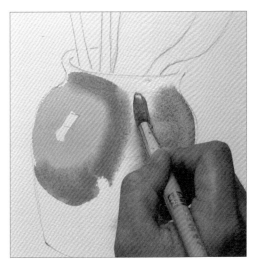 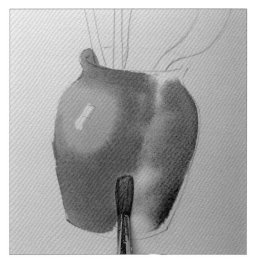

④ 在顏色未乾前，筆不洗，沾鎘黃1：土黃1比例的顏料，加入適量的水調勻，沿著第一層色彩的邊緣接著往外畫一個圓，將第一層顏色包覆起來。在調第二層色彩時與第一層色彩要相近，色彩變化不能太唐突，才能營造色彩漸層的效果。

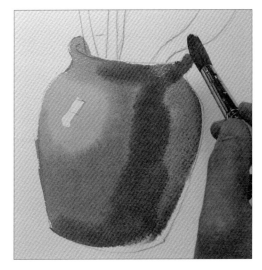 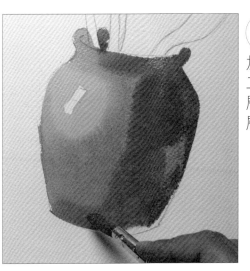

⑤ 趁第二層顏料未乾前，筆不洗，沾赭石1：土黃1，加入適量的水調勻，接著沿著第二層的顏色的三分之二處將第二層顏色包起來，讓第二層和第三層色彩相溶。

63

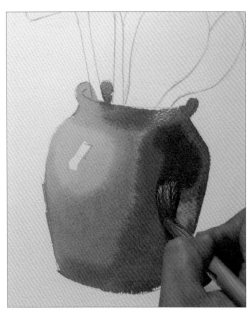
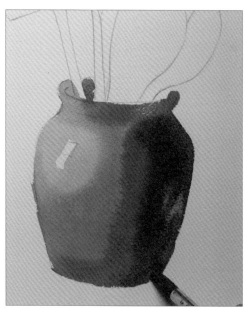

6 筆洗淨，在顏色未乾前，沾赭石1：紫色1，加入適量的水調勻，沿著第三層顏色的邊緣上色，將Step2所畫的紫色留一處藏色亮點不上色。

7 換12號圓筆在湯匙等廚具上著色。沾天藍加適量的水調勻，在最左側的湯匙左側亮面畫一個圓形，中間留白不塗，接著，再以筆上剩下的顏料沿著湯匙的木柄上色。

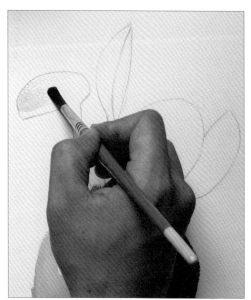
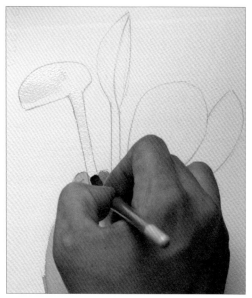

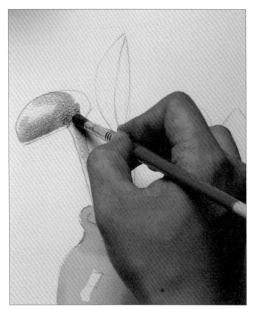
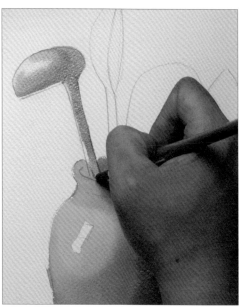

8 筆不洗，在顏色未乾時，沾天藍1：紫色1，加適量的水調勻，沿著第一層顏色的邊緣畫出第二個圓，接著，再用筆上剩下的顏料沿著木柄畫下來，讓第一層與第二層的色彩自然融合，等乾。

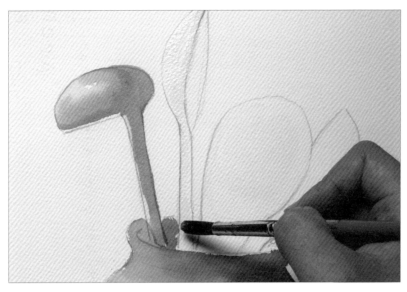

9 接著，畫左方湯瓢旁的木杓。筆洗淨，沾檸檬黃加適量的水調勻，在木杓的左側沿著木杓的形狀畫出，並留一長形亮點。接著，再以筆上剩下的顏料沿著湯匙的木柄上色。

10 筆洗淨，在檸檬黃顏色未乾時，沾橙色1：鎘黃1，加入適量的水調勻，先沿著第一層顏色的邊緣往外畫出第二層顏色，再沿著木柄、木杓內側上色，讓兩者顏色自然融合，等乾。

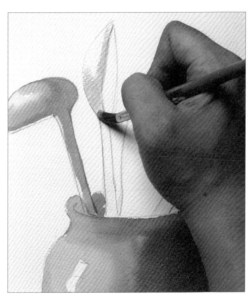

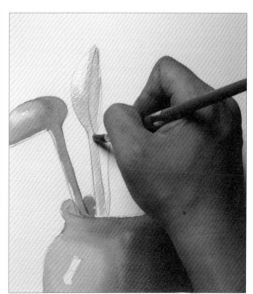

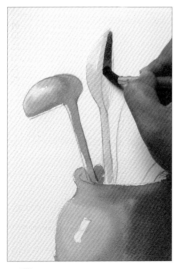

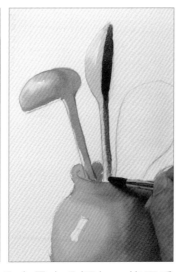

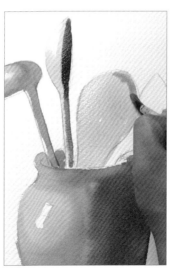

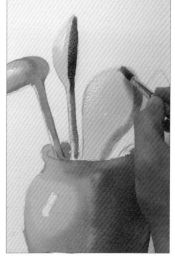

11 筆洗淨，沾紫色加入少量水分調勻，使用重疊法沿著木杓形狀在木杓內側平塗，接著，再以筆上剩下的顏料，順著木柄薄塗，表現出木杓的暗面。

12 接著，畫第三個湯瓢。筆洗淨，沾鎘黃加入適量的水調勻，沿著湯瓢的形狀平塗上色。然後，在顏色未乾時，筆洗淨，沾土黃加入適量的水調勻，沿著湯瓢右側邊緣上色。

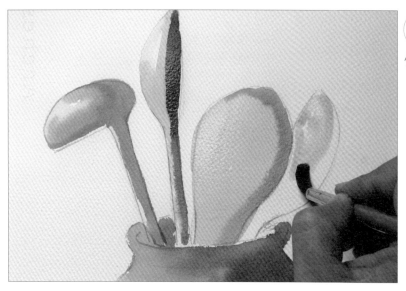

⑬ 接著，畫右側的湯瓢。筆洗淨，沾天藍加適量的水調勻，在湯匙左側亮面畫一個圓形，中間留白不塗。

⑭ 在Step13顏色未乾時，筆不洗，沾天藍1：紫色1加適量的水調勻，沿著第一層顏色的邊緣畫出第二層，接著，再用筆上剩下的顏料沿著木柄畫下來，讓第一層與第二層的色彩自然融合。

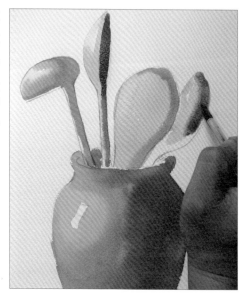

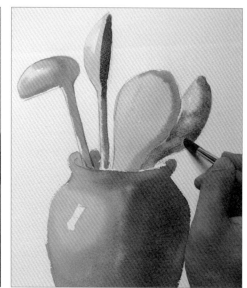

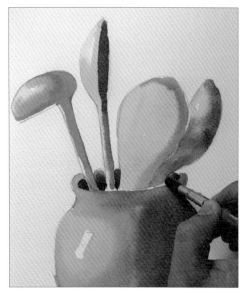

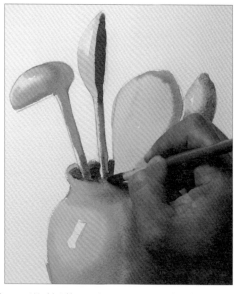

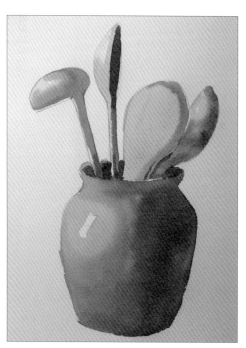

⑮ 筆洗淨，沾紫色加少量水調勻，沿著罐口暗面及湯匙柄靠近罐口、以及湯杓與湯杓間的接觸暗面上色。示範作品完成。

縫合法上手練習：葡萄

葡萄渾圓的果實立體感適合用縫合法表現，使用縫合法要注意的是，在第一筆顏色未乾時，就要加第二筆顏色在其接縫處，如此才會有縫合的效果。

●**作畫材料箱**／示範色彩：天藍、紫色、普魯士藍、鍋藍、紅紫、海綠、深綠／使用畫筆：14號圓形筆／使用畫紙：法國Arches水彩紙／其他工具：鉛筆、橡皮擦、面紙

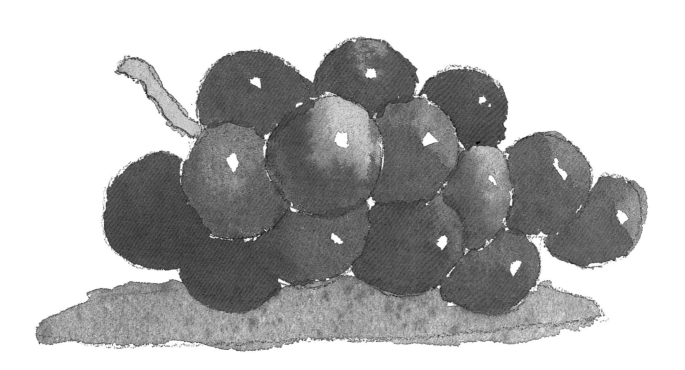

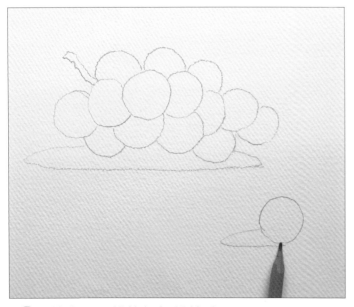

① 首先，用鉛筆打好鉛筆稿。

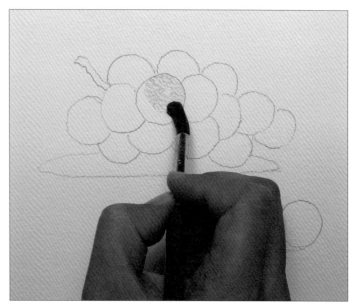

② 首先，畫葡萄的亮面。沾天藍色加適量的水調勻，將筆輕輕壓下在葡萄右側亮面畫一個小圓，中間留一個白點當最亮的部位。

TiPS

使用縫合法時，用筆的過程避免來回塗抹，因為在調色過程中，顏料會隨著不同比例的水分附著在筆毛上，當你將筆壓下畫在紙上時，紙上的色彩和水分會很自然留下水彩的透明效果，如果來回塗抹，只會讓畫面色彩很平均分布，少了色彩些微變化的趣味性。

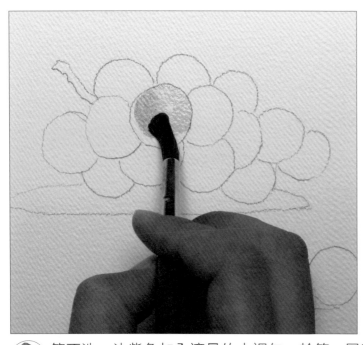

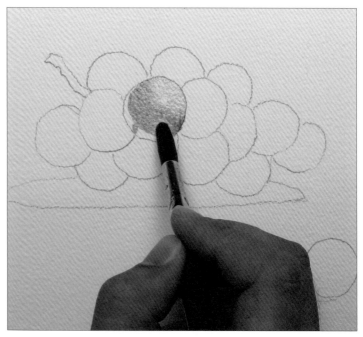

③ 筆不洗，沾紫色加入適量的水調勻，趁第一層天藍色未乾時，沿著第一層色彩的邊緣再畫出一個半圓。

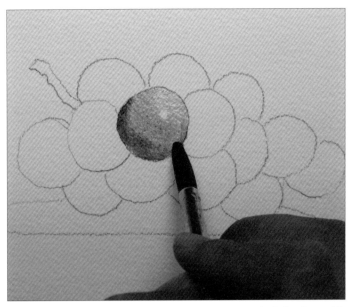

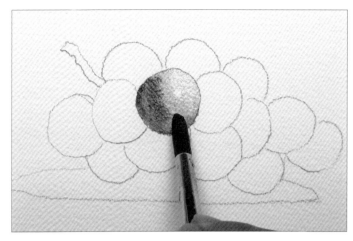

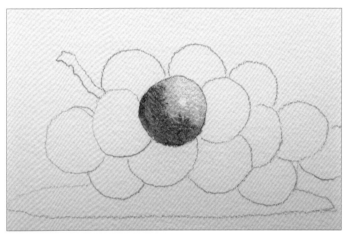

④ 筆洗淨，沾普魯士藍加入適量的水調勻，接著，沿著第二層顏色的邊緣畫出一個圓弧，讓兩者顏色自然暈開。

TiPS

畫葡萄時，暗面部位要強調最暗的一個深色點，這樣才能襯托反光面的效果，表現出物體背後的空間性。

⑤ 筆洗淨，沾鎘藍1：紫色1，加入少量的水調勻，在第三層顏色靠近第二層顏色的最暗處畫一個半弧，讓畫面產生立體感。第一顆葡萄完成。

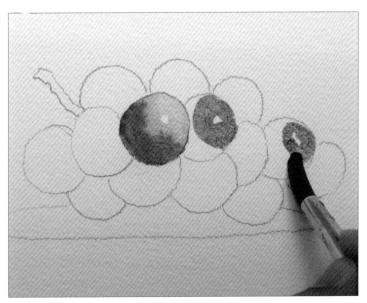

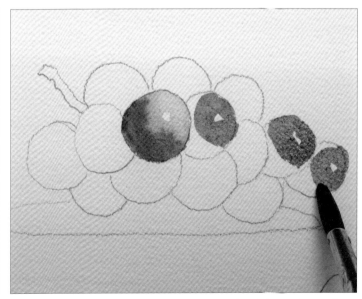

⑥ 接下來以縫合法繼續完成所有葡萄的上色，上色時，如果每一顆葡萄的顏色都一樣的話，空間感不易表現，色彩的變化也不大，為了讓葡萄更生動、更可口，所以在亮面處做些不同的色彩變化。由於光線來自右上方，所以葡萄右上方要上較明亮的顏色。筆洗淨，沾紅紫加入適量的水調勻，在右4、2、1顆葡萄的右側亮面畫一個小圓，中間留一個白點當最亮的部位。

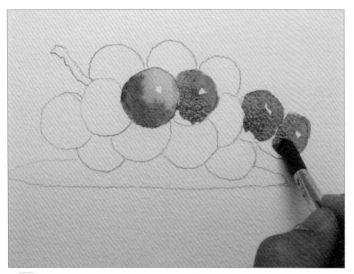

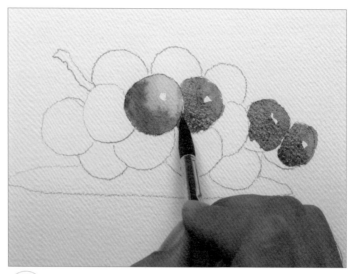

⑦ 接下來，筆洗淨，沾紫色加適量的水調勻，在第一層顏色未乾時，沿著第二層的顏色邊緣再畫第二層。

⑧ 在顏色未乾時，筆洗淨，沾普魯士藍加適量的水調勻，沿著第三層顏色邊緣再畫第三層，畫出葡萄的暗面。

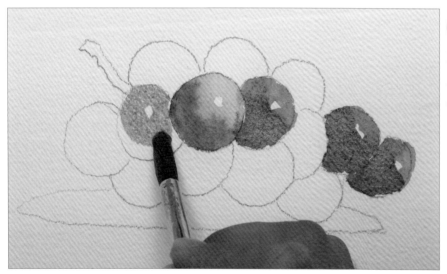

⑨ 由於光源來自右上方，因此左側的葡萄較暗，在畫亮面時，顏色較右側葡萄稍暗。筆洗淨，沾鍋藍加適量的水調勻，在左2葡萄的亮面畫一個空心小圓。

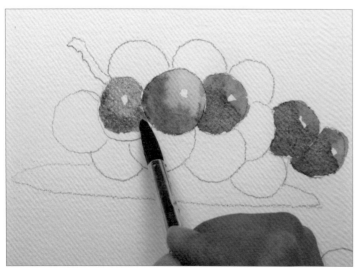

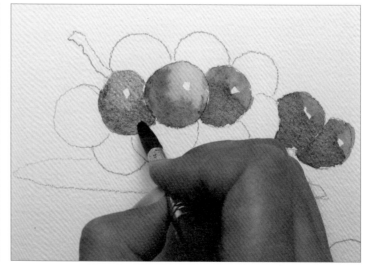

⑩ 趁第一層顏色未乾時，沾紫色加入適量的水調勻，沿著第一層顏色邊緣畫出第二層，接著，筆洗淨，沾普魯士藍加入適量的水調勻，沿著第二層的顏色邊緣畫出第三層。

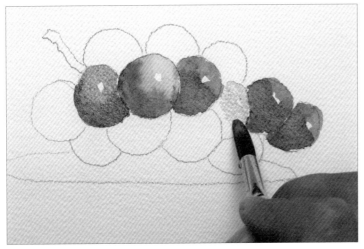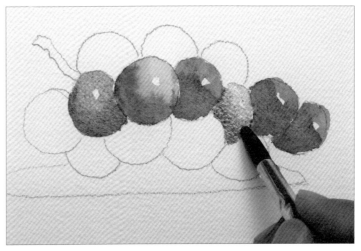

11 筆洗淨，沾天藍加入適量的水調勻，在右3葡萄的亮面畫一個空心小圓。在顏色未乾時，筆洗淨，沾紫色加入適量的水調勻，沿著第一層顏色邊緣畫出第二層，表現出葡萄的暗面。

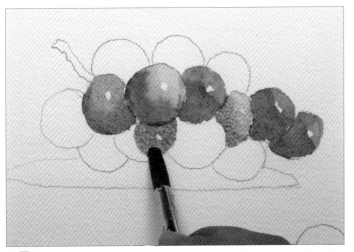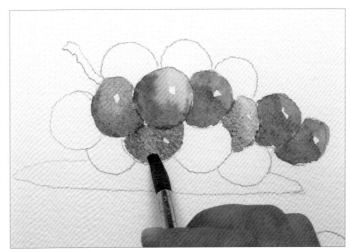

12 整串葡萄的左下暗面由於是背光處，暗面以紫色系為基調上色。筆洗淨，沾鍋藍1：紫色1比例的顏料，加入適量的水調勻，在左下3葡萄亮面處畫一個圓。

13 接著，在顏色未乾時，筆不洗，沾普魯士藍加入適量的水調勻，在第一層顏色邊緣畫出第二層，畫出葡萄的暗面。

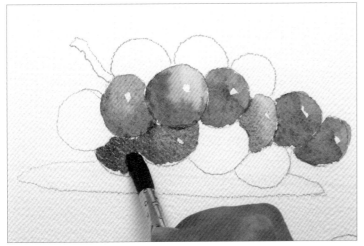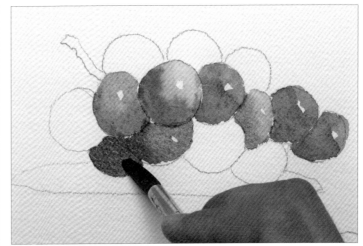

14 筆洗淨，沾普魯士藍沿著左下2葡萄的形狀上色，由於這顆葡萄最暗，無須畫出反光處，即可生動表現出葡萄的暗面效果。

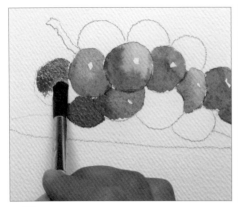 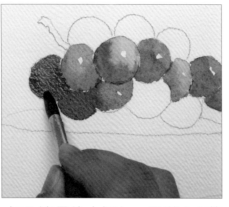 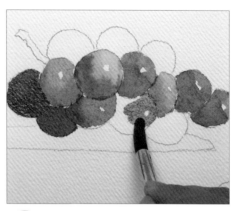

⑮ 筆洗淨，沾鎘藍1：紫色1，加入適量的水調勻，沿著左1葡萄亮面畫一個圓，表現出亮面，由於這顆葡萄在較暗的面，因此明暗的層次只有兩層，筆不洗，沾普魯士藍加入適量的水調勻，沿著第一層顏色的邊緣畫出半弧，畫出暗面。

⑯ 接著處理右下方的葡萄。筆洗淨，沾紅紫加入適量的水調勻，沿著右下2葡萄的亮面畫一個空心圓，表現出葡萄的亮面。

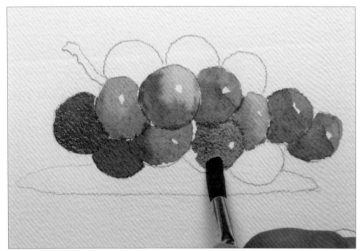 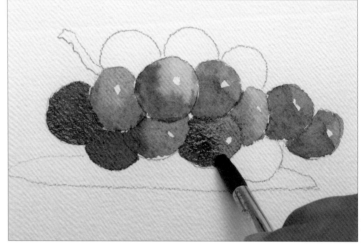

⑰ 筆不洗，沾紫色加入適量的水調勻，沿著第一層顏色邊緣畫出第二層，接著，在顏色未乾時，再沿著第二層色彩畫出第三層的暗面。

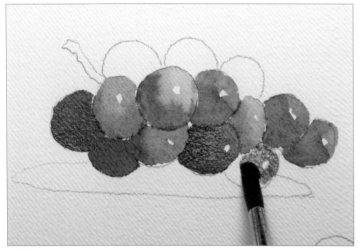 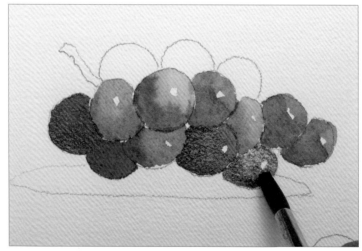

⑱ 筆洗淨，沾鎘藍1：紫色1，加入適量的水調勻，在右下1葡萄的亮面畫出一個空心圓，當做葡萄的最亮點，接著，筆不洗，沾普魯士藍加入適量的水調勻，在顏色未乾時，沿著第一層顏色邊緣畫出第二層，畫出葡萄的暗面。

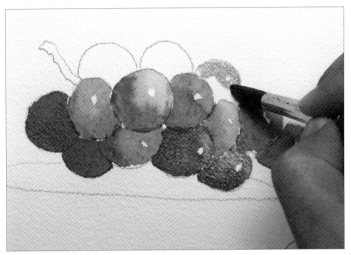

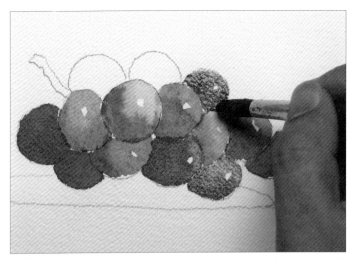

(19) 畫完中間及下方的葡萄後，最後處理最上方的葡萄。同樣地，在描繪上色時，畫明暗時必須將光源考慮進來，首先處理最靠近右方光源的葡萄。筆洗淨，沾鎘藍1：紫色1，加入適量的水調勻，在右上葡萄的亮面處畫一個空心圓。

(20) 筆不洗，沾普魯士藍加入適量的水調勻，沿著第一層顏色邊緣畫出圓弧，畫出葡萄的暗面。

(21) 筆洗淨，沾天藍加入適量的水調勻，在中間葡萄的亮面處畫一個空心圓。

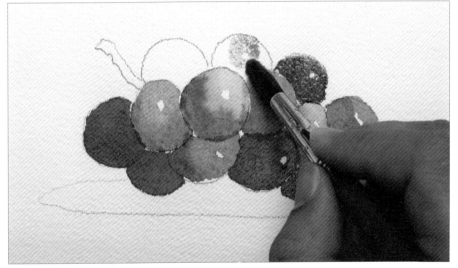

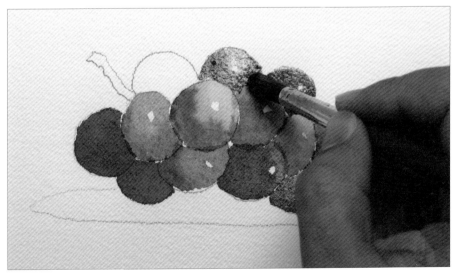

(22) 筆不洗，在顏色未乾時，沾紫色加入適量的水調勻，沿著第一層顏色邊緣畫出一個圓弧，表現出葡萄暗面。

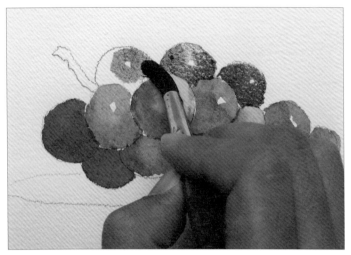

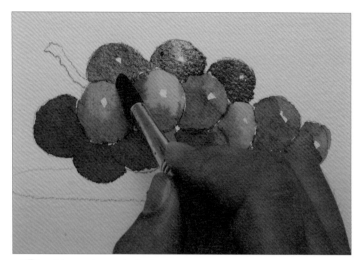

23 筆洗淨，沾鍋藍加入適量的水調勻，在左上葡萄亮面處畫一個空心圓。

24 筆不洗，沾紫色加入適量的水調勻，在鍋藍未乾時，沿著第一層顏色的邊緣畫出圓弧，表現出葡萄的暗面。

25 筆洗淨，沾鍋藍加入適量的水調勻，在葡萄串右方的單顆葡萄亮面畫一個空心圓。

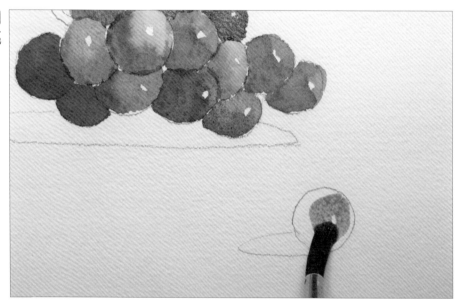

26 筆不洗，在鍋藍未乾時，沾紫色加入適量的水調勻，沿著第一層顏色邊緣畫出一個半圓，畫出葡萄的暗面。

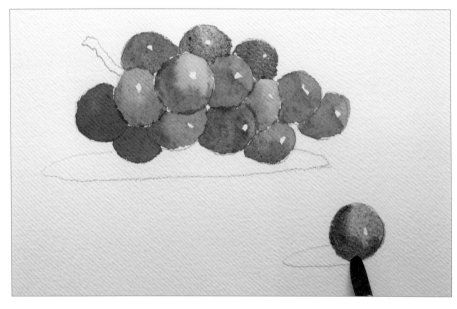

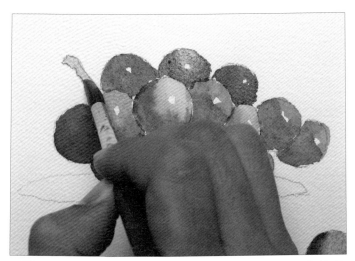

(27) 筆洗淨，沾海綠加入適量的水調勻，沿著蒂的形狀畫出底色。

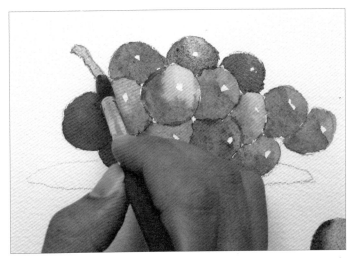

(28) 在顏色未乾時，筆洗淨，沾深綠加入適量的水調勻，沿著果蒂的形狀以畫線條的方式畫出暗面。

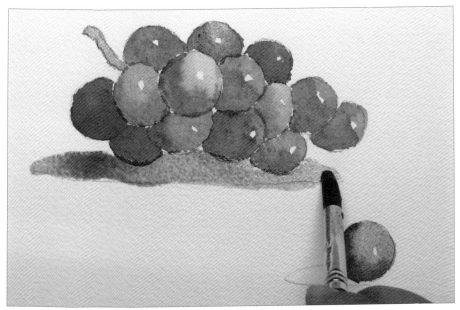

(29) 最後，處理葡萄的陰影。筆洗淨，沾紫色加適量的水調勻，沿著葡萄下方陰影上色，作品完成。

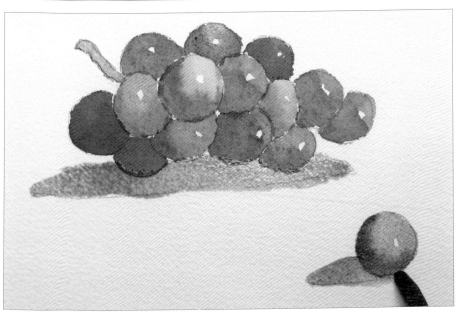

拼貼法

拼貼法是指在畫面上裱貼各種不同的材料，讓畫面產生裝飾性較強的效果。通常貼裱的材料可以選擇如報紙、雜誌、色紙、樹葉、紗布等，不論是純文字或印有圖片的樣式均可。拼貼法是一種比較輕鬆、遊戲心情的作畫方式。

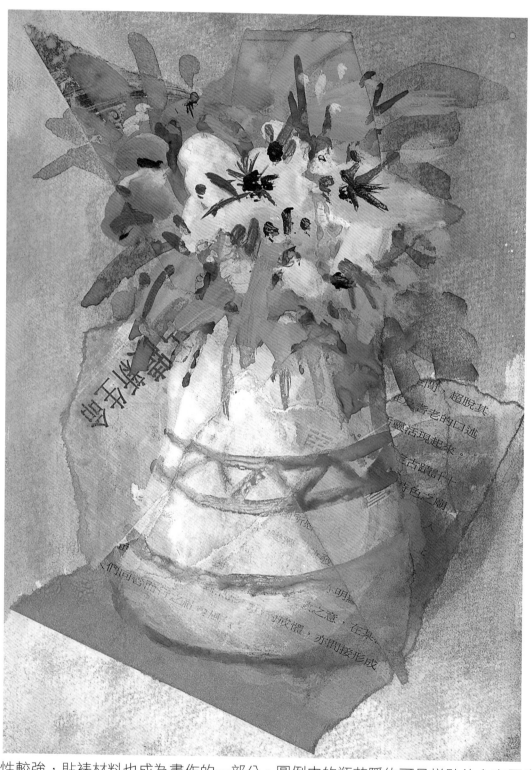

拼貼法的裝飾性較強，貼裱材料也成為畫作的一部分。圖例中的瓶花隱約可見拼貼的文字圖案，和只用水彩上色的視覺效果不同，畫作活潑、充滿趣味。

拼貼法示範：幸運草

水彩畫的表現除了透過水彩顏料之外，也可以混合其他媒材一起創作。下圖的幸運草結合了牛皮紙、紙巾、色紙等不同媒材，再加上水彩顏料所完成的裝飾性水彩畫作。

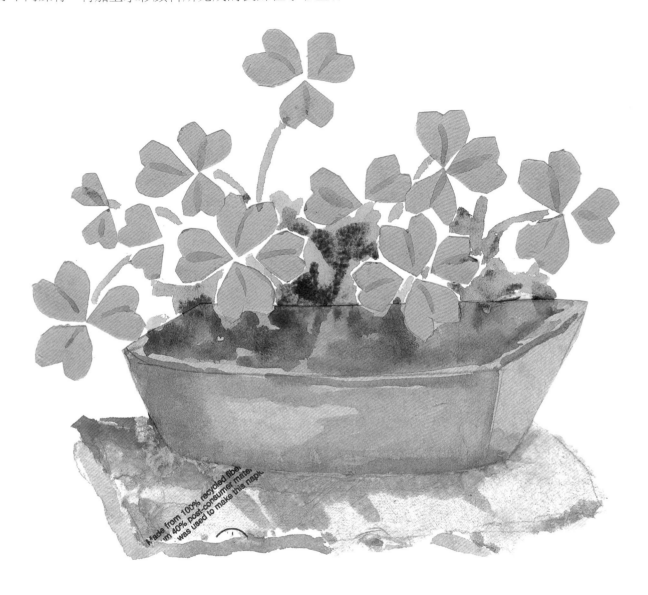

1　首先，在牛皮紙上打出手提籃的外形鉛筆稿。

2　接著，沿著鉛筆稿輪廓剪出手提籃的形狀。

③ 找一張紙巾做為襯布，將剪下的手提籃放在紙巾上，用鉛筆描出手提籃的外形。

④ 然後，用手沿著鉛筆線撕出襯布外形，讓輪廓充滿不規則的趣味。

⑤ 用白膠依序將襯布、手提籃黏貼在畫紙上，抓出圖案的大致位置。黏貼時最好要貼牢固，以免上色時脫落。

（6）將綠色的色紙折成三折。

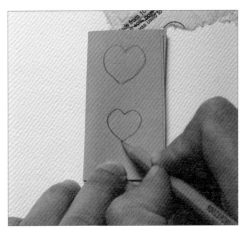

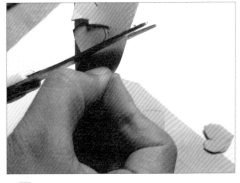

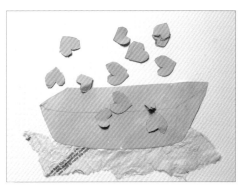

（7）接著，再用鉛筆畫出心型，用剪刀剪出形狀。

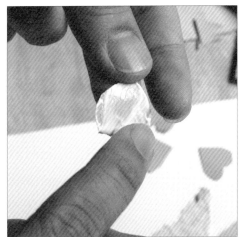

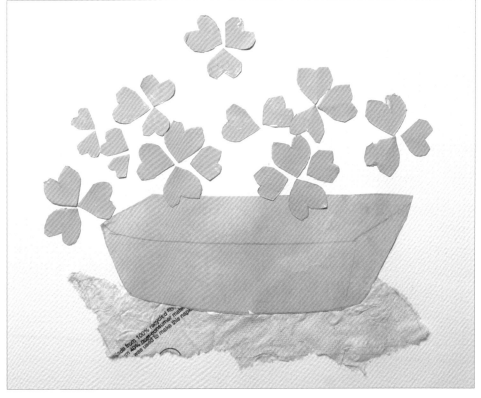

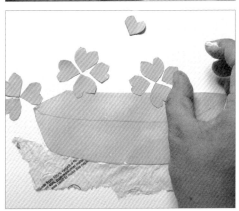

（8）在心型圖案背面塗上白膠，再與下方畫紙貼合，貼出幸運草的圖案。黏貼時不須貼滿畫面，預留枝葉的位置。

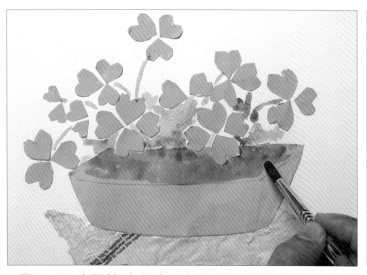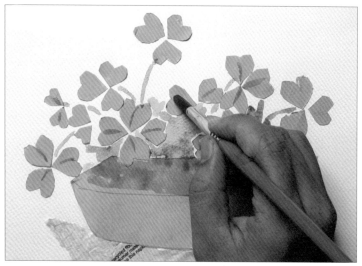

⑨ 用8號圓筆沾海綠，加入適量的水調勻，在葉子縫隙、籃子內側上色，表現出暗面，接著，再以畫線條的方式畫出葉柄、葉脈。

⑩ 在海綠顏色未乾時，筆洗淨，沾深綠加少量的水調勻，順著形狀畫在葉子、籃子內側暗面。

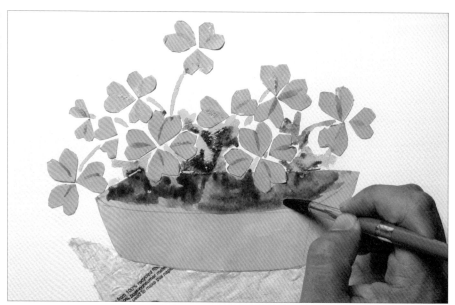

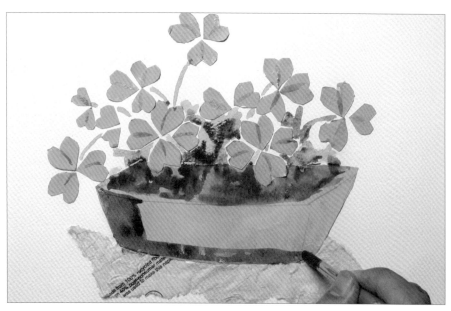

⑪ 在Step10顏色未乾時，筆洗淨，沾赭石1：焦赭1，加入適量的水調勻，沿著籃子形狀在左側暗面、籃子與襯布的接觸暗面上色，並沿著籃子形狀勾出輪廓線。

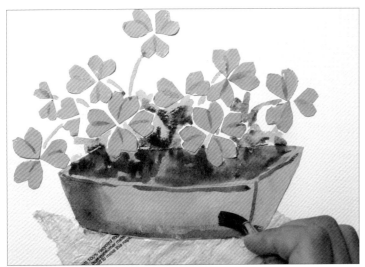 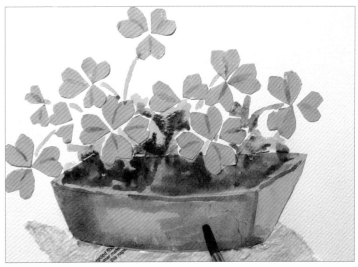

⑫ 在Step11顏色未乾時,筆沾清水沿著Step11上好的色彩邊緣推開顏色,做出漸層效果。

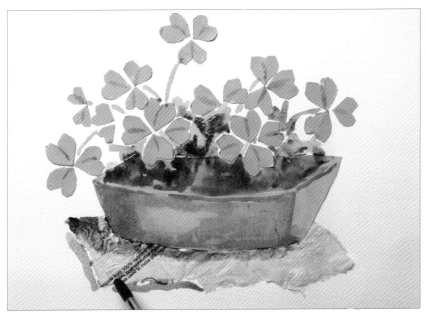

⑬ 筆洗淨,沾紫色加入適量的水調勻,沿著籃子與襯布交界處、襯布下方處畫出陰影,畫作完成。

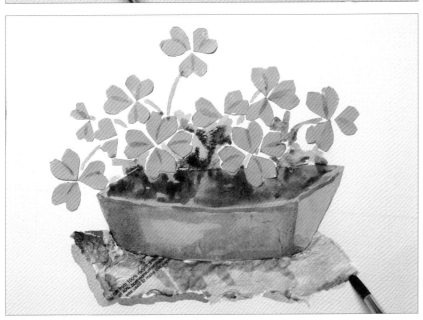

拼貼法上手練習：橘子

拼貼法的變化多樣，可以如前例，以不同媒材剪出、撕出具象，黏貼於畫紙再上色，也可以如下例，將報紙撕成長條當做畫面的裝飾再作畫，兩者的效果截然不同。

●**作畫材料箱**／示範色彩：鎘黃、橙色、赭石、焦赭、土黃、海綠／使用畫筆：14號圓形筆／使用畫紙：法國Arches水彩紙／其他工具：報紙、鉛筆、橡皮擦、白膠、面紙、剪刀、調色盤

先用B或2B的鉛筆打出鉛筆稿，畫出編籃及籃內的橘子。

 用手將報紙撕出幾條不規則長條，留待後續做效果用。

3 在籃子、橘子畫面上上白膠。

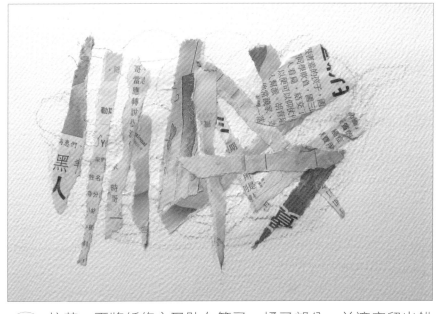

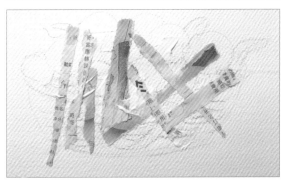

4 接著，再將紙條交叉貼在籃子、橘子部分，並適度留出鉛筆線條。

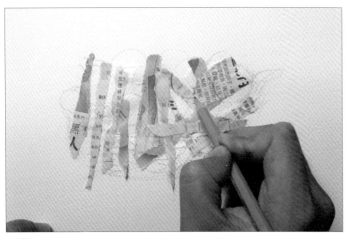

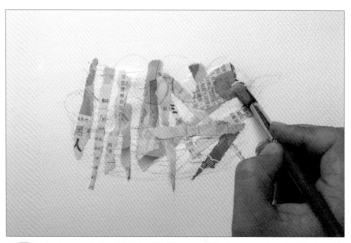

⑤ 用B或2B的鉛筆將籃子、橘子的輪廓重新描繪一次,被遮蓋的部分也要畫出來。

⑥ 用14號圓筆沾鍋黃1:橙色1,加入適量的水調勻,在橘子右上亮面處以畫圓的方式上色,中心留白不塗,表現出亮面。

⑦ 趁Step6顏色未乾前,筆不洗,沾赭石1:橙色2,加入適量的水調勻,用縫合畫法沿著第一層顏色邊緣往外畫圓,表現出橘子的暗面。

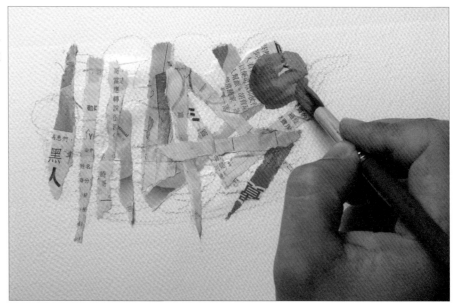

⑧ 依照Step6、Step7的畫法依序畫出所有的橘子。

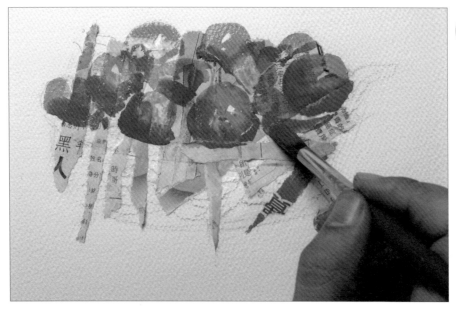

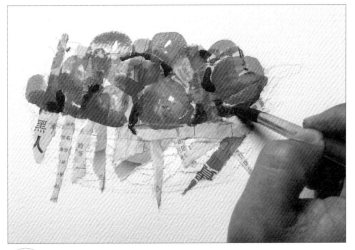

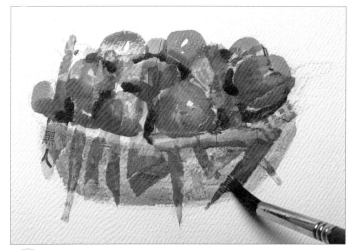

⑨ 在Step8顏色未乾時,筆洗淨,沾焦赭1:赭石1,加少量的水調勻,畫在橘子間的暗面。

⑩ 筆洗淨,沾土黃加入適量的水調勻,以平塗法塗滿籃面,塗繪時在籃子上沿與橘子交界處留一道白邊,以區隔籃子與橘子,等乾。

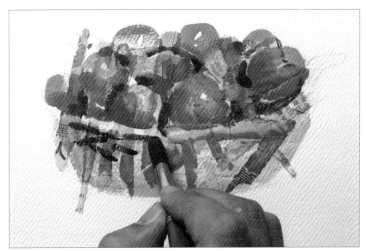

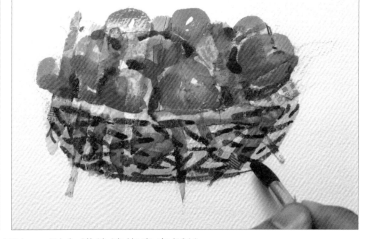

⑪ 筆不洗,直接沾焦赭1:赭石1,加入少量的水調勻,以交錯的線條畫出編紋。

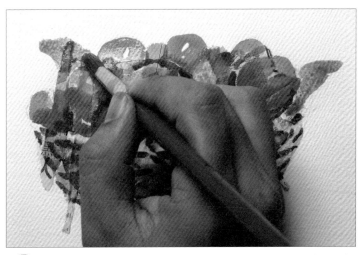

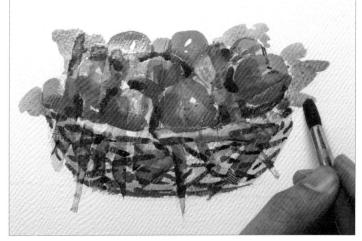

⑫ 筆洗淨,沾海綠加入適量的水調勻,在畫紙上直接描繪葉片形狀再平塗畫出葉片,作品完成。

敲拍著色法

敲拍著色法是指用任一水彩筆敲拍另一支筆尖沾上顏料的水彩筆，讓顏色彈落到畫面產生粗粒效果，最常表現剝落的牆壁、土塊以及粗糙的地面等。

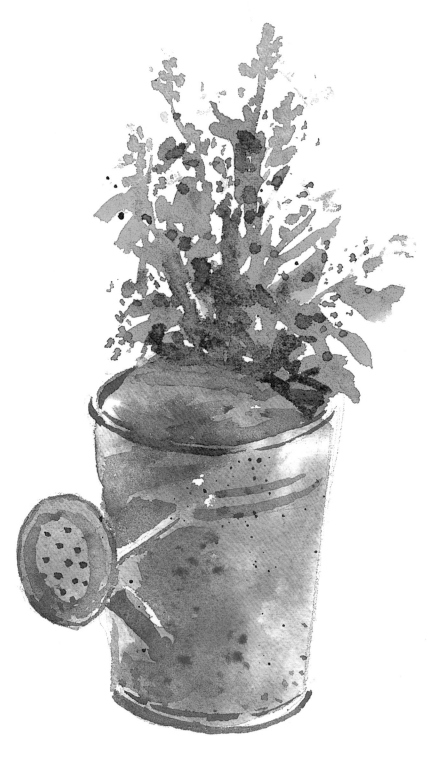

澆水壺上的鐵鏽質感是運用敲拍著色法營造出來的，畫法是先上好澆水壺的底色，再敲拍手上的畫筆，讓筆尖上的顏料落在畫面，產生粗細不一的落點。

敲拍著色法示範：西洋梨

使用敲拍著色法時，要先觀察描繪物的特點，例如西洋梨的表皮上附有許多大小斑點，若用敲拍法營造表皮上的斑點，會比直接用畫筆點出斑點自然許多。

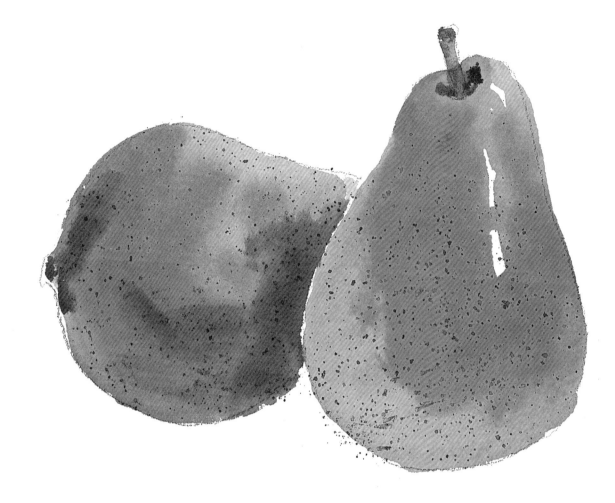

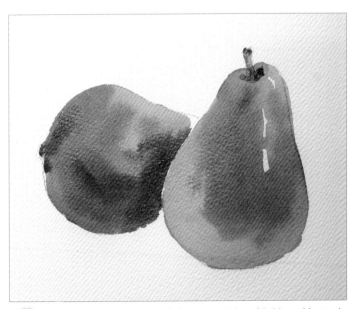

① 首先，用縫合法畫好西洋梨，等乾。接下來示範用敲拍著色法畫出西洋梨表面的斑點質感。

② 接著，用面紙將西洋梨周遭背景遮蓋起來，避免使用敲拍著色法時飄落到紙上的顏色弄髒背景。

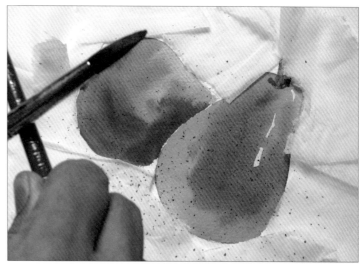

③ 用12號圓筆沾焦赭加入少量水調勻。左手橫拿任一畫筆距離畫紙約三十公分的高度，用12號圓筆輕輕敲拍另一畫筆的筆桿，讓筆尖的顏料落在西洋梨上，這個距離所敲拍落下的點較為自然，敲拍時，讓顏色隨意分布在西洋梨上。

Tips

使用敲拍法時，可先另找白紙試著敲拍，看所敲出的點是否為你要的，如果太濕的話，可用面紙吸除筆毛上多餘的水分再敲拍。

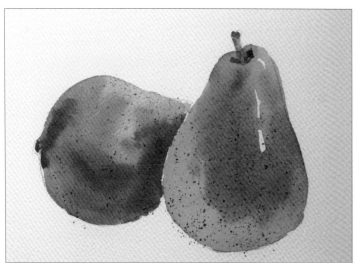
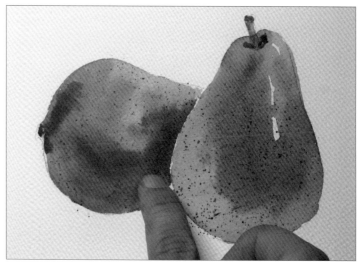

④ 為了營造更自然的效果，讓斑點看來更有輕重感，接著，用食指在剛剛敲拍出的點上輕輕抹過、推開顏色，讓色彩更有變化。示範作品完成。

敲拍著色法上手練習：雪景

透過敲拍法可以適切地呈現大雪紛飛的雪景，畫法是先畫好背景及其他的細節，最後再利用敲拍的方式讓畫筆上的白色顏料散落在畫紙上，營造出自然的雪景。

●**作畫材料箱**／示範色彩：天藍色、赭石、焦赭、白色廣告顏料／使用畫筆：18號圓形筆、8號圓形筆／使用畫紙：法國Arches水彩紙／其他工具：鉛筆、橡皮擦、面紙

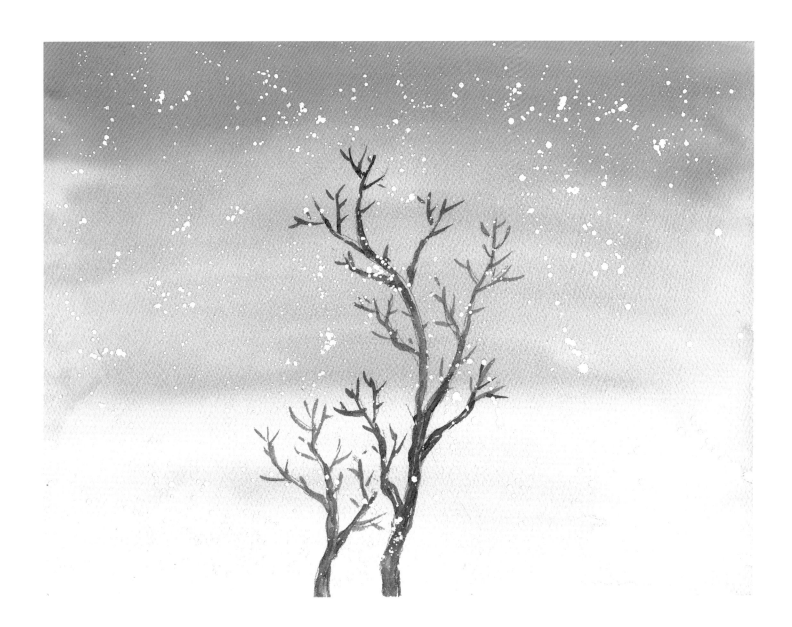

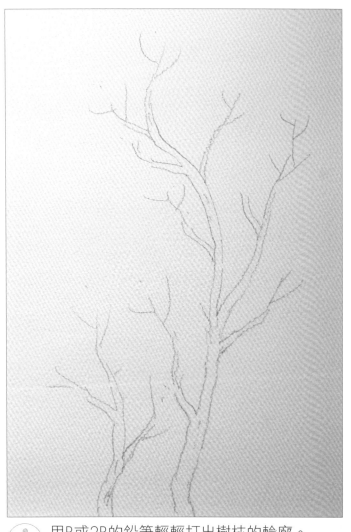

① 用B或2B的鉛筆輕輕打出樹枝的輪廓。

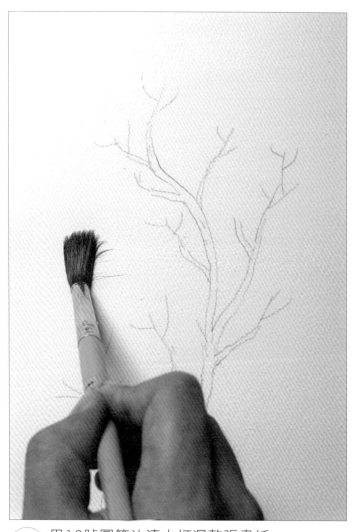

② 用18號圓筆沾清水打濕整張畫紙。

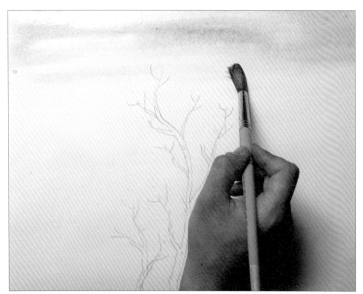

③ 用18號圓筆沾天藍色加入適量的水調勻,從畫紙頂端由左至右、由上而下橫掃塗滿整張畫紙,愈靠近地平線顏色愈淡,等乾。

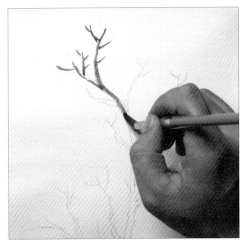 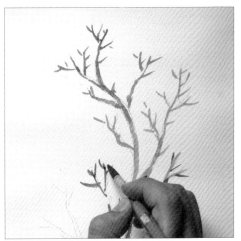 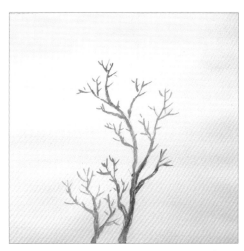

④ 改用8號圓筆，沾赭石1：焦赭1，加入適量的水調勻，沿著樹枝的形狀以畫鹿角枝的方式畫出樹枝，並沿著樹幹以不規則筆觸上色，等乾。

樹枝的畫法

將樹枝想像成鹿角，以筆尖輕輕地往上挑筆，畫出上揚的線條即可。

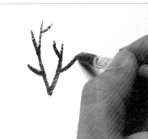 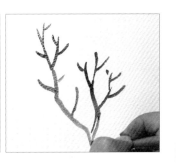

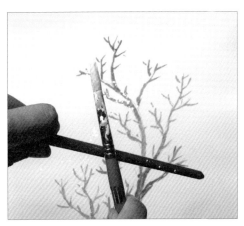 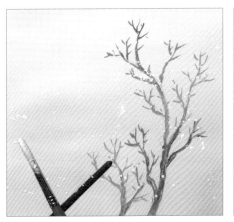 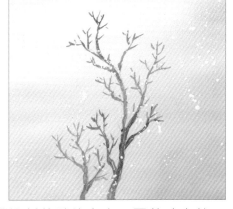

⑤ 洗淨8號圓筆。沾白色廣告顏料加少量水調勻，左手橫拿任一畫筆距離畫紙約三十公分的高度，用8號圓筆輕輕敲拍另一畫筆的筆桿，讓筆尖的顏料自然散落在畫紙上，營造出雪景。

⑥ 敲拍時施以輕重不一的力道控制落點的大小，雪花才自然，另外落點不要敲太多，避免畫面太瑣碎，作品完成。

海綿著色法

海綿著色法是指用海綿替代水彩筆上色的技法。此技法是利用海綿本身的紋理來製造特殊的質感效果。常用來畫樹葉、岩石等複雜的畫面效果。

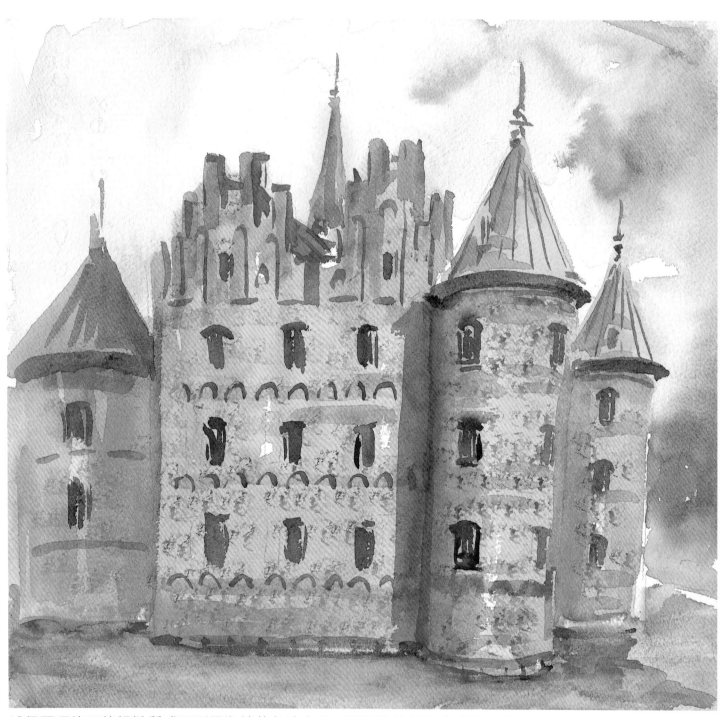

城堡堅硬的石牆粗糙質感可利用海綿著色法表現,透過海綿替代水彩筆,將海綿的紋理拍壓在畫紙上,營造出岩石的質感,讓畫面產生堅實厚重的效果。

海綿著色法示範：小熊玩偶

小熊玩偶身上毛茸茸的可愛模樣要如何表現？其實可以透過海棉著色法來處理，用海綿沾取顏料後，再輕輕壓在畫紙上，就可以呈現海綿的紋理，營造出玩偶毛茸茸的質感。

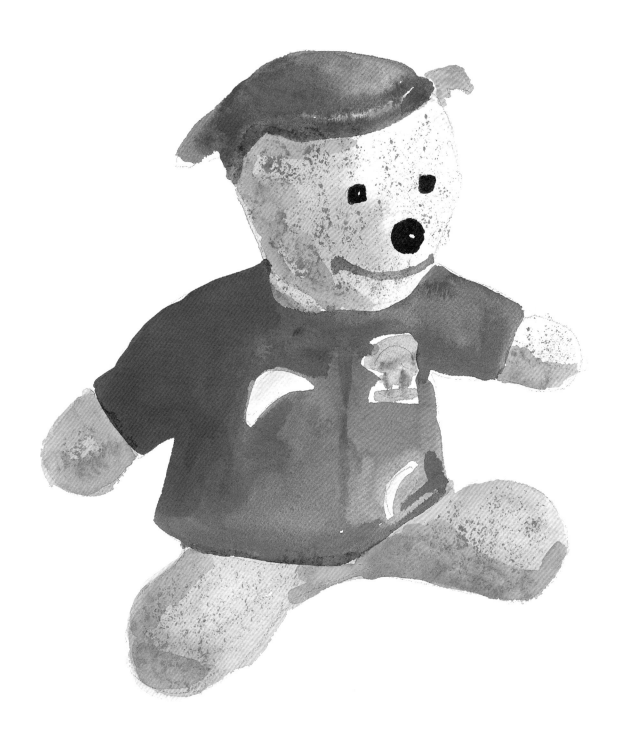

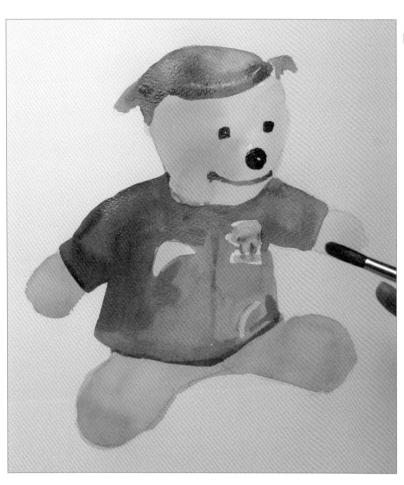

① 利用縫合法完成小熊玩偶的上色，等乾。

 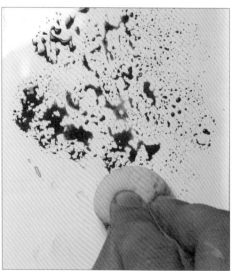 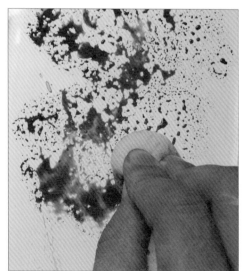

② 接下來要用海綿著色法表現小熊的絨毛質感。先將海綿沾濕，直接用海綿沾赭石，接著在調色盤上拍打留下顏色，再沾橙色在調色盤上的赭石拍打，互相混色。

TiPS

海綿使用前最好保持乾燥，因為海綿含太多水分時，在拍壓的過程海綿本身的紋理不易表現出來。在上色前，最好先將沾有顏料的海綿先在其他紙張上著色，以確保是想要的效果，避免失敗。

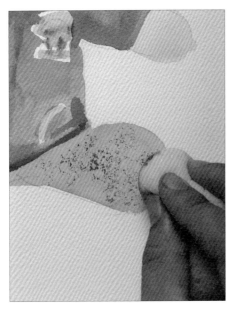

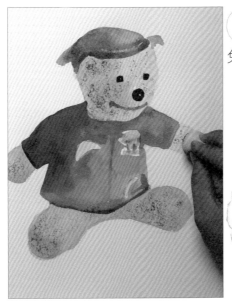

3 用海綿輕輕地拍打玩具熊的絨毛部分，靠近輪廓邊緣不必拍，以免將顏色沾染出輪廓，等乾。

WARNING

拍壓時需注意力道輕重，太用力拍壓會讓顏色過深，效果不佳。

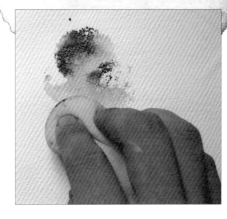

4 拍完玩具熊臉部、四肢的絨毛部分，接著，做最後的修飾。

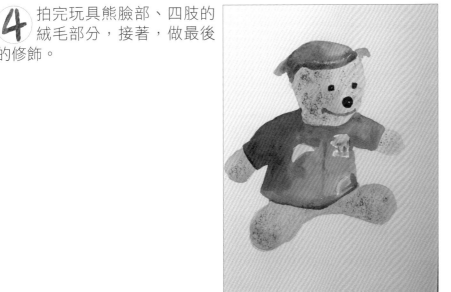

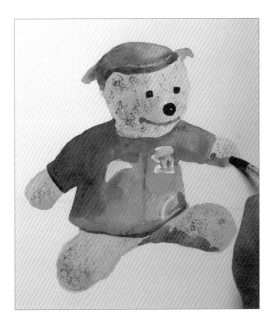

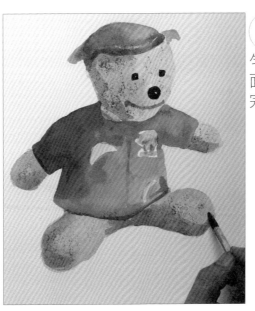

5 用8號圓筆沾赭石1：鎘黃1，加入適量的水調勻，沿著臉部、四肢的左側暗面上一道圓弧加深暗面，作品完成。

海綿著色法上手練習：薰衣草花田

在表現繽紛的薰衣草花田時，可以藉由海綿本身的紋理來製造出疏密有致的花海，讓人感受清新自然的優雅氣息。

●**作畫材料箱**／示範色彩：天藍、普魯士藍、海綠、紅紫／使用畫筆：18號圓形筆／使用畫紙：法國 Arches水彩紙／其他工具：鉛筆、橡皮擦、面紙、海綿

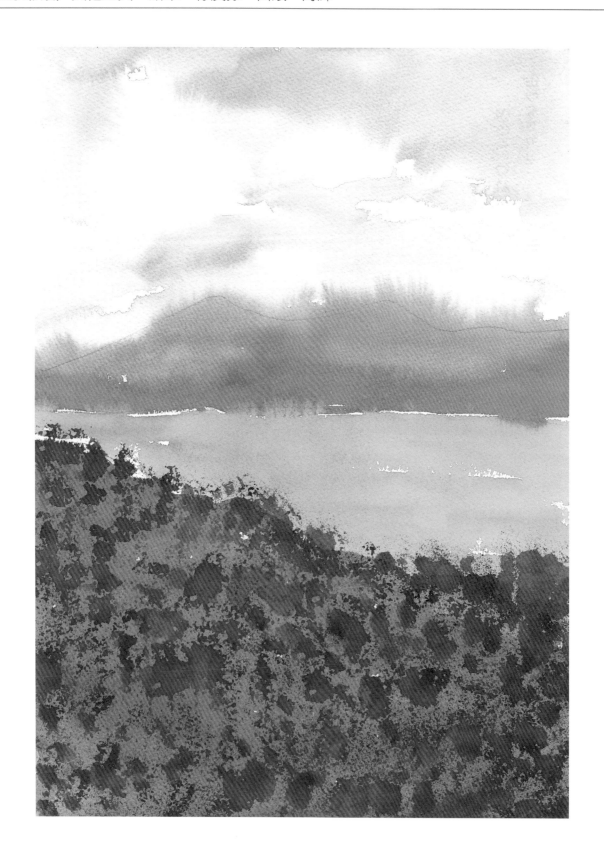

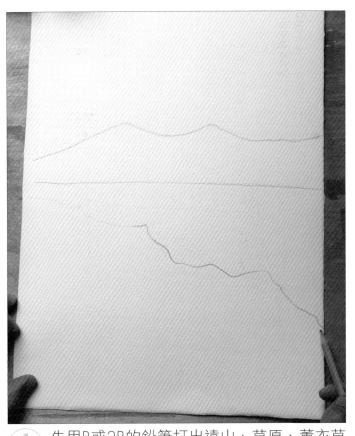

① 先用B或2B的鉛筆打出遠山、草原、薰衣草花田的輪廓。

② 再用18號圓筆在天空部分橫掃過一層水。

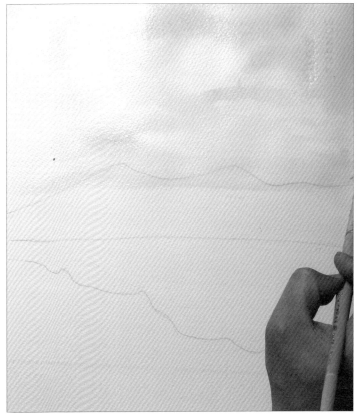

③ 趁畫紙還濕潤時，沾天藍加大量水調勻，以不規則的筆觸由左至右從天空頂端橫掃至山頂，並留出白雲部分。

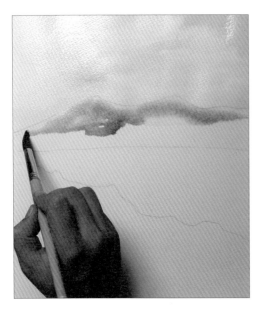

④ 筆不洗，在Step3顏色未乾前，沾普魯士藍加適量的水調勻，依照山的形狀以不規則的筆觸上色。由於水分流動的關係，顏色和水分之間會產生深淺不一的顏色，畫面會自然產生層次感。

⑤ 筆洗淨，沾海綠加入適量的水調勻，用平塗法由左至右畫出草原，並適度留出小塊亮面，做出草原上風吹過草叢所露出的亮面。

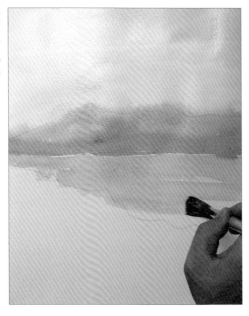
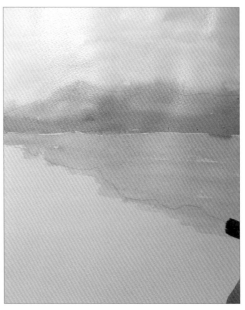

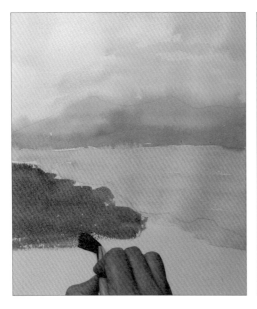
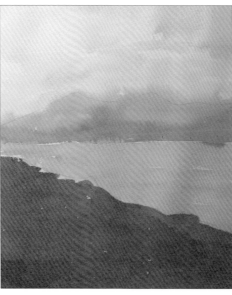

⑥ 接著，筆洗淨。沾紅紫1：洋紅1，加入適量的水混色，用平塗法畫出薰衣草花田底色，等乾。由於接下來要使用海綿著色法，因此，先上一層底色可以使色彩的表現更為豐富。

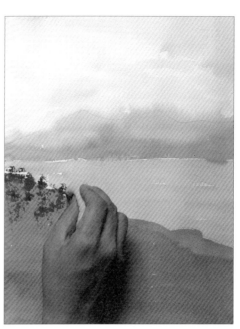

⑦ 海綿沾水，直接沾紅紫。接著，在整個花田部分輕輕拍打。

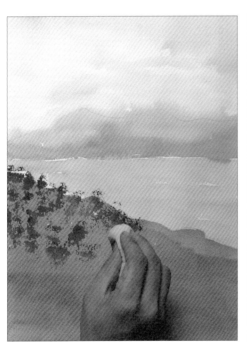
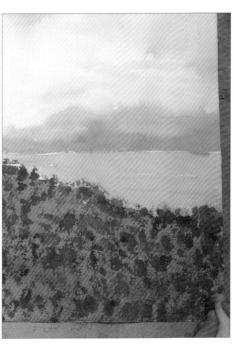

⑧ 拍打時以輕重不一的力道，並不時轉動海綿方向，做出花朵叢聚的感覺。作品完成。

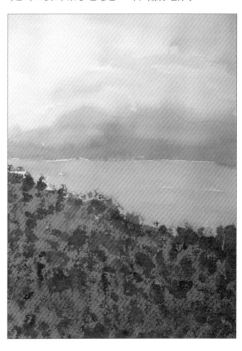

TiPS

使用海綿上色時，可先取一張白紙試拍，檢驗效果，以免拍在畫紙上的顏色太深或太淺，影響效果。

Part 4
綜合技法畫水彩

開始創作第一幅水彩畫作可以從構圖簡單的靜物畫開始練習。本篇的三個練習分別結合前面篇章所教的技法,透過習作熟悉技法的實際應用。首先示範用重疊法加上縫合法畫出杯子與櫻桃;用渲染法加上重疊法畫出繡球花靜物,最後再結合代針筆與重疊法、海綿著色法畫出收納箱。

本篇教你

- ✓ 用重疊法+縫合法畫出杯子、櫻桃
- ✓ 用渲染法+重疊法畫繡球花
- ✓ 結合代針筆、重疊法+海綿著色法
- ✓ 畫收納箱

用重疊法＋縫合法畫杯子、櫻桃

上色時，依照描繪物的質感以及希望呈現的風格決定使用哪種水彩技法，此示範例決定以重疊法畫馬克杯，以縫合法畫櫻桃。實物中的馬克杯是白色的，但著色時可以黃色調畫杯子的亮面、以紫色調畫杯子的暗面，這樣杯子的明暗不但處理得自然，色調也更為活潑有變化，杯身上的花紋要先等杯子基本的明暗處理完後，再以重疊法描繪上色。縫合法的特色是色塊交接處呈現融合、水分滲流的效果，適合處理櫻桃飽滿、圓溜的質感。

●**作畫材料箱**／示範色彩：檸檬黃、鎘黃、紫色、土黃、赭石、海綠、橙色、洋紅、焦赭、紅紫／使用畫筆：8、18號圓形筆／使用畫紙：法國Arches水彩紙／其他工具：2B鉛筆、橡皮擦、面紙、調色盤

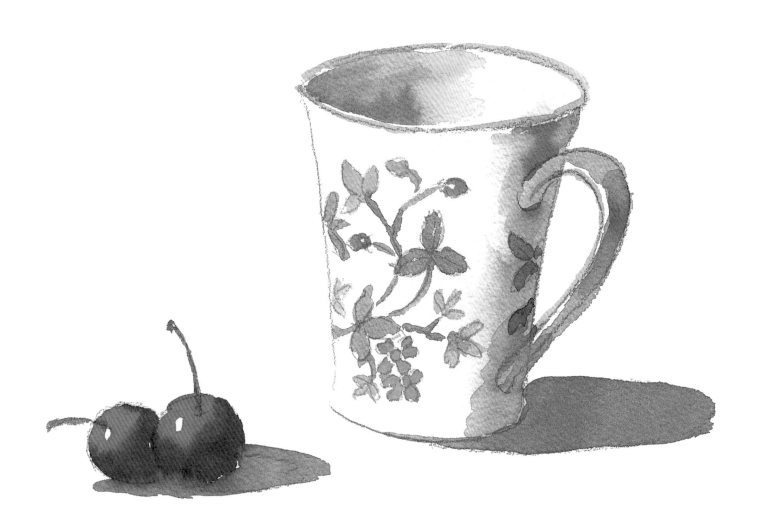

打出鉛筆稿

①　在打出鉛筆稿前，先仔細觀察所要描繪的馬克杯及櫻桃，接著，在畫紙上以幾何圖形確認描繪物的位置，這樣可避免一開始打稿時就先陷入細節的描繪，打出的底稿也較不會出現物體變形、比例不正確的情況。使用2B鉛筆，在畫紙上用幾何圖形大致確認杯子及櫻桃的位置。

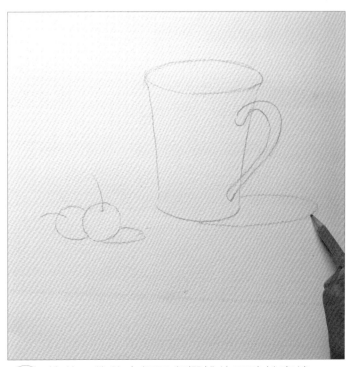

②　接著，修飾出杯子與櫻桃的正確輪廓線。

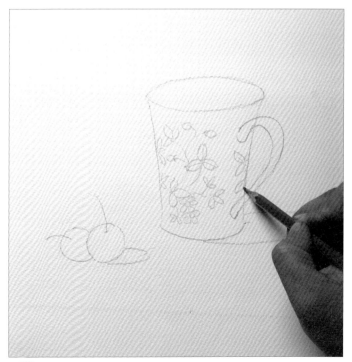

③　畫出杯身的野草莓圖案。

用重疊法畫出杯身底色及明暗

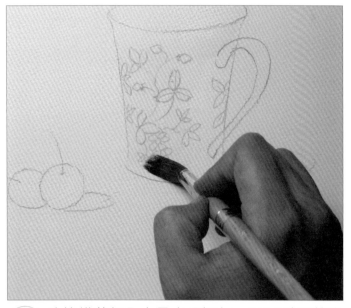

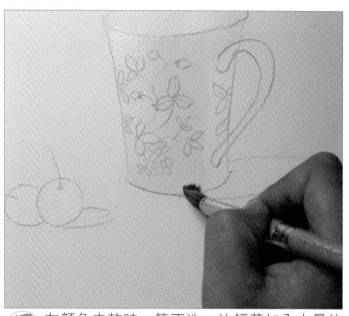

④ 沾檸檬黃加入大量水分調勻，用18號圓筆沿著杯子形狀淡淡地畫出左側、右上、杯口內側亮面。

⑤ 在顏色未乾時，筆不洗，沾鎘黃加入大量的水調勻，先在杯身中間畫一個長方形，接著再沿著杯底以畫橫線的方式疊上色彩。

⑥ 在顏色未乾時，筆洗淨，沾紫色加入大量的水調勻，以由上到下的方向在杯子右側暗面薄塗，由於水分流動的緣故，此時紫色會與Step5畫好的鎘黃色彩邊緣相融，混出新的色彩。接著再沿著把手形狀上色，上色時不須塗滿，色彩若塗出鉛筆線輪廓也無妨，留白處可當做反光亮面，等乾。

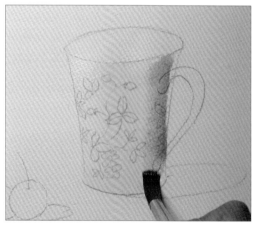

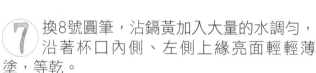

⑦ 換8號圓筆，沾鎘黃加入大量的水調勻，沿著杯口內側、左側上緣亮面輕輕薄塗，等乾。

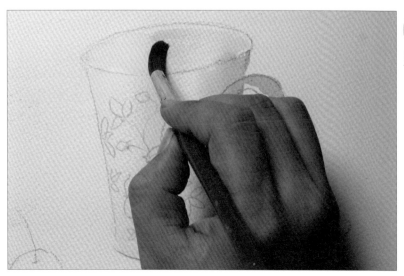

⑧ 筆洗淨，沾紫色加入大量的水調勻，沿著杯口左側暗面上色。接著，趁顏色未乾時，沾紫色在杯口左側暗面的最深處疊上一層顏色，加深色彩以表現出杯口深度，等乾。

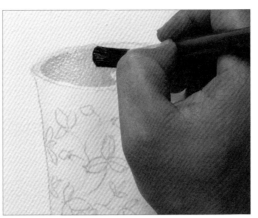 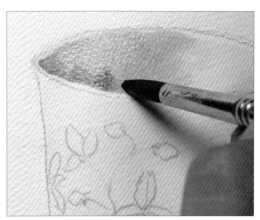

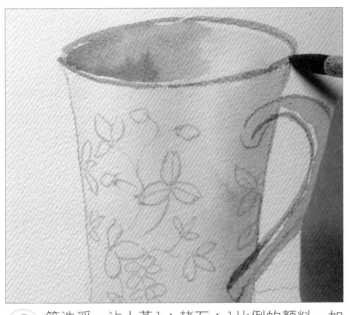

⑨ 筆洗淨，沾土黃1：赭石：1比例的顏料，加入適量的水調勻，沿著杯緣及把手弧度描繪線條，畫出飾邊。畫邊線時，施以輕重不一的力道，可畫出生動的線條。

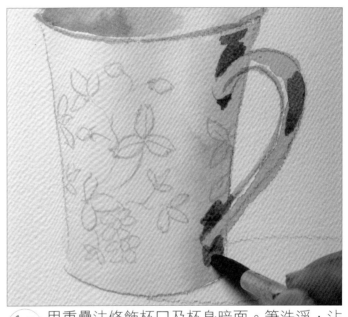

⑩ 用重疊法修飾杯口及杯身暗面。筆洗淨，沾紫色加入適量的水調勻，沿著杯身右側暗面、把手暗面，以較短的筆觸畫出暗面。

⑪ 趁紫色未乾時，筆沾清水沿著顏色邊緣往外推開，讓顏色推展開來，如此，表現暗面的紫色可更加自然、柔和、不生硬。等顏色乾。

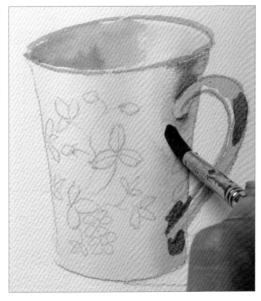 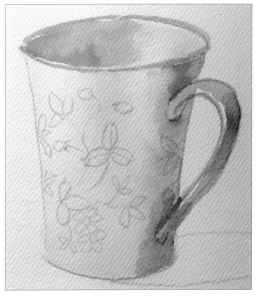

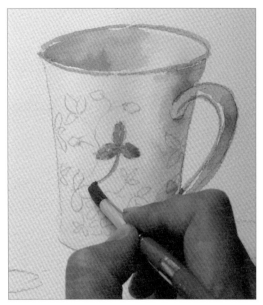

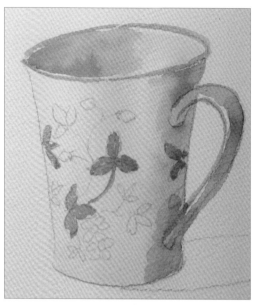

12 筆洗淨，沾海綠1：橙色1，加入適量的水調勻，沿著葉片形狀薄塗，畫出葉片。

13 筆洗淨，沾洋紅加入少量的水調勻，以畫空心圓的方式畫出上方的野草莓，接著，再以筆尖剩下的顏料畫出下方的草莓果實。

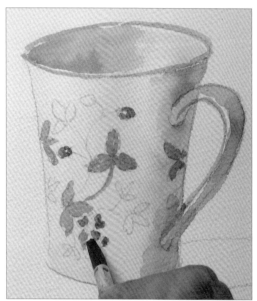

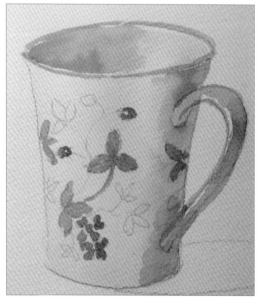

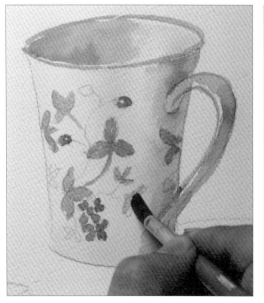

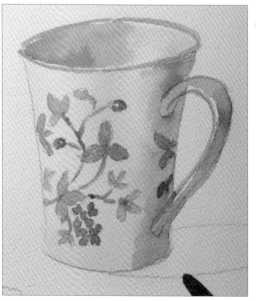

14 筆不洗，直接沾Step13調出的洋紅加入大量的水調勻，接著，沿著形狀畫出花瓣。接著，筆洗淨，沾海綠1：橙色1，加入適量的水調勻，沿著葉莖形狀描繪，畫出葉莖。

用縫合法畫出櫻桃

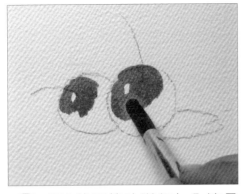 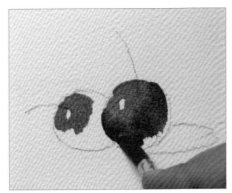 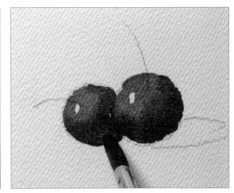

(15) 用8號圓筆沾洋紅加入適量的水調勻，以畫圓的方式畫出櫻桃左側亮面，中心留白不塗，表現出最亮點。

(16) 在顏色未乾時，筆不洗，沾洋紅1：紅紫1，加入適量的水調勻，沿著第一層色彩邊緣往外畫一個圓弧，將洋紅包覆起來，色彩交接處顏色會自然融合。

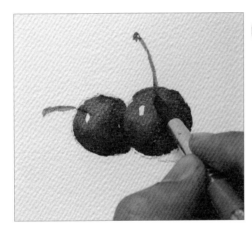

(17) 洗淨畫筆，在顏色未乾時，沾焦赭加入少量的水調勻，以粗細不一的線條畫出櫻桃蒂。

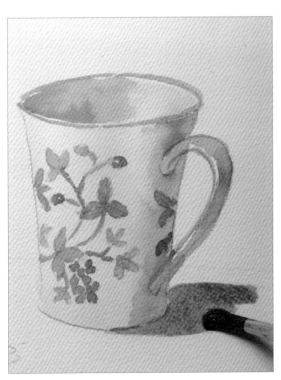 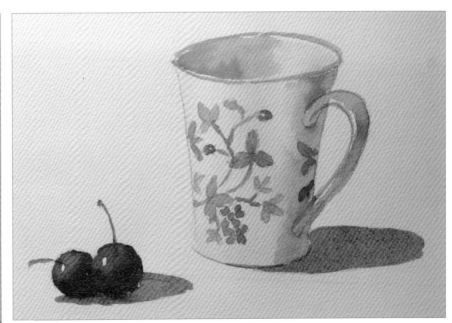

(18) 最後，沾紫色加入適量的水調勻，沿著杯子、櫻桃右側畫出陰影，作品完成。

用渲染+重疊法畫繡球花靜物

以下的靜物練習運用了渲染法和重疊法。從完成圖來看，可感受到飽含水分的顏料自然暈開，相鄰色彩因相互交融所營造的效果。花簇是先以渲染法畫出底色，再以重疊法畫出花瓣的明暗以及細節。花瓶同樣地也是結合以上兩種水彩技法，先以渲染法畫出花瓶的基本明暗，再以重疊法描繪瓶身上的花紋。完成圖帶有渲染法迷濛的朦朧感，又不失重疊法特有的疊色效果。

●作畫材料箱／示範色彩：檸檬黃、洋紅、深紅、海綠、深綠、天藍、紫色、鎘藍／使用畫筆：8、18號圓形筆／使用畫紙：法國Arches水彩紙／其他工具：2B鉛筆、橡皮擦、面紙、調色盤

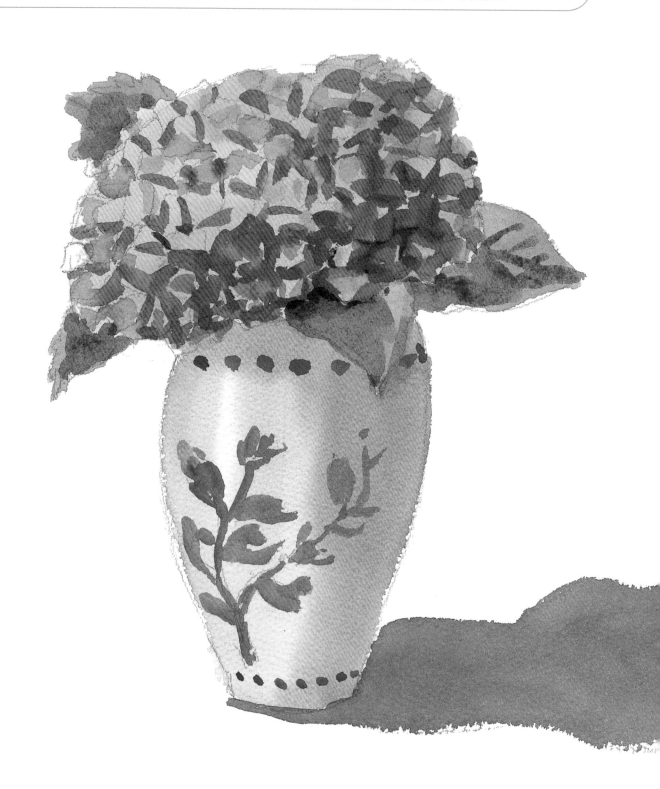

打出鉛筆稿

① 使用2B鉛筆，在畫紙上先打上十字輔助線，再以幾何圖形大略抓出花瓶及繡球花的位置。

② 修飾詳細的輪廓。由於花瓣的數量很多，只須沿著step1畫出的橢圓範圍打出花瓣的輪廓線，打稿時不須畫滿，接著，再把多餘的線條擦掉，鉛筆稿完成。

用渲染法畫繡球花

③ 用18號圓筆沾水，接著，在圖案上掃一層清水。

④ 沾檸檬黃加入大量的水調勻，沿著花團形狀薄塗畫滿。

5 筆洗淨，在檸檬黃底色未乾前，沾洋紅加入大量水調勻，接著在花簇疊上洋紅，上色時，輕輕薄塗並露出部分檸檬黃底色。由於畫紙飽含大量水分，顏色隨著水分流動，兩者顏色自然地融合，營造出新的色彩。等乾。

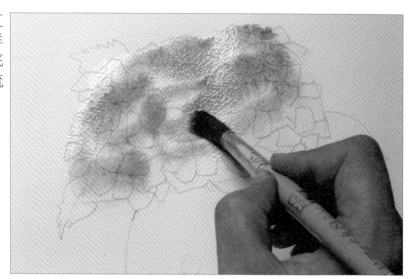

用重疊法修飾細節

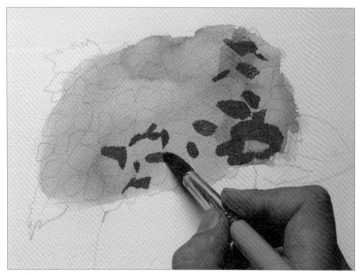

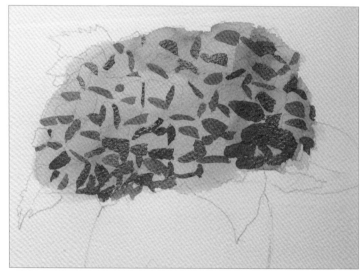

6 筆不洗，沾洋紅1：深紅1比例的顏料，加入適量的水調勻，以頓筆的方式在花與花之間的暗面及花瓣較暗處畫出較短的筆觸，讓花型看來更有立體感。

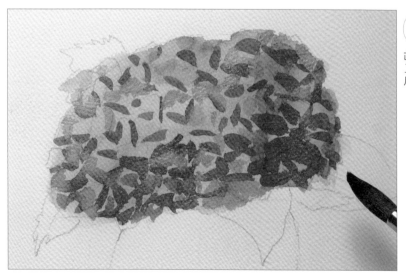

7 在顏色未乾時，筆不洗，直接沾清水稀釋筆毛上的顏料，再輕輕地在花瓣間以頓筆的方式畫出較短的筆觸，此時，花瓣自然產生深淺變化，等乾。

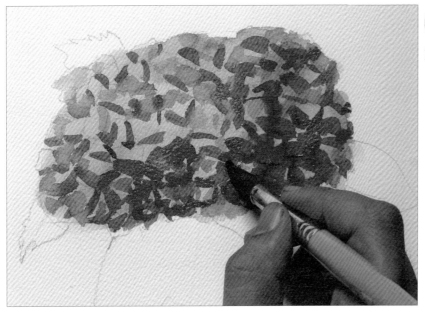

⑧ 筆不洗，沾深紅加入少量的水調勻，以頓筆的方式在花簇右側畫出短筆觸，表現出花瓣最暗處。

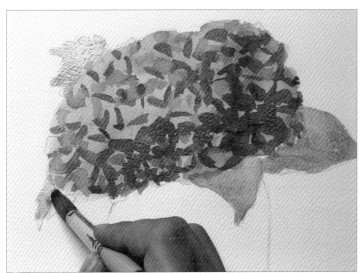

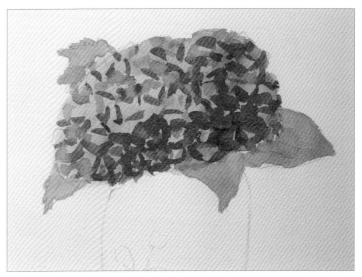

⑨ 筆洗淨，沾海綠加入適量的水調勻，沿著葉子形狀在葉子部分平塗打上一層底色，等乾。

⑩ 筆不洗，在顏色未乾時，直接沾深綠加入適量的水調勻，沿著葉片形狀畫出葉子下方背光暗面，並畫出葉脈，上色時不須塗滿，適度留出葉片海綠底色。

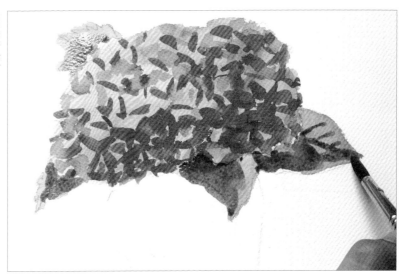

用渲染法 + 重疊法畫花瓶

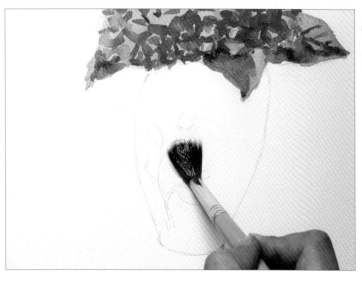

11 等靠近花瓶的葉片顏色乾後，筆洗淨，沾水在花瓶部分均勻地掃上一層水，接下來要用渲染法畫出花瓶底色。

12 沾天藍加入大量的水調稀，沿著瓶身兩側畫兩道圓弧，瓶身中央、瓶身最右側暗面留白不塗。由於畫紙上的水分多，兩側的天藍色會流動，自然地融合在一起。

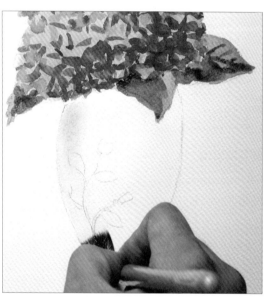

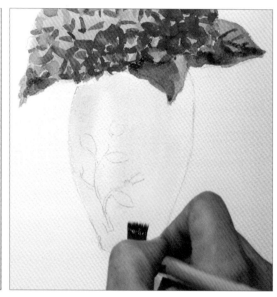

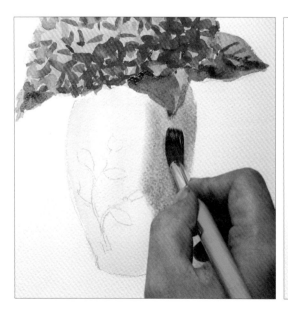

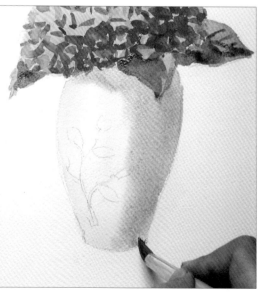

13 筆洗淨，在天藍顏色未乾時，沾紫色加入適量的水調勻，沿著瓶身右側弧度、花瓣、葉片下方畫出暗面，等乾。

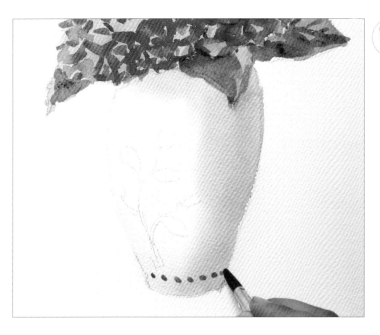

(14) 換8號圓筆，沾鍋藍加入適量的水調勻，以畫點的方式畫出花瓶上方和底部的點狀花紋。

(15) 再沿著事先打好的鉛筆稿以挑、頓筆的方式畫出花紋，描繪時，以輕重不一的力道畫出粗細不一的線條，整體的花紋才不致看來呆板。

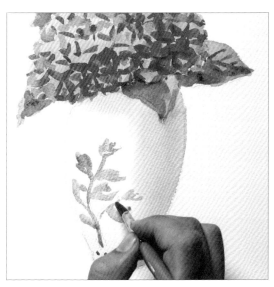

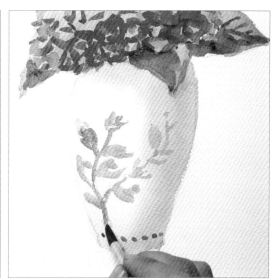

(16) 檢視畫作整體平衡感，若有不足，適度增補顏色。

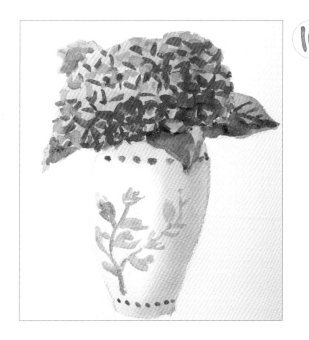

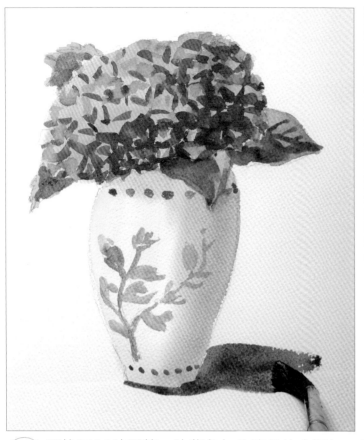
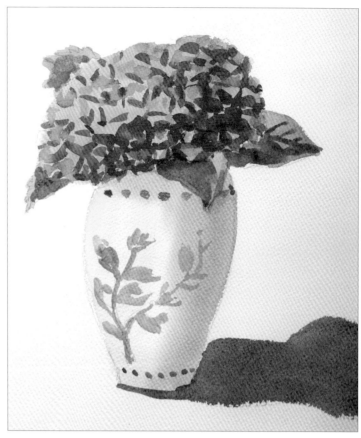

⑰ 再換回18號圓筆。沾紫色加入適量的水調勻,在右側下方畫出陰影,作品完成。

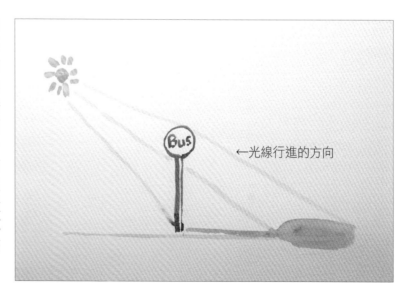

Info

如何生動地畫出陰影?

影子的方向永遠在光線投射方向的相對位置,光線來自左方,影子則投射在右方。如果光線照射角度愈高,則陰影愈短,反之則愈長。此外,物體形狀也決定影子外形,接下來以右例說明。首先,拉三條輔助線,也就是光線行進的方向,一條通過站牌頂端為A,一條通過站牌與圓桿接觸點為B,第三條連至桿底為C。在B、C兩點間畫一橫線,這條線為站牌桿的投影,B、C兩點間的範圍則畫一橢圓為圓形站牌的投影。

←光線行進的方向

結合多種媒材、技法畫收納箱

想讓水彩創作增添活潑自由的趣味、呈現更多創作面向，可透過結合多種媒材、技法達成。以下的示範例帶有插畫的味道，在打完鉛筆稿後，以代針筆描線，再利用重疊法畫出收納箱，在處理木箱粗糙的質感時，以海綿著色法做出所需要的效果，所完成的作品和前兩個示範例風格有別，現在，提起筆練習畫畫看吧。

> ●**作畫材料箱**／示範色彩：鎘黃、土黃、海綠、檸檬黃、海綠、橙色、暗紅、焦赭、紫色／使用畫筆：18號圓形筆／使用畫紙：法國Arches水彩紙／其他工具：2B鉛筆、橡皮擦、面紙、調色盤、代針筆

打出鉛筆稿

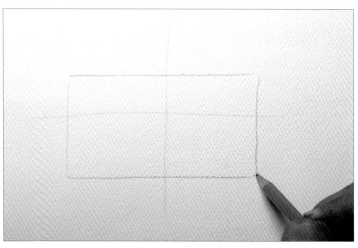

① 使用2B鉛筆，在畫紙上先打出十字輔助線，再以幾何圖形大略抓出收納箱的大致位置。

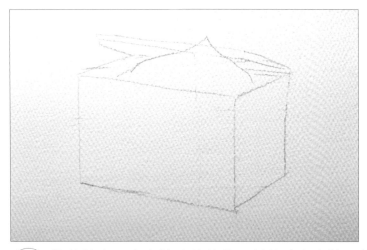

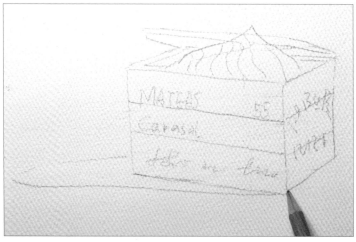

② 修飾輪廓，畫出精確的線條，並約略寫出箱面英文字，鉛筆稿完成。

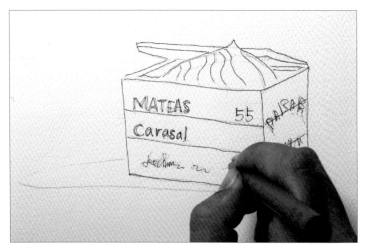

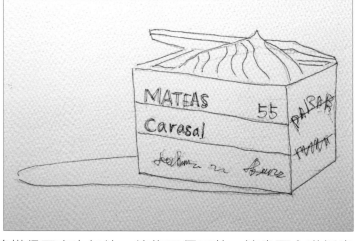

③ 接著，用代針筆沿著鉛筆稿線條描線，描線時線描得不直也無妨，線條不須工整，讓畫面充滿插畫的趣味感。

用重疊法與海綿著色法上色

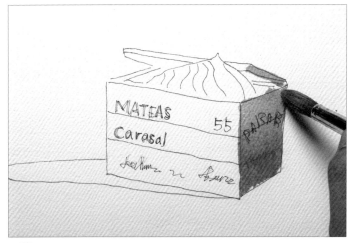

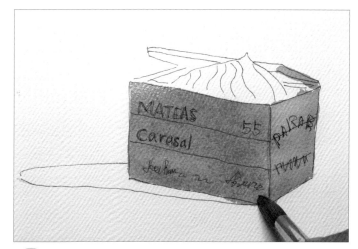

④ 用18號圓筆沾鎘黃1：土黃1比例的顏料，加入適量的水調勻，沿著收納箱右側受光面平塗上色，等乾。

⑤ 筆不洗，沾土黃1：海綠1，加入適量的水調勻，用平塗法畫滿收納箱正方背光面、箱蓋內側暗面，等乾。

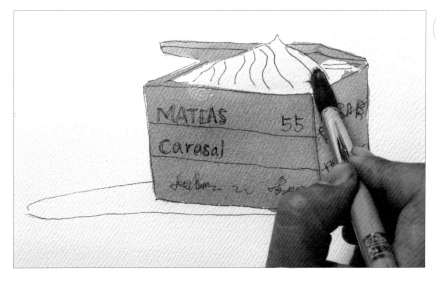

⑥ 筆洗淨，沾檸檬黃加入大量的水調勻，沿著抱枕形狀平塗上色。

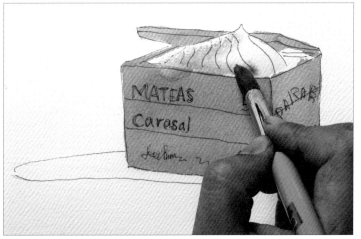

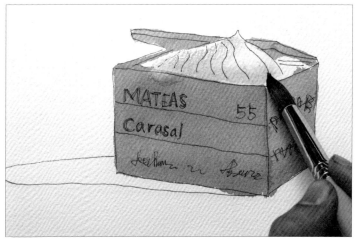

⑦ 在顏色未乾時，筆不洗，直接沾海綠加入大量的水調勻，沿著抱枕形狀畫出下方暗面，等乾。

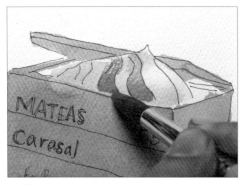
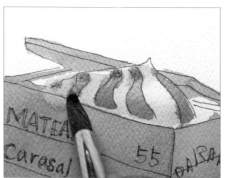
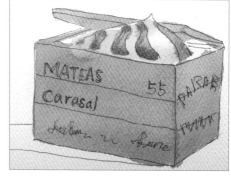

⑧ 筆洗淨，沾橙色加入適量的水調勻，沿著抱枕起伏畫出布紋，等乾。

⑨ 筆洗淨，沾暗紅加入適量的水調勻，沿著布紋形狀畫在左側暗面，等乾。

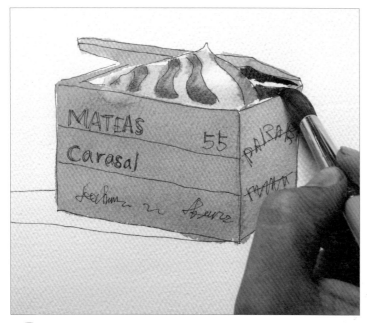
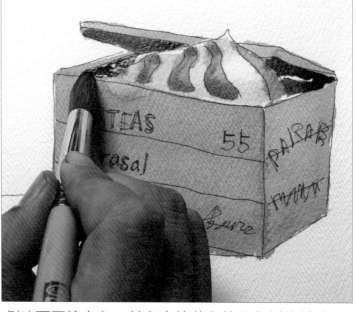

⑩ 筆洗淨。沾焦赭加入適量的水調勻，沿著箱蓋內側暗面平塗上色，並留出箱蓋與箱子內側的縫隙。

⑪ 接著，直接沾調色盤上的焦赭，以粗細不一、間斷的線條畫出箱面木紋。

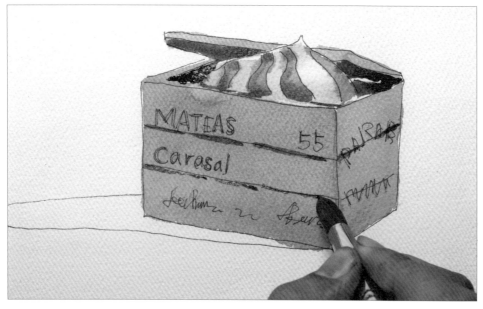

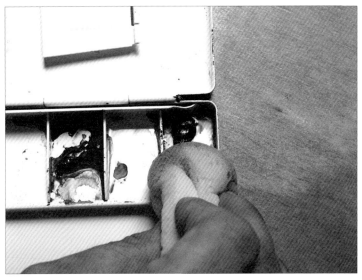

12 接著，利用海綿處理出木箱表面的粗糙質感。海綿沾水，直接沾焦赭，再將顏色拍打在調色盤上，去除多餘顏料。

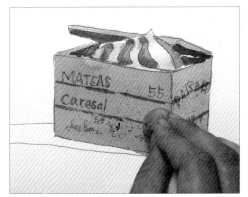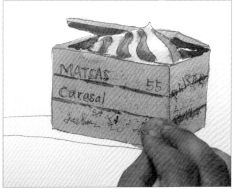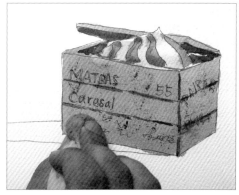

13 接著，將沾有焦赭顏料的海綿輕輕地在箱面拍打上色，做出木箱的粗糙質感。靠近邊緣處留白不拍，以免沾染到背景，弄髒畫面。

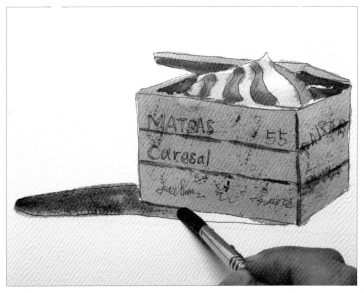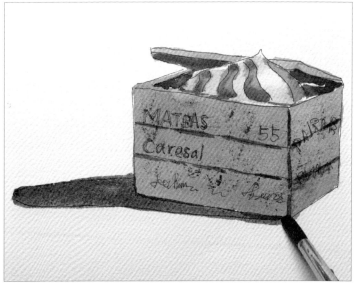

14 最後，用18號圓筆沾紫色加入大量的水調勻，並沿著箱底畫出陰影，作品完成。

Part 5
到戶外寫生

到戶外寫生屬於進階練習，戶外的景色遼闊、物體繁多、光線變化也更多樣，不像室內靜物畫可以經過事先安排、調整構圖。在寫生取景時必須先取捨、去蕪存菁、設定光源，找到最佳的描繪角度。本篇帶領讀者外出寫生，從描繪風景、建築物、掌握光影三個主題著手練習，並結合渲染法、遮蓋法、縫合法、海綿著色法、敲拍著色法五種水彩技法完成水彩畫作。

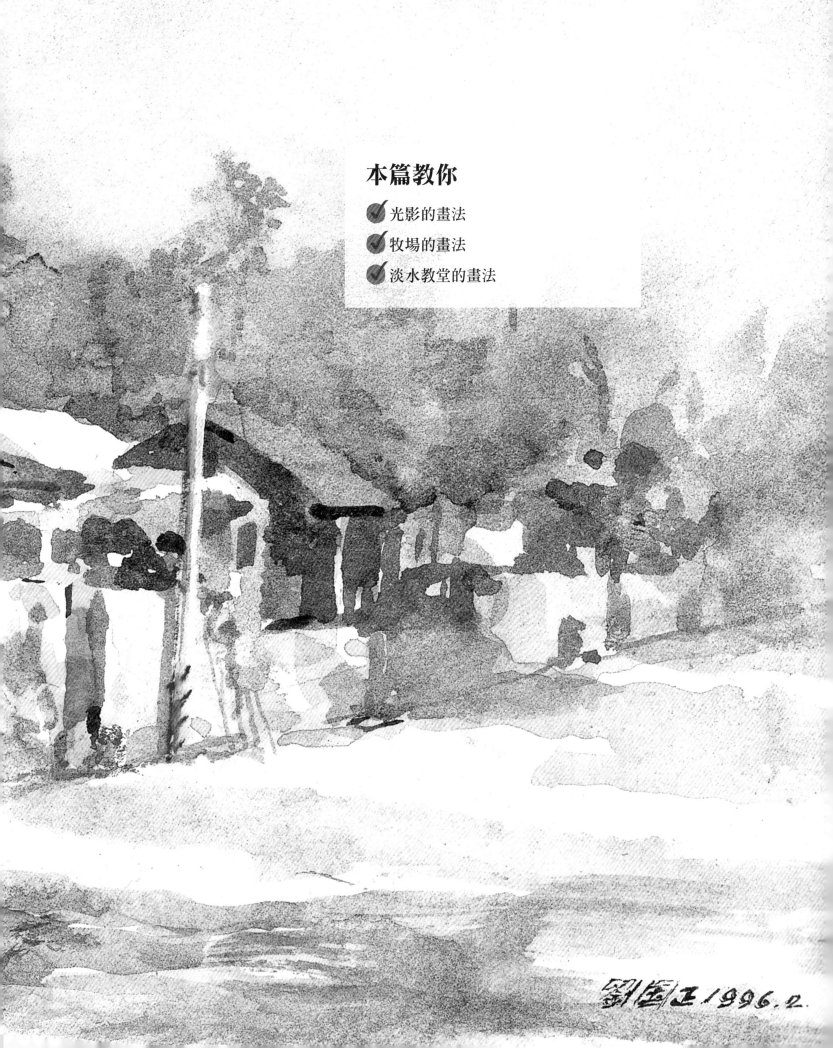

本篇教你

- ✔ 光影的畫法
- ✔ 牧場的畫法
- ✔ 淡水教堂的畫法

劉國正 1996.2.

光影

風景畫一向是水彩最常表現的主題之一，可運用的技法很多，這幅畫作是運用渲染法及重疊法表現，藉著渲染法營造出雲層間的光影再加上重疊法表現草原的筆觸效果，使作品融合光影、色彩、與詩意的特色。

●作畫材料箱／示範色彩：檸檬黃、鎘藍、海綠、深綠、橙色、赭石、焦赭、天藍／使用畫筆：14號圓形筆、毛筆／使用畫紙：法國ARCHES水彩紙／其他工具：鉛筆、橡皮擦、面紙、調色盤／使用技法：渲染法、重疊法

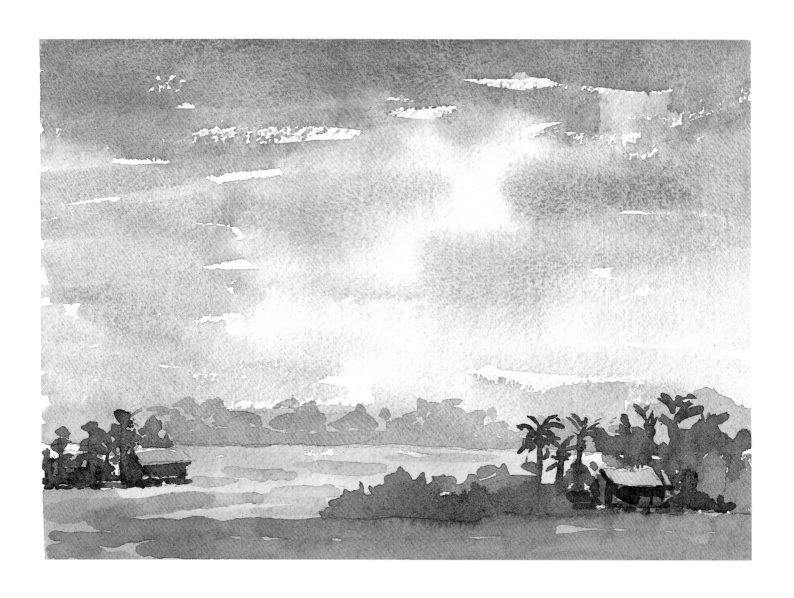

打出鉛筆稿

① 使用2B鉛筆，先在畫紙上打出水平輔助線。

② 接著，再輕輕畫出房子的輪廓線。

③ 接著，打出樹木的輪廓線。首先，以畫直線的方式畫出樹幹。

在構圖上，此幅畫作的重心是處理光影，建築物和樹木只是點綴，打稿時不須太強調細節。

④ 最後，以畫橢圓的方式輕輕畫出樹叢的輪廓，鉛筆稿完成。

用水彩上色

⑤ 首先,用14號圓筆在天空中央位置掃一層清水,以便後續步驟製造光影效果。

⑥ 在水分未乾時,沾檸檬黃加入適量的水調勻,以寫「三」的方式畫出橫向筆觸。由於水分和顏料的流動,色彩自然暈開,營造出陽光隱藏在雲層內的光影。

⑦ 顏色未乾時,筆洗淨,沾鎘藍加入適量的水調勻,傾斜畫筆由天空上方橫擦,畫出「飛白」效果。

⑧ 上色時，天空上方的顏色要深濃，再以筆尖剩下的顏料畫出靠近地平線的天空，讓靠近地平線的顏色愈來愈淡。

什麼是飛白？

飛白是指下筆時筆毛在畫紙上擦過所留下的自然白底。作畫時如果筆尖上的水分較少，當筆毛拖擦過畫紙時，很容易做出飛白的效果。適合處理光影，某些畫家常用大量「飛白」創作，用來表現建築、樹叢、樹幹……的光影效果。

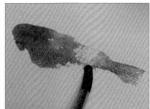
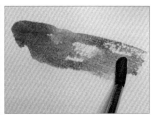

⑨ 若飛白效果所留的空白太多，在顏色未乾前，可用筆尖稍微修飾。

⑩ 筆洗淨，沾海綠1：檸檬黃2比例的顏料，加入適量的水調勻，先將筆壓至筆腹後，由左至右以橫向筆觸畫出草原。

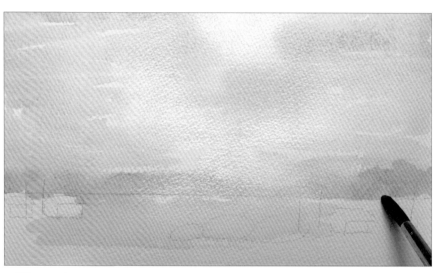

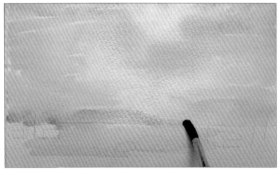

⑪ 天空和草原顏色未乾前，筆不洗，沾深綠加大量的水調勻，由左至右以橫向筆觸畫出天空和草原交界處的樹林底色。由於畫面飽含水分，天空和樹林顏色自然融合，產生偶發性的效果。

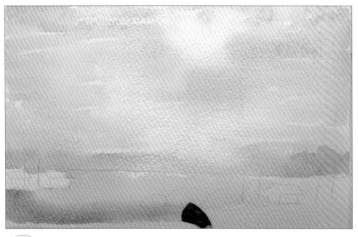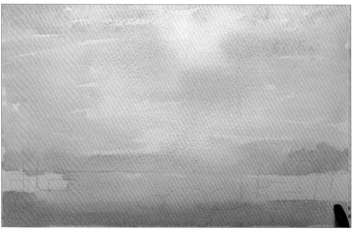

⑫ 在顏色未乾時，筆不洗，沾深綠1：海綠1，加入適量的水調勻，用平塗法畫出前景的草原。

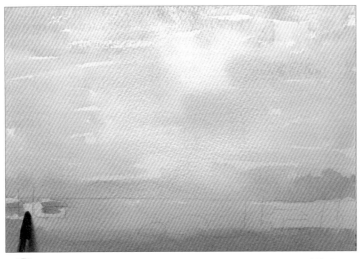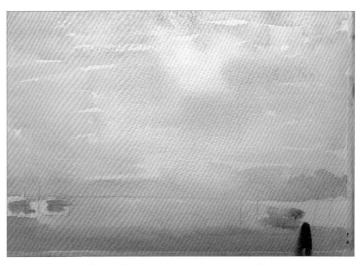

⑬ 筆洗淨，沾橙色加入適量的水調勻，以橫向、不規則的筆觸描繪屋頂底色及亮面處，等乾。

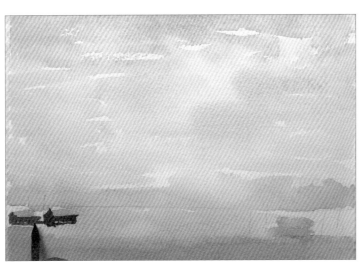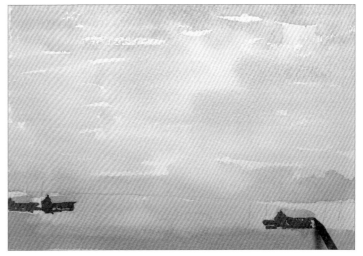

⑭ 換毛筆，沾赭石2：焦赭1，加入適量的水調勻，沿著屋子形狀以橫向線條、及不規則筆觸畫出屋子暗面，描繪時，可適時留白，讓畫面看來更加活潑。

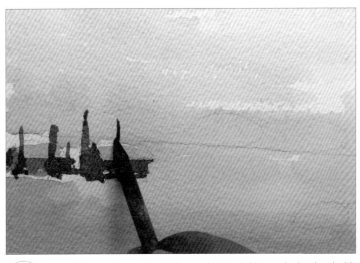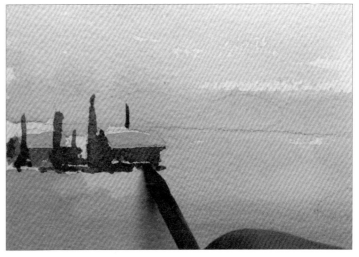

⑮ 接下來，描繪畫面左方中景的樹。在顏色未乾時，沾鎘藍1：深綠1，加入適量的水調勻，以畫直線的方式畫出樹幹。接著，再以畫橫線的方式畫出房子和草原的交界線條。

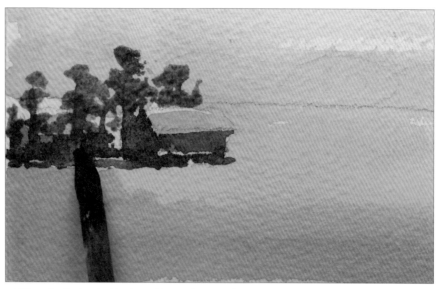

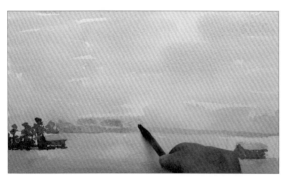

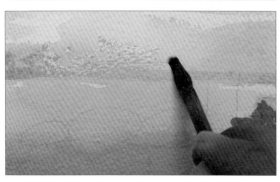

16 在顏色未乾時,筆不洗,以筆尖輕點或輕壓筆腹的方式畫出樹叢,樹林和屋子的顏色會自然融合,營造出屋子隱藏在樹林的效果。

17 接著,沾鎘藍1:深綠1,加入大量的水調勻,以橫向線條畫出地平線,注意,描繪時力道輕重不一,線條才有變化。

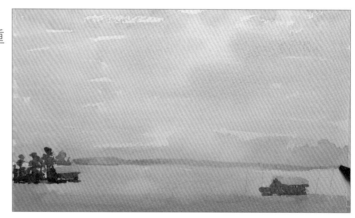

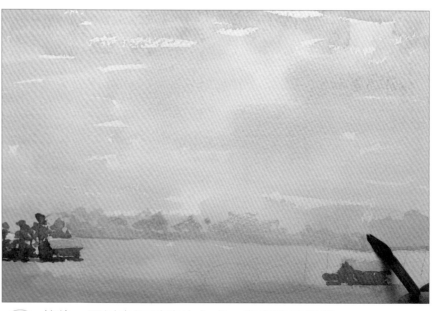

18 然後,再以畫短弧線的方式,畫出遠景樹叢。

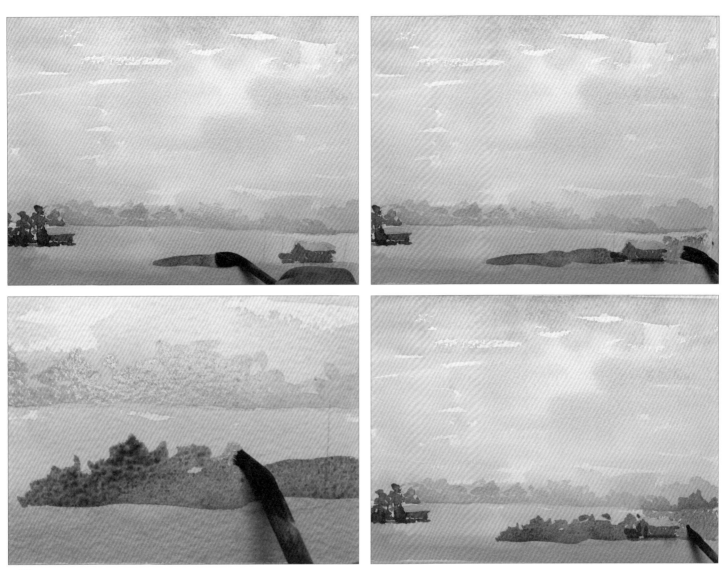

⑲ 筆洗淨，沾深綠加入適量的水調勻，先以畫橫線的方式畫出前景樹叢與草原的交界面，再以不規則
筆觸畫出樹叢。

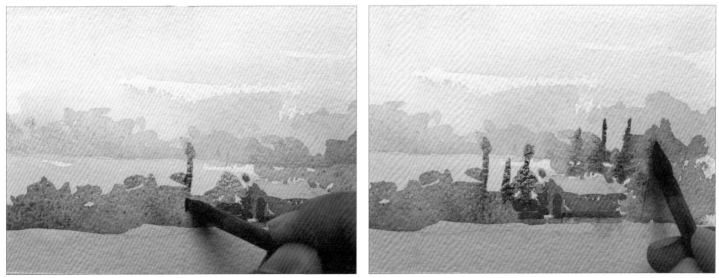

⑳ 筆不洗，沾焦赭加入適量的水調勻，在深綠顏色未乾時，以畫直線的方式畫出檳榔樹的樹幹，由於
顏色未乾，兩者顏色自然融合。

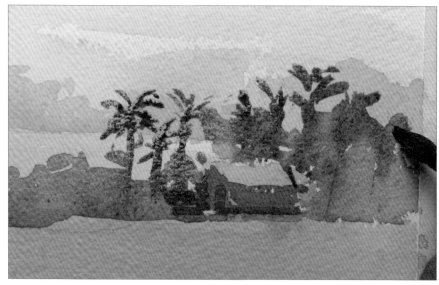

㉑ 在顏色未乾時,筆洗淨,沾鎘藍1:深綠1,加入適量的水調勻,以畫弧線的方式畫出檳榔樹葉。

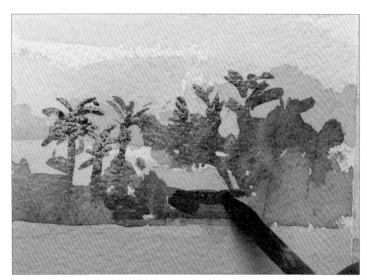

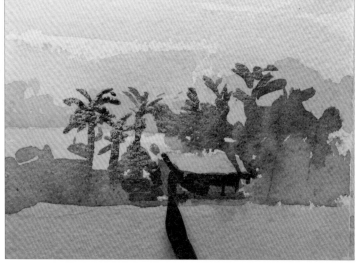

㉒ 接著,筆不洗,再用筆上的顏料,沿著形狀以直向與橫向線條畫出屋子暗面。

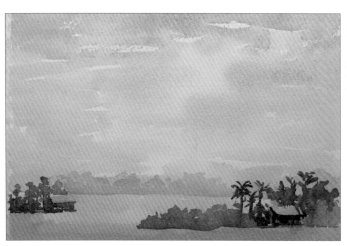

㉓ 檢視畫作的整體平衡感,做最後的修飾。前景樹叢仍須添加顏色,表現出暗面;草原的前後遠近感尚未表現出來,在接下來的步驟增補色彩,讓畫作更臻完美。

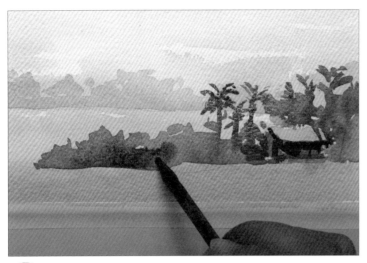
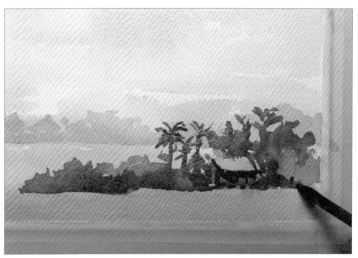

24 筆不洗，在Step23顏色未乾前，沾鍋藍1：深綠1，加入少量的水調勻，在樹叢下方以短筆觸畫出暗面。

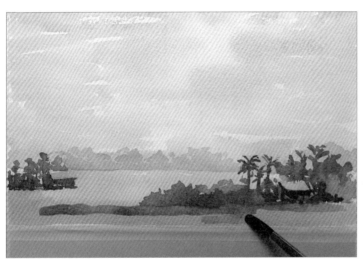
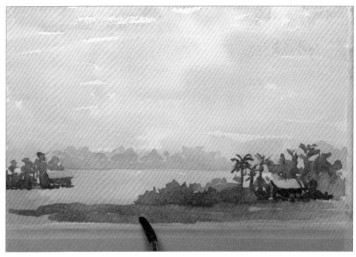

25 草原的色彩層次不夠豐富，需再增添色彩。改14號圓筆，沾天藍2：海綠1，加入適量的水調勻，沿著草原方向，以橫向筆觸畫出草原的暗面。

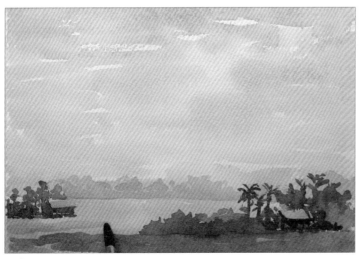

26 最後，再以筆尖剩下的顏料，以橫向筆觸畫出草原遠景處的暗面，畫作完成。

旅行途中的好風景

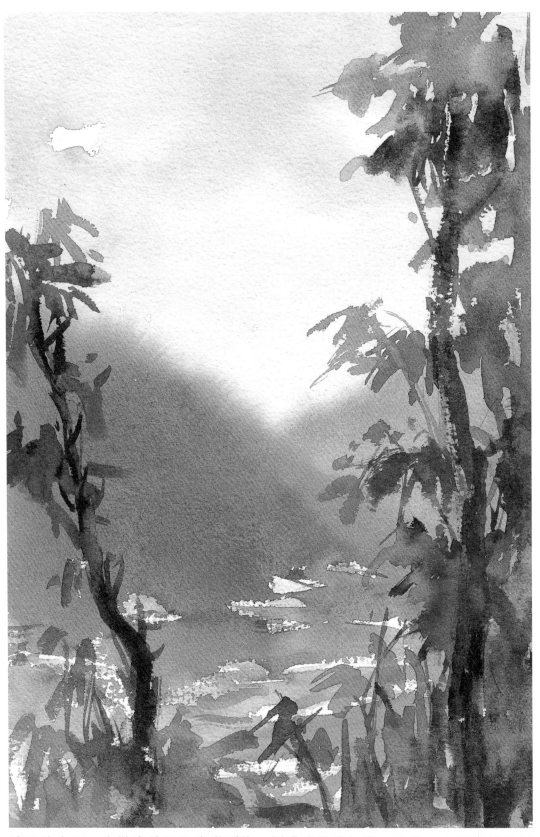

清晨的山間，未散盡的晨霧幽微隱約，以濃淡的綠勾勒、渲染，表現出輕柔縹緲的空靈。

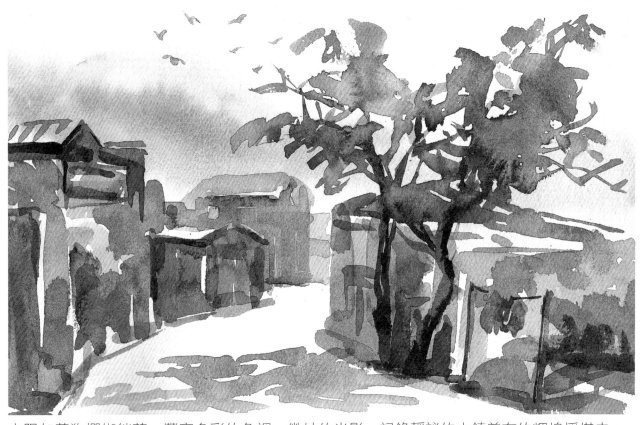

太陽如黃狗攔街躺著，豐富多彩的色調、微妙的光影，記錄靜謐的小鎮曾有的輝煌採煤史。

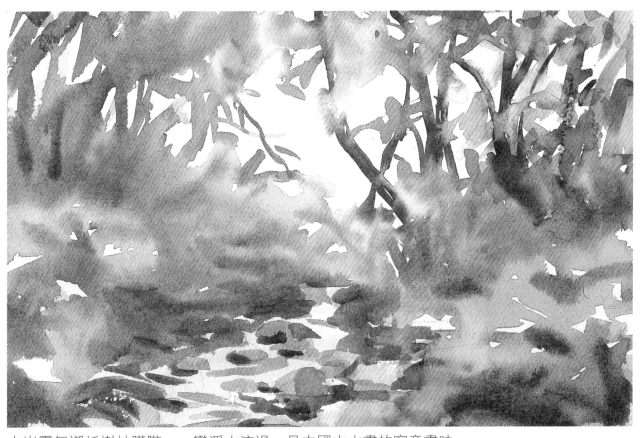

山嵐霧氣襯托樹林朦朧，一彎溪水流過，是中國山水畫的寫意畫味。

牧場

這幅創作練習運用了前面教過的五種水彩技法，上色的步驟先從遠景的天空開始作畫，再依序畫至前景的乳牛和草地。首先，利用大量水分暈開天藍色，以渲染法表現雲層的變化，以縫合法畫出繁茂的樹叢，海綿著色法營造樹葉掩映的型態，草地的質感以筆觸結合敲拍著色法表現。

●作畫材料箱／示範色彩：檸檬黃、天藍、普魯士藍、海綠、鎘黃、暗綠、赭石、深綠、鎘藍、紅紫／使用畫筆：12號、14號、18號圓形筆、線筆／使用畫紙：法國ARCHES水彩紙／其他工具：鉛筆、橡皮擦、面紙、調色盤、留白膠／使用技法：渲染法、遮蓋法、縫合法、海綿著色法、敲拍著色法

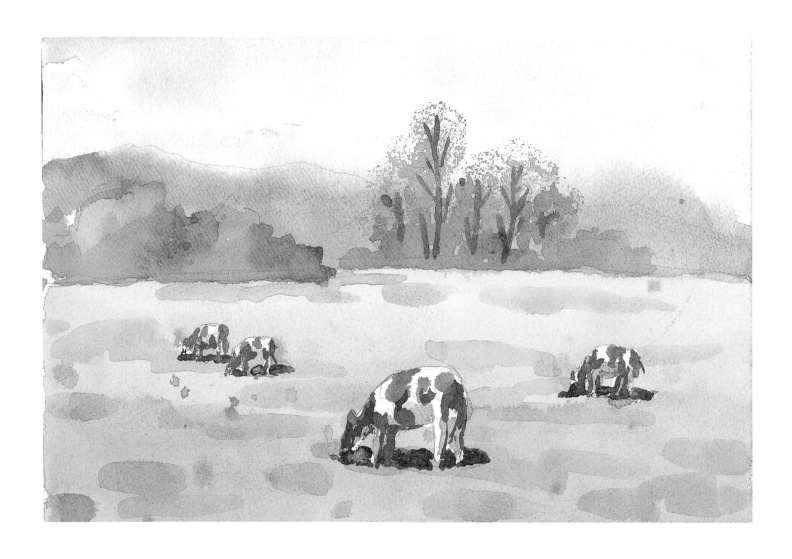

打出鉛筆稿

① 使用2B鉛筆，先在畫紙上打出水平輔助線。

② 再用簡單的幾何圖形將樹木、遠山、乳牛的位置大致區分出來。

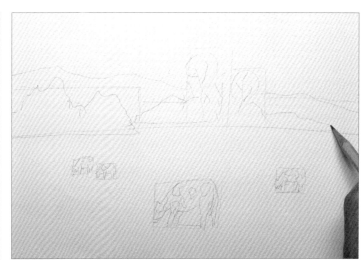

③ 接著，修飾出樹木、遠山、乳牛的正確輪廓線。

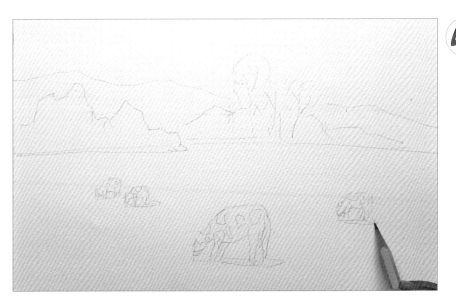

④ 鉛筆稿完成。

用水彩上色

⑤ 在上色前，用遮蓋法遮蓋草原上的乳牛，後續畫草原時，可以直接塗過留白膠不怕顏料沾染乳牛，畫出的筆觸也更為流暢。先用任一水彩筆沾過肥皂水後，再沾留白膠在乳牛部分上一層留白膠遮蓋，等乾。

⑥ 天空、遠景的山、右側樹叢部分用渲染法表現。用18號圓筆沾清水，從天空頂端至草原遠景處均勻地掃一層清水。

⑦ 在畫紙仍濕時，用18號圓筆沾檸檬黃加大量的水調勻，在天空中央處用筆尖左右撇幾筆筆觸，做出雲層的亮面。上檸檬黃的原因是，增加雲層透光的效果，注意，如果筆觸加得太多反而導致反效果。

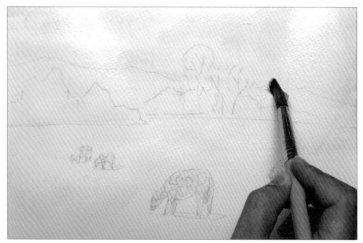

⑧ 顏色未乾前，筆洗淨，沾天藍加入適量的水調勻，在天空部分由左至右畫出不規則長筆觸，並保留畫紙的白底當做白雲的效果，著色時，塗到部分的遠山、樹叢也無妨，在接下來的步驟畫遠山和樹叢時，色調會更為自然。

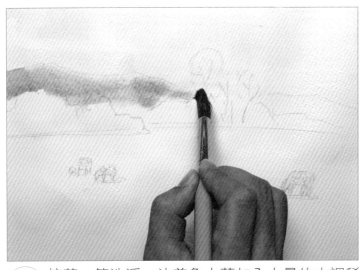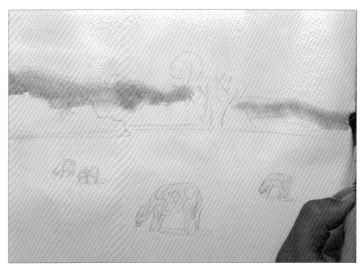

⑨ 接著，筆洗淨，沾普魯士藍加入大量的水調稀，沿著遠山形狀平塗，畫面自然產生的水漬可保留，顏色乾後會自然產生層次濃淡。

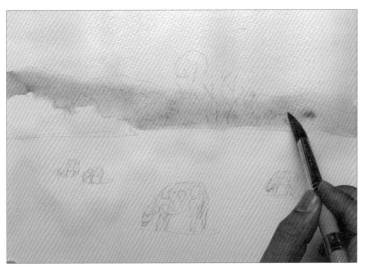

⑩ 筆洗淨，在顏色半乾時，沾天藍1：海綠1比例的顏料，加入適量的水調勻，沿著山形平塗，畫出中距離的山脈。由於畫紙上含著水分，色彩隨著水分流動會自然暈開。

⑪ 接著，用縫合法表現左方樹叢的質感。筆洗淨，沾鎘黃1：海綠1，加入適量的水調勻，在樹叢左上亮面畫一個圓。

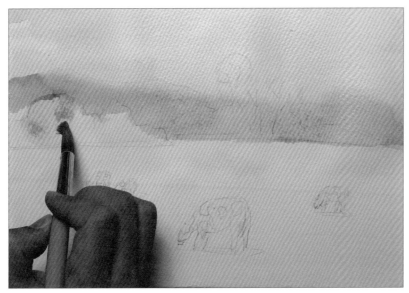

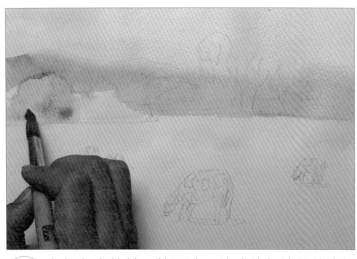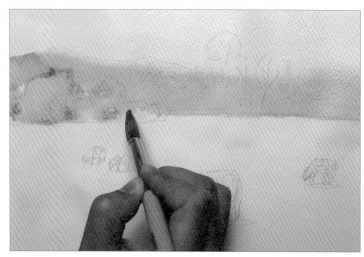

⑫ 在顏色未乾前，筆不洗，沾暗綠加適量的水調勻，用筆尖以畫圓弧的方式將海綿包覆起來，接著，再沿著樹叢的形狀塗滿，即可表現出樹葉濃淡變化的效果，等乾。

⑬ 改換14號圓筆，沾赭石1：深綠1，加入適量的水調勻，以畫鹿角枝（參見P91）的方式畫出樹幹，等乾。

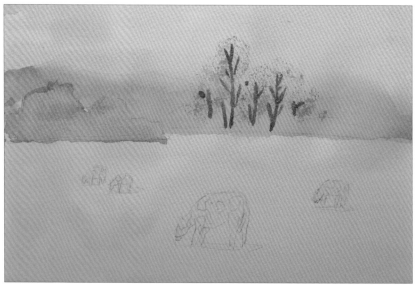

⑭ 接下來，以海綿著色法（參見P92）畫出畫面右方樹葉。用海綿沾水，再直接沾海綠，先在其他紙張上試過效果，去除多餘的水分後，在樹葉部分輕壓，表現出遠方葉子扶疏飄盪的感覺。

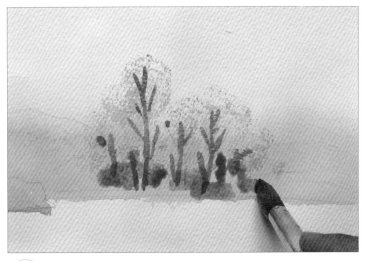
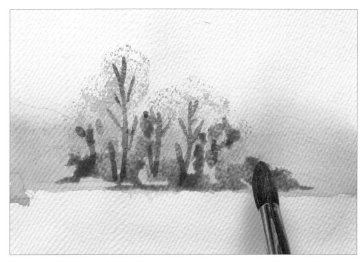

(15) 換回18號圓筆，沾海綠加入適量的水調勻，在畫面右側樹下矮樹叢部分用筆尖輕點、橫向短筆觸，畫出綠意盎然的矮樹叢。

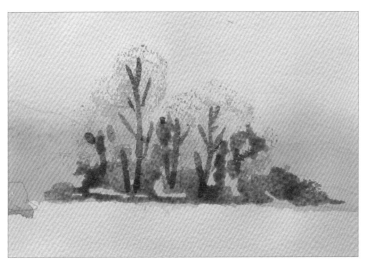
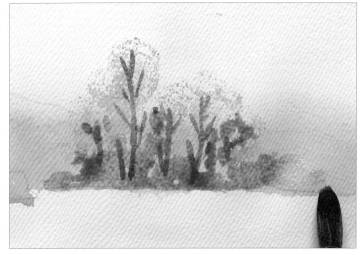

(16) 審視畫好的樹叢，下方的線條看來有些生硬，接著，做修飾讓樹叢的視覺更具遠景的朦朧效果。筆不洗，沾清水在矮樹叢的下方輕輕掃過推開顏色，讓顏色更為自然。

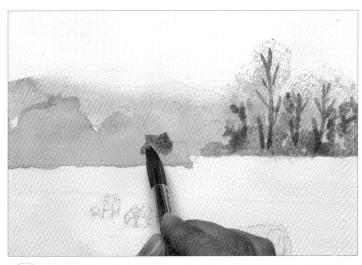
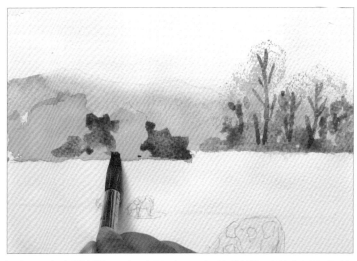

(17) 筆洗淨，沾鍋藍1：海綠1，加適量的水調勻，在畫面左側樹叢下方暗面處，順著樹叢形狀以橫向筆觸的方式掃過，表現出暗面，等乾。

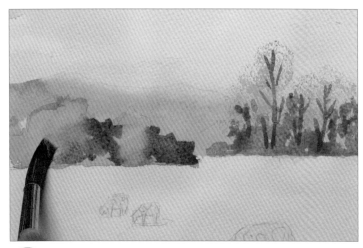 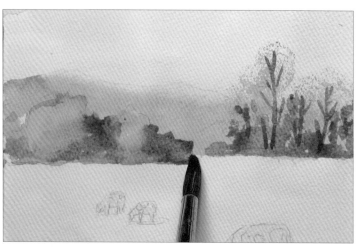

⑱ 為了讓色調更為柔和，筆不洗，沾清水在顏色邊緣處推開顏色，等乾。經過清水掃過，樹叢產生自然的濃淡，看起來更為立體。

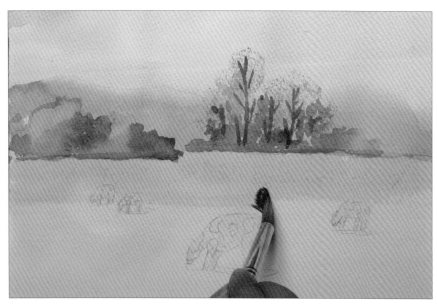

⑲ 為了增加草原的遠近變化，接下來的步驟利用鎘黃、檸檬黃、海綠，增添色彩上的變化。筆洗淨，沾鎘黃1：海綠1，加入大量的水調勻，從草原上方由左至右平塗至草原三分之一處，上色時，可保留自然產生的白底，讓畫面更為生動。

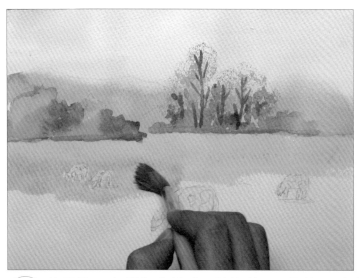 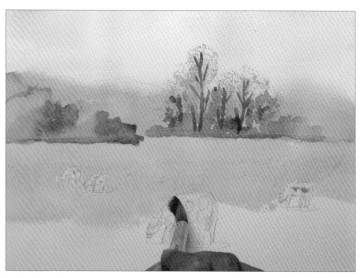

⑳ 筆不洗，在顏色未乾時，沾海綠2：鎘黃1，加適量的水調勻，沿著Step19顏色的二分之一處由左至右疊上顏色，平塗至草原的三分之二處。

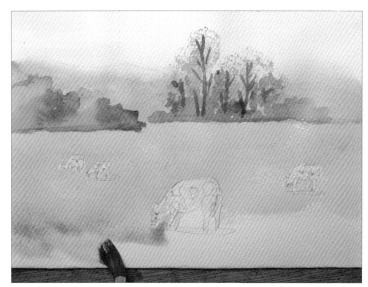
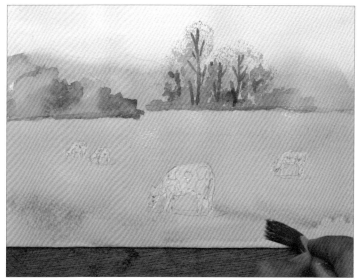

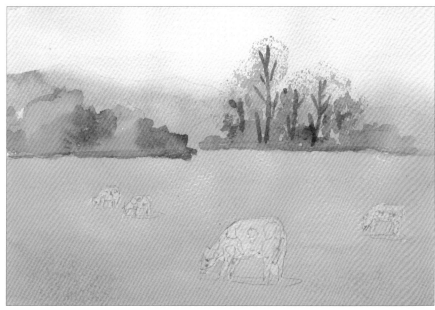

21 在顏色未乾前，筆洗淨，沾海綠加適量的水調勻，沿著Step20顏色邊緣處接續疊上顏色，兩者色彩自然融接，接著，再由左至右、由上而下平塗畫出草原前景。

22 接著，用敲拍著色法（參見P86）表現草地前方的牧草。在顏色未乾前，筆洗淨，沾暗綠加入適量的水調勻，在距離畫面約十五公分處，以另一隻水彩筆敲拍沾顏料的畫筆，讓顏料均勻地落在畫紙上，等乾。

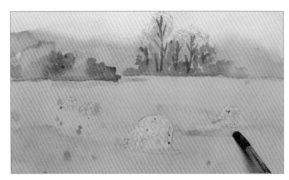

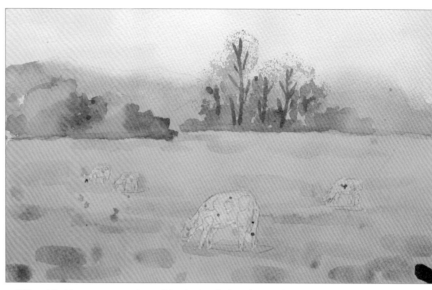

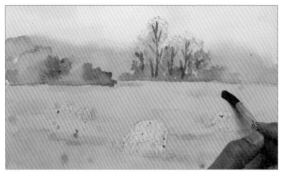

㉓ 接著，用12號圓筆沾海綠加適量的水調勻，以畫橫筆觸的方式，畫出草地的質感，筆觸帶過部分敲拍下的顏料也無妨，等乾。

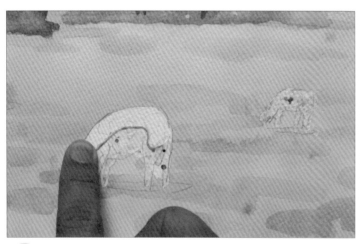

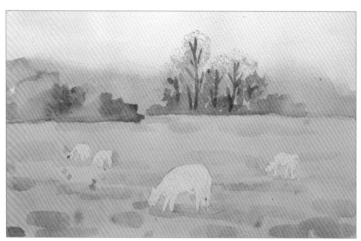

㉔ 等顏色乾後，用食指搓起乳牛身上的留白膠。

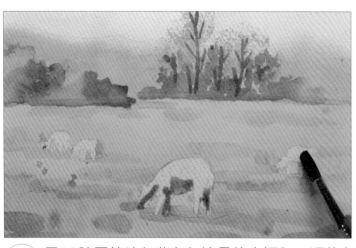

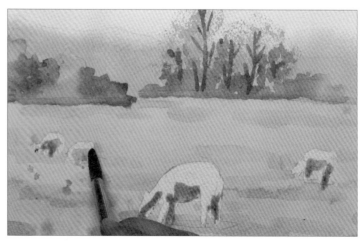

㉕ 用12號圓筆沾紅紫色加適量的水調勻，順著身體曲線畫出乳牛肚子下緣、腳部暗面，等乾。

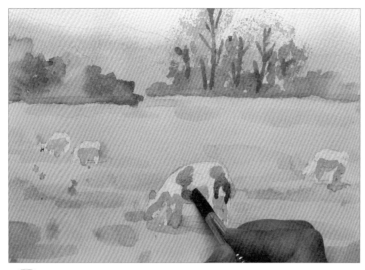
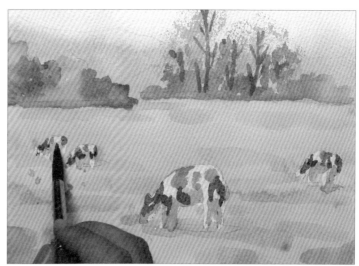

(26) 筆洗淨，沾鎘藍加適量的水調勻，用平塗法畫出乳牛身上的斑點，等乾。

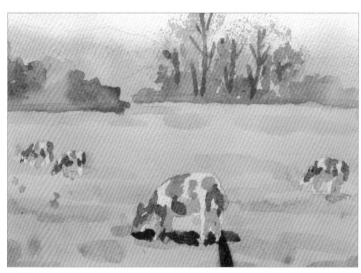
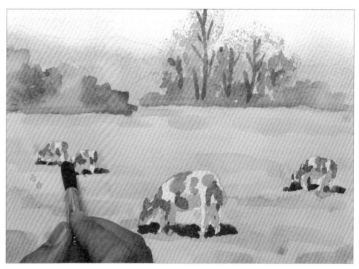

(27) 筆洗淨，沾深綠1：鎘藍1加適量的水調勻，畫出乳牛下方的陰影。

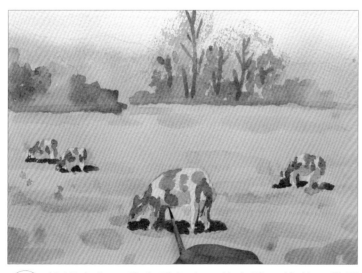
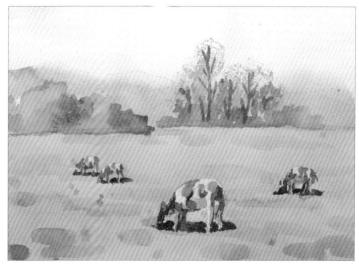

(28) 檢視畫作，乳牛看起來不夠立體，接著，做最後的修飾。用線筆沾鎘藍加入適量的水調勻，修飾乳牛的輪廓，讓乳牛的線條更清楚，畫作完成。

漫步阡陌，感受田園野趣

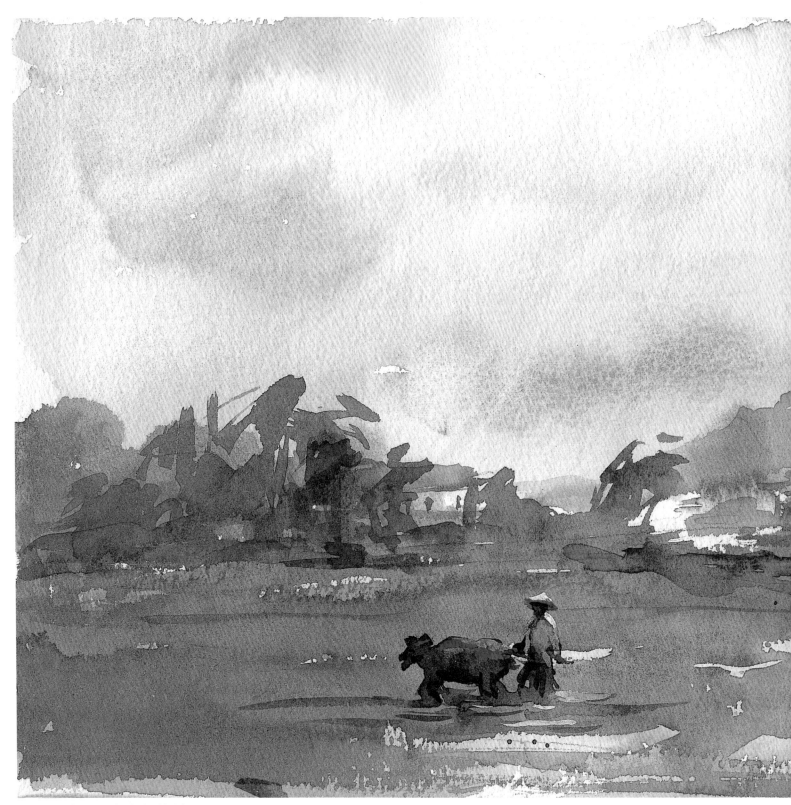

綠樹村邊合，青山郭外斜。

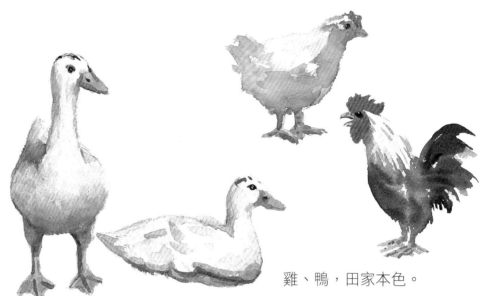

雞、鴨，田家本色。

乾草堆是豐收的記錄。

散布在牧場的乳牛與青青牧草相映成趣。

淡水教堂

彩繪建築物時，可以從不同角度取景，而不光只是表現建築物的正面主體，水彩畫中的建築物通常比較著重在整體氣氛的表現和特殊的臨場感。作畫前先仔細觀察有哪些角度值得參考，在這幅畫裡，是從建築物側面並以仰視的角度取景，再運用柔和的色調，表現教堂本身的歷史感及雅緻的明暗變化。

●**作畫材料箱**／示範色彩：鎘黃、橙色、赭石、紫色、鎘藍、海綠、土黃、暗綠、天藍、深綠、黑色、焦赭／水彩筆種類：18號圓形筆、排筆／紙張種類：法國ARCHES水彩紙／其他工具：鉛筆、橡皮擦、面紙、調色盤／使用技法：渲染法、重疊法、縫合法

打出鉛筆稿

① 使用2B鉛筆，先在畫紙上打出兩條輔助線。

② 再用簡單的幾何圖形將建築物、人物的位置大致區分出來。

③ 接著，修飾出詳細的輪廓線。

④ 鉛筆稿完成。

畫建築物輪廓時，最好先從外圍形狀畫起，之後再畫裡面的窗戶、門窗。

用水彩上色，先畫出教堂主體

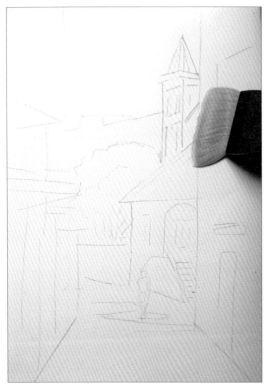

⑤ 用排筆沾清水在畫紙上掃過，讓畫紙飽含水分。

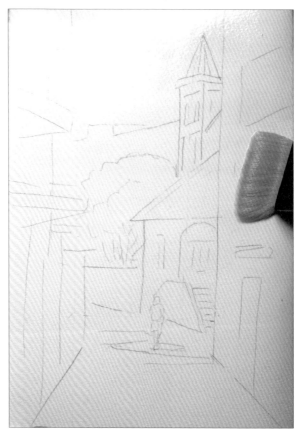

⑥ 由於希望畫作能呈現溫暖的黃色系，因此用淡黃色系打出底色。用排筆沾鎘黃加大量的水調勻，接著由左至右、由上而下輕輕塗滿畫紙，等乾。

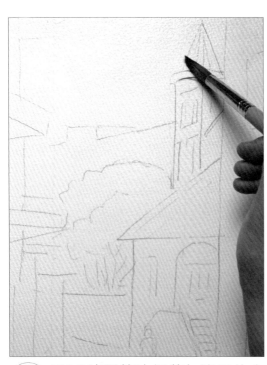

⑦ 用18號圓筆沾鎘黃加適量的水調勻，用平塗法畫出天空上方的部分，等乾。由於事先已打好第一層鎘黃底色，因此等顏色乾後，自然形成愈往下愈淡、具漸層感的天空。

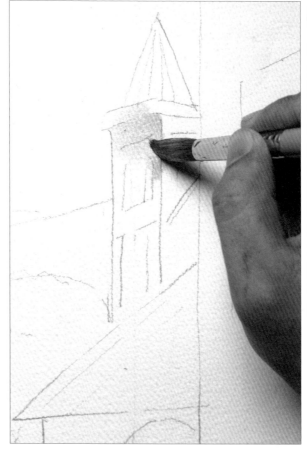

⑧ 這幅作品的主題重心是教堂，所以一開始先畫教堂的受光面。等鎘黃顏色乾後，筆洗淨，沾鎘橙1：鎘黃1比例的顏料，加適量的水調勻，順著教堂形狀畫教堂的受光面，上色時塗出鉛筆線條也無妨，畫水彩時不必過於拘謹，不一定得侷限在鉛筆稿所描繪的範圍內。

148

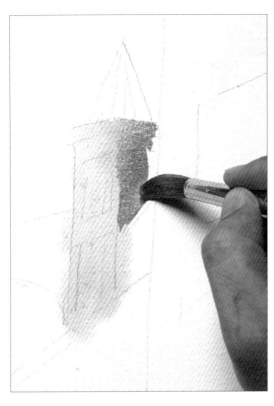
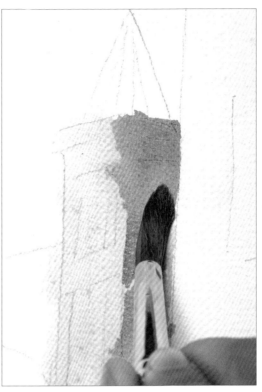

9 等教堂亮面的橙色半乾時,筆洗淨,沾鎘橙1:赭石1,加適量的水調勻,畫教堂的暗面。先沿著教堂右上側形狀上色,再用筆上剩下的顏料,將筆腹下壓往下拖著畫右下側的暗面,如此暗面的色彩會依照筆毛本身顏料吸收含量,而呈現不同深淺變化。

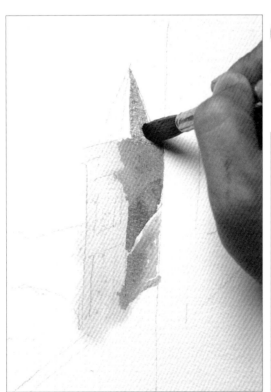

10 畫教堂尖塔時,可分兩道程序來上色。首先,畫出尖塔的暗面;接著,再畫尖塔的主色,如此一來,尖塔的色彩變化及立體感會更清楚。筆洗淨,沾紫色加適量的水調勻,沿著塔頂右側畫出塔頂暗面。

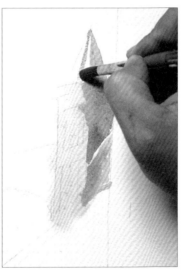

接著,筆洗淨,沾鎘藍1:海綠1,加入適量的水調勻,順著塔尖形狀畫在尖塔紋路的受光面上。

TIPS

畫有紋路、條紋的物體時,可以先利用色彩將物體明暗分出,之後再畫上條紋,這樣使物體的效果變化更佳。

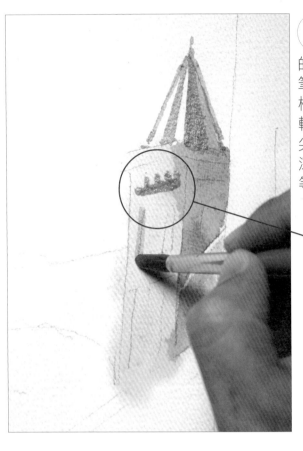

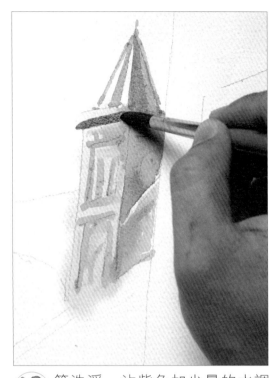

⑪ 筆洗淨，沾土黃加適量的水調勻，沿著鉛筆線條畫出教堂窗框。描繪時，力道輕重不一，隨著筆尖移動會自然形成深淺變化的線條，等乾。

● 等畫好所有的窗框線條後，再沾清水回頭推開窗頂上的顏色，讓色彩更自然、柔和。

⑫ 筆洗淨，沾紫色加少量的水調勻，沿著形狀畫教堂轉折暗面及窗框處暗面，等乾。

依序畫出中景樹叢及房屋

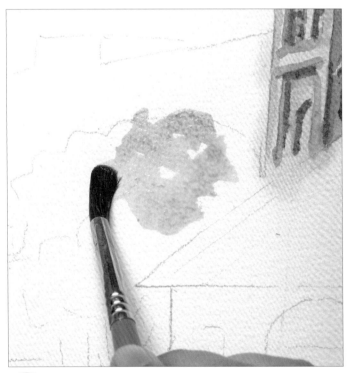

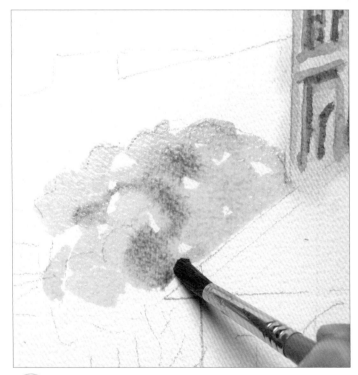

⑬ 筆洗淨，沾海綠加大量的水調勻，在教堂後方樹叢上色。下筆時，用較短筆觸以點、壓的方式上色，自然產生的留白不用刻意回頭重複上色塗滿，留白部分可當做陽光照射所產生的亮面。

⑭ 趁海綠顏色未乾時，筆不洗，沾暗綠1：海綠1，加入適量的水調勻，以點、壓的方式先在海綠上疊上色彩，表現出樹叢暗面部分，接著再畫出樹叢背光暗面。

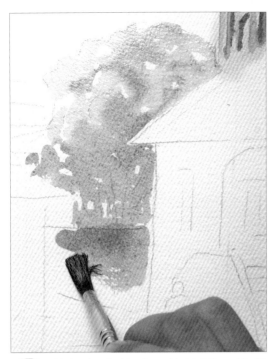

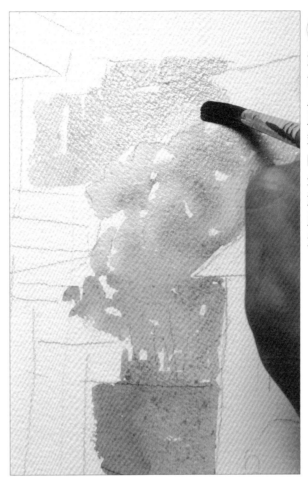

16 趁顏色未乾時，筆洗淨，沾土黃1：橙色1：海綠1，加入大量的水調勻，以縱向、橫向的短筆觸畫出樹叢後方的建築物，自然產生的白底保留不塗滿，讓建築物自然呈現陽光照射的反光亮面。

15 趁顏色未乾時，筆洗淨，沾橙色1：赭石1，加入適量的水調勻，順著圍牆形狀上色，讓樹叢與圍牆交界處顏色自然融合。圍牆左側與左方建築物的交界處不須塗滿，留出自然的白邊，畫面才不會太過死板。

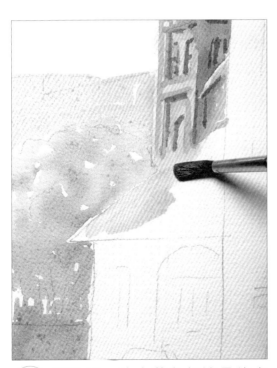

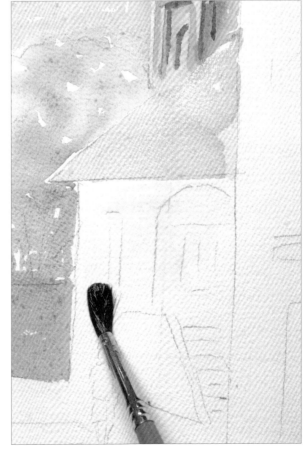

18 筆洗淨，在土黃顏色半乾時，沾天藍加入大量的水調勻，沿著形狀畫出中景建築物的外牆部分，等乾。在上色時，隨著筆毛推開顏色，畫面會自然產生深淺變化。

17 筆洗淨，沾土黃色加適量的水調勻，沿著形狀畫出中景的屋頂底色，塗繪時自然產生的積色部分不必理會，這種預期外的效果是畫水彩的樂趣之一。

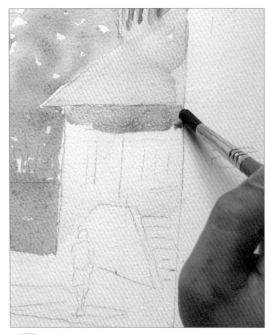

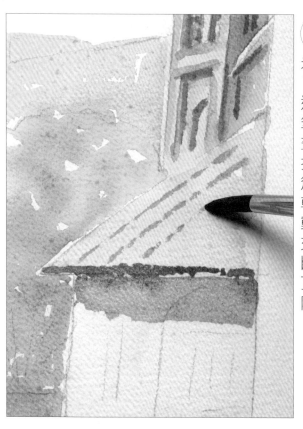

20 筆洗淨，在Step19顏色未乾時，沾赭石1：海綠1，加入適量的水調勻，用筆尖沿著屋簷形狀畫出屋頂與牆面的接觸暗面，由於屋簷下的暗面顏色未乾，隨著水分流動，兩者顏色自然交融，接著，再以斷續的線條畫出屋頂傾斜走向的縫隙。

19 筆洗淨，沾紫色加大量的水調勻，沿著房屋的形狀，由左至右畫出屋簷下的暗面，塗繪時，色塊不須畫得平整，以免暗面看來太工整。

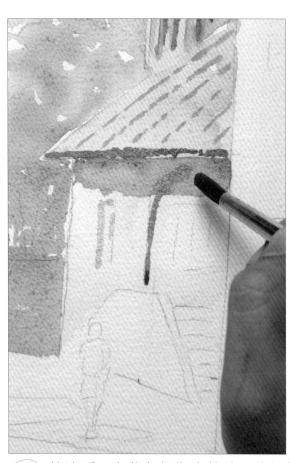

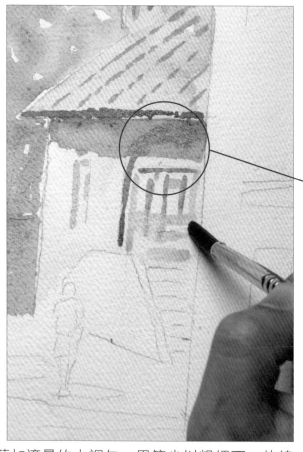

在顏色未乾時疊上顏色，底下的色彩與新上的顏色相融，混出藍紫色調的色彩，使屋簷暗面處的色調更為豐富。

21 筆洗淨，在紫色仍為半乾時，沾鎘藍加適量的水調勻，用筆尖以粗細不一的線條描出門窗的主要線條，為了讓門窗的線條色調更有變化，筆沾清水稀釋筆毛上的顏料，再描出門上較淡的線條，增加色彩變化。

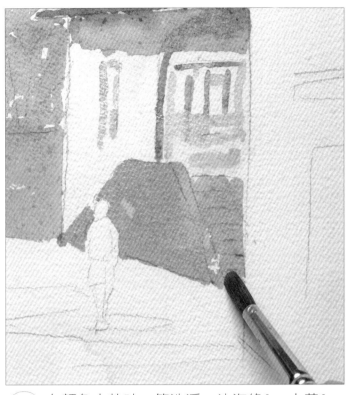 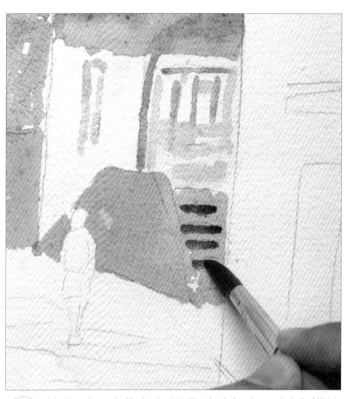

22 在顏色未乾時，筆洗淨，沾海綠1：土黃1，加入適量的水調勻，沿著形狀平塗畫出台階底色，等乾。

23 筆洗淨，沾紫色加適量的水調勻，以畫橫線的方式畫出階梯暗面，等乾。

畫出近景兩側建築

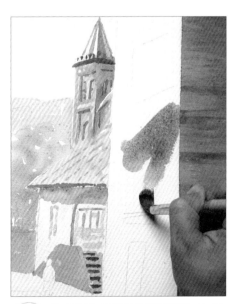 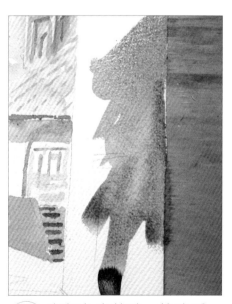

24 為了豐富兩旁建築物的色調，接下來的幾個步驟用紫色、天藍、深綠、土黃等色調，以縫合法表現建築物的色調。筆洗淨，沾紫色加大量的水調勻，傾斜畫筆、筆鋒下壓，在右側建築物中央畫出斜線筆觸。

25 在顏色未乾時，筆洗淨，沾暗綠加大量的水調勻，沿著紫色色塊邊緣畫出斜線筆觸，讓兩者顏色自然融合。

26 在顏色未乾時，筆洗淨，沾Step24調出的紫色，傾斜畫筆沿著暗綠色塊邊緣，畫出包覆暗綠色塊的紫色不規則色塊，由於畫紙上的顏料飽含水分，因此顏色自然流動、交融，表現出縫合法的特色。

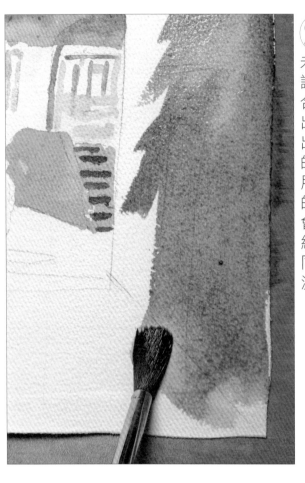

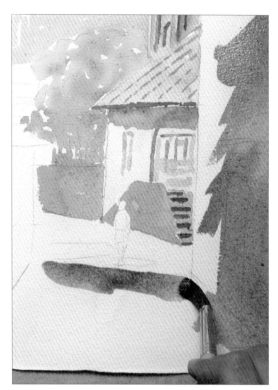

㉗ 接著，筆洗淨，在顏色未乾時，沾Step25調出的暗綠，用逢合法包覆Step26畫出的紫色色塊，畫出連接地面與牆面的色塊。描繪時，用拖擦或下壓筆鋒的運筆著色方式，會因每一筆帶到畫紙上的顏料多寡不同，產生自然的濃淡變化。

㉘ 這裡開始畫中間的道路。筆洗淨，在顏色未乾時，沾紫色加大量的水調勻，沿著地面以畫橫線的方式畫出不規則的長形色塊。

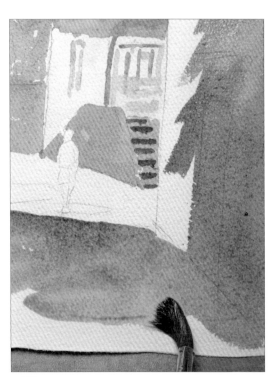

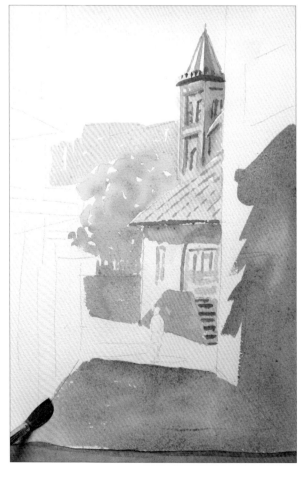

㉚ 筆洗淨，在Step29顏色未乾時，沾紫色1：天藍1，加入大量的水調勻，沿著天藍色塊邊緣，以畫橫線的方式包覆天藍色彩，讓兩者顏色自然融合。

㉙ 筆洗淨，在Step29顏色未乾時，沾天藍加入大量的水調勻，沿著紫色色塊的邊緣，以畫橫線的方式包覆紫色色彩，讓兩者顏色自然融合在一起。

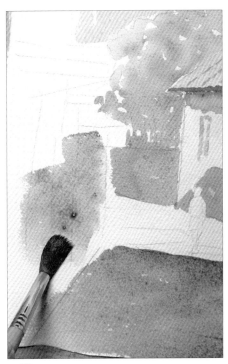
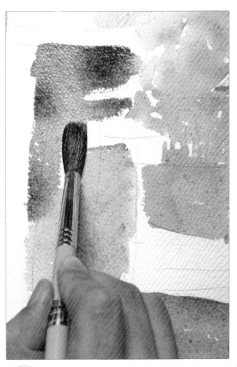
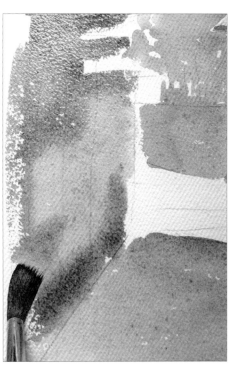

31 開始畫左側建築物，同樣地，以縫合法表現。筆洗淨，沾深綠加大量的水調勻，筆鋒下壓在左側建築物下方畫出色塊，描繪時，筆觸可自由些，不必拘泥鉛筆底稿所描繪的上色範圍。

32 筆洗淨，在顏色未乾時，沾紫色加大量的水調勻，沿著深綠色彩邊緣畫出包覆深綠色的不規則色塊。著色時，善用拖擦、輕壓的運筆技巧，可讓色調充滿變化。

33 筆不洗，在顏色未乾時，順著形狀畫出建築物的中間凸出部分，運筆時，可施加輕重不一的力道輕壓筆鋒，畫出具變化的色調。

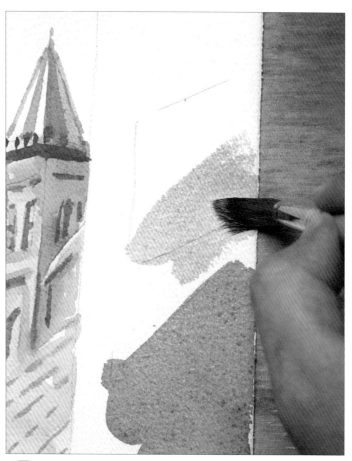

㉞ 筆不洗，沾土黃加大量的水調勻，以縱筆觸畫出建築物的最上緣部分，在著色時可適時留白，讓色彩更具變化。

㉟ 接著，再沾Step34調出的顏色，在右側建築物陽台處，以拖擦筆毛的方式畫出傾斜的筆觸。

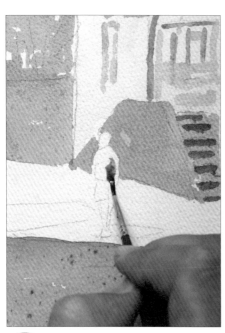

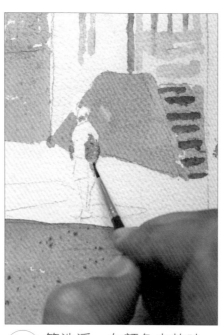

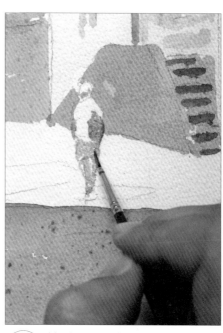

㊱ 接下來畫人物。換線筆，沾紫色1：天藍1，加入適量的水調勻，沿著身體曲線畫出人物上衣右側暗面。

㊲ 筆洗淨，在顏色未乾時，沾橙色加適量的水調勻，畫出手、腳、頭部，等乾。

㊳ 筆洗淨，沾土黃加大量的水調勻，畫出人物的褲子，接著，筆洗淨，沾赭石加適量的水調勻，畫身體右側暗面。

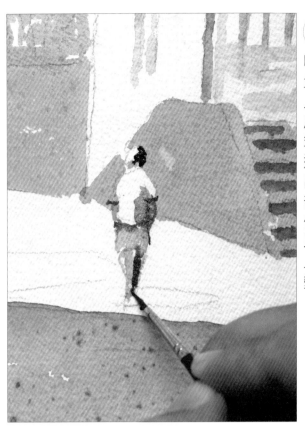

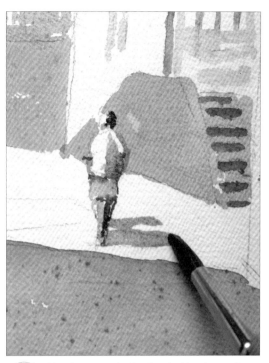

39 筆洗淨，在顏色未乾時，沾黑色加入適量的水調勻，畫出人物頭部右側背光處的頭髮，接著，筆洗淨，沾赭石加適量的水調勻，畫出人物手肘、腰部、上身、腳部右側的暗面，描繪時以輕重不一的線條上色，讓色調更富變化。

40 筆洗淨，在顏色未乾時，沾紅紫加適量的水調勻，以橫向筆觸畫出人物右側陰影。

做出兩側建築斑駁質感與暗面

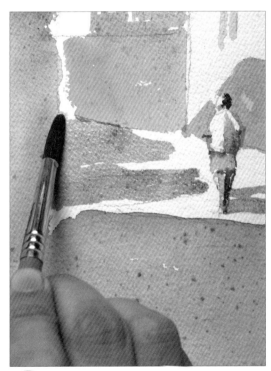

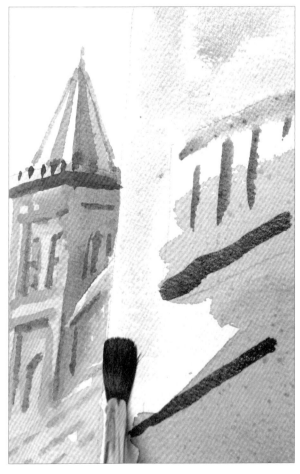

41 改換18號圓筆，沾天藍1：紫色1，加入適量的水調勻，以橫向筆觸畫出左側建築物的陰影，畫陰影時，筆觸可自由些，不須畫得工整，如此陰影顯得更為自然。

42 筆洗淨，沾焦赭加入適量的水調勻，以橫向、直向線條畫出右側建築物的欄杆。在顏色未乾時，筆洗淨，沾土黃1：焦赭1，加入大量的水調勻將顏色調稀，再用面紙稍微吸拭筆毛，接著用筆腹以輕重不一的力道乾擦牆面，營造出牆面斑駁的效果，等乾。

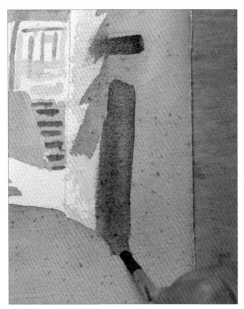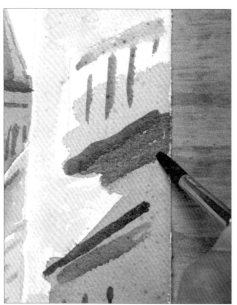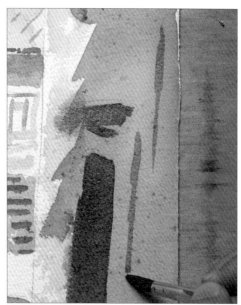

㊸ 筆洗淨，沾焦赭加入大量的水調勻，用縱向、橫向的筆觸畫出大門，描繪時可適時輕壓筆鋒，畫出具粗細變化的筆觸。接著，再沿著牆面畫出背光處的暗面線條。

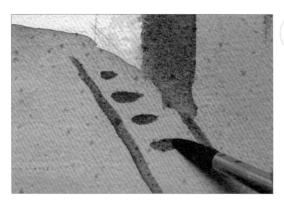

㊹ 筆不洗，在顏色未乾時，沾Step43調出的焦赭以粗細不一的線條畫出水溝蓋。

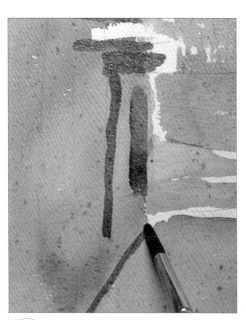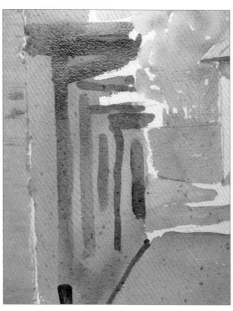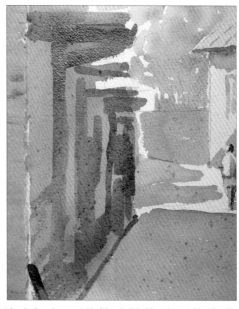

㊺ 左側建築物的陰影同樣地用焦赭上色。筆不洗，沾焦赭加入大量的水調勻，沿著建築物的形狀畫出橫向、縱向的線條，約略畫出建築物的暗面。描繪時適時下壓筆鋒、及運用筆尖剩下的顏料畫線條，可表現出豐富的暗面層次，讓畫面更生動。

46 筆不洗，在顏色未乾時，沾焦赭加大量的水調勻，以橫向、縱向的線條畫出建築物中央與上緣部分的暗面。

47 筆不洗，在顏色未乾時，沾Step46調出的焦赭，沿著地面以橫向筆觸畫出暗面，並適度拖擦筆毛，做出較粗糙的地面質感。

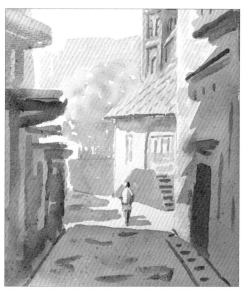

檢視整體平衡，修飾細節

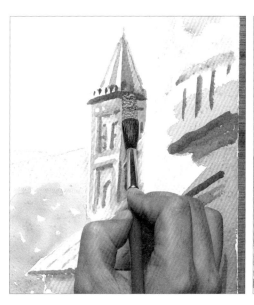

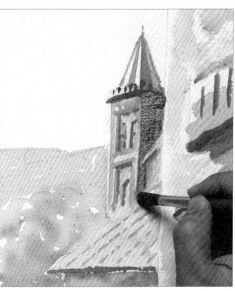

48 筆洗淨，沾赭石加入適量的水調勻，由上而下以畫直線的方式畫教堂右側暗面。

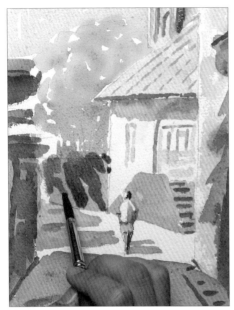 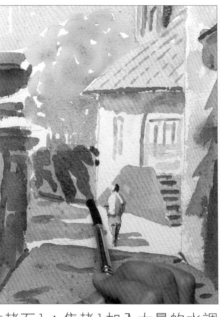 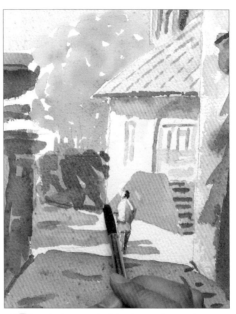

㊉ 在顏色未乾時,筆洗淨,沾赭石1:焦赭1加入大量的水調勻,以斜筆觸錯落畫出牆壁上的樹影,塗繪時不須塗滿,才有枝葉掩映的效果。接著,順著牆壁下緣畫出與地面的接觸線。

㊿ 在顏色未乾時,筆不洗,沾清水以畫橫斜線的方式掃過陰影,讓色彩變化更為活潑。

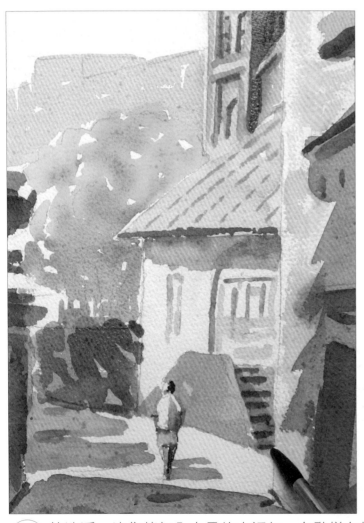 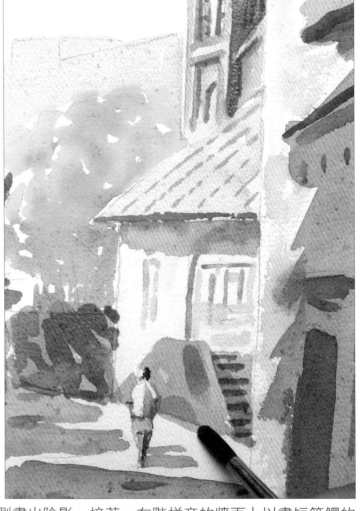

� 筆洗淨,沾焦赭加入大量的水調勻,在階梯左側畫出陰影,接著,在階梯旁的牆面上以畫短筆觸的方式畫出暗面。

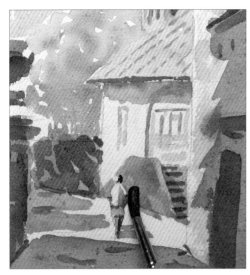

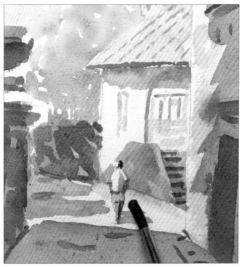

52 為了避免階梯和地面的交界處看來太生硬,接著,筆不洗,沾清水推開顏色至地面處,可自然地表現出陰影。

53 用Step52筆尖剩下的顏料,以線條和頓筆的方式,畫出後方建築的窗戶及暗面。

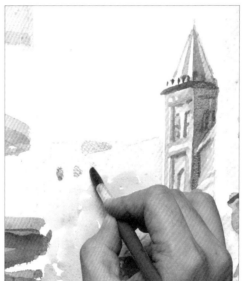

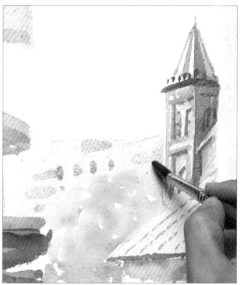

54 筆洗淨,沾深綠1:鎘藍1加入適量的水調勻,先以頓筆、畫直線的方式畫出樹幹,再用短筆觸畫出樹葉暗面。

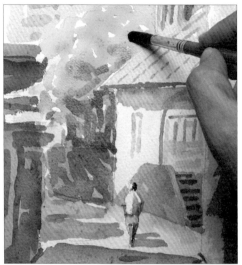

55 在Step54顏色未乾時，筆不洗，沾清水推開顏色，讓色彩更柔和。

56 接著，修飾中景房屋，增加色彩變化。筆洗淨，沾紫色1：鎘藍1加入適量的水調勻，沿著屋簷方向以橫向、直向筆觸畫出暗面，接著，再用沾清水推開色彩。

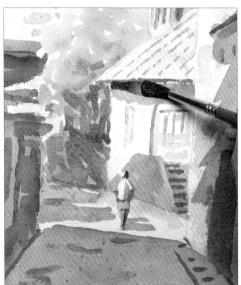
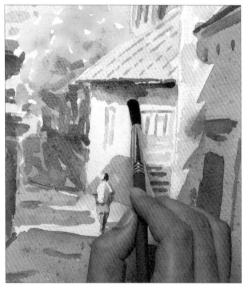

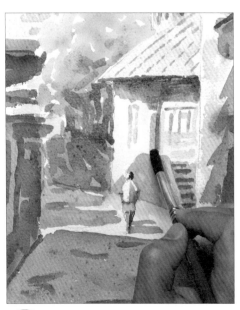
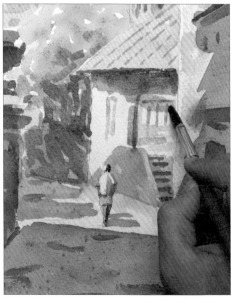
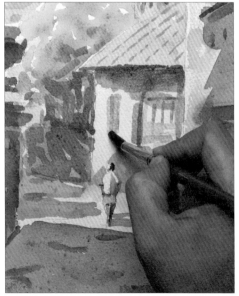

57 在顏色未乾時，筆洗淨，沾紫色加入適量的水調勻，以畫線條的方式畫出牆面暗面。

58 檢視畫面，屋簷的線條太過呆板，加些筆觸修飾。筆洗淨，沾焦赭加入大量的水調勻，在屋簷畫出橫筆觸，讓畫面看來更有變化。

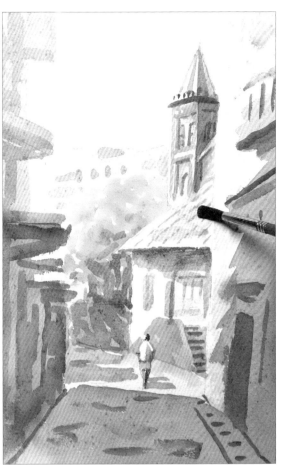

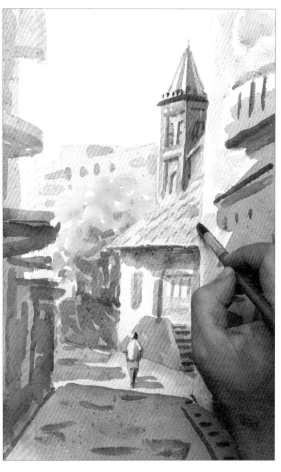

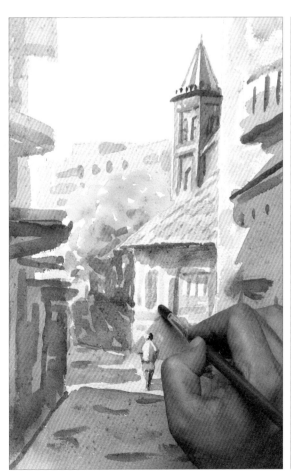

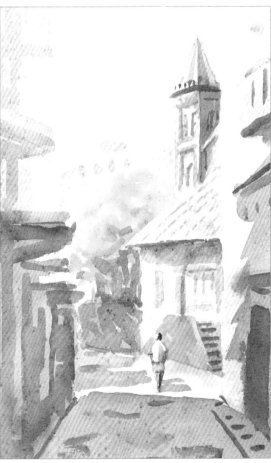

59 筆洗淨，沾大量的水調勻，以橫向、縱向筆觸畫牆面的暗面，增加色彩變化，作品完成。

建築是閱歷豐富的人文風土誌

從當地的建築特色可一窺在地人的風土民情。

有著童話般外型的城堡，在內的人們
不一定有童話結局的人生。

燈塔指引航海人航向正途。

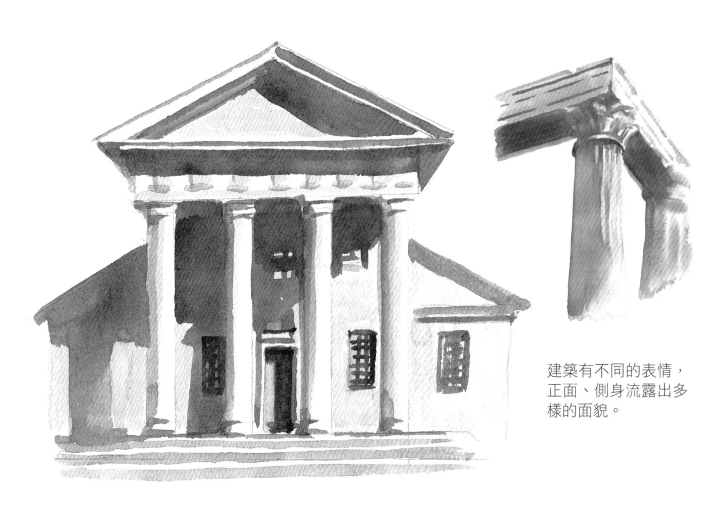

建築有不同的表情，
正面、側身流露出多
樣的面貌。

Part 6
水彩的生活應用

熟練水彩的基礎技法、也實際提筆完成水彩畫作之後,接下來的這個篇章將帶你實際應用,將水彩的特性發揮得淋漓盡致,讓水彩可以與生活緊密結合。從卡片、明信片、信封、信紙、書籤、CD封套、地圖,六個應用主題一一說明製作的概念、如何發想主題、創意表現,讓你掌握應用的訣竅,進而創作出屬於自己的小品。

本篇教你

- 製作旅行途中的明信片
- 製作獨特的信封、信紙
- 製作設計感的卡片
- 製作有趣的書籤
- 製作實用的CD封套
- 繪製個人專屬休閒地圖

劉國□
2005

生活應用 1：手繪明信片

手繪明信片可以記錄旅途中有趣的事物，創作的主題豐富多樣，可以是心情點滴，也可以是旅途中的獨特見聞，將感動的瞬間畫下，是手繪明信片受歡迎的原因之一。

記錄當地的美食

由於手繪明信片著重在記錄感動的瞬間，因此美食也常是旅人創作的主題之一。左下示範例中是運用日本北海道當地食材製作的料理，翠綠的蘆筍是視覺中心，仔細描繪可令畫作更為生動，然後再配合料理的色調，以赭石畫出濃淡變化背景，畫作就可以很有味道。畫出美味的食物，就是這麼簡單。

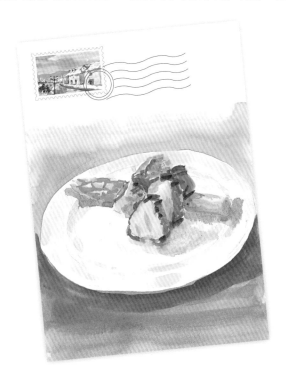

盤中的草莓點心是主角，可用較多的顏色強調，綠葉在上完底色後，再用深綠描出葉脈及輪廓。紅色的草莓、綠色的葉子色彩互補，給人鮮明的感覺。

旅途中特殊見聞

旅途中獨特的見聞是難得的題材，由於是明信片在線條上可以隨興自由些，簽字筆加上水彩的表現形式很適合用來畫明信片，因為明信片主要是描繪當時心中的感受，因此畫法自由，表現的形式不拘。

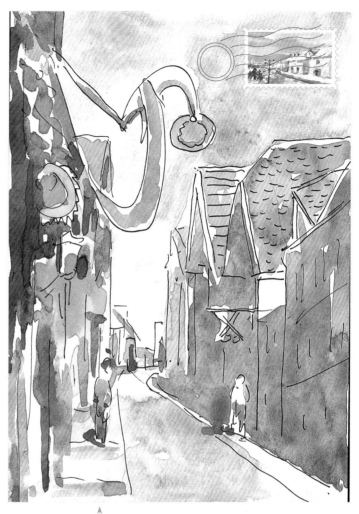

德國羅騰堡是
中世紀古城。

在希臘發現有趣
的menu。

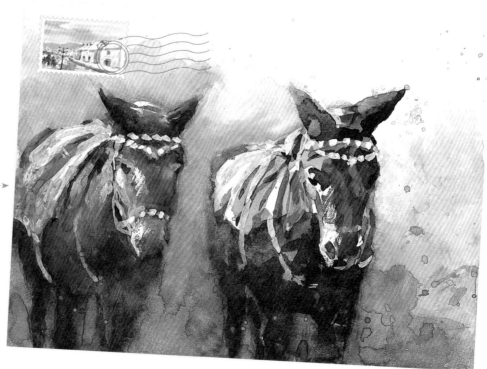

希臘聖托里尼島是
座火山島，為了應
付崎嶇的山路，以
驢子代步。

異國風情的建築

充滿異國風情的建築、街道也是吸引人的作畫題材,在
表現上除了以簽字筆畫出寫意的風格之外,也可以運用
色調來表現,例如用黃色調畫出昏黃的情調、以綠色調
畫出街道,都可以讓明信片變得不同。

打出藍天的底色時,除了用黃色
表現雲層透出的光暈之外,也可
以用紅紫色表現,和希臘圓頂建
築的色調搭配,效果絕佳。

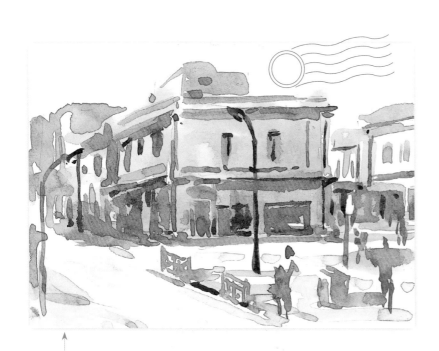

綠色調、寫意的筆觸,這張明信片的
感覺很悠閒,在相近的綠色調中以紫
色畫出人物,讓畫作更活潑。

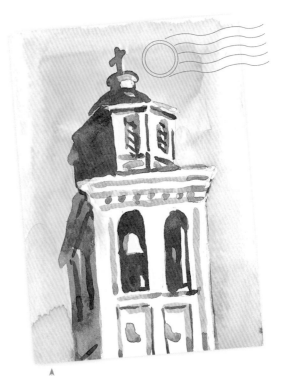

不同味道的希臘建築,
整座建築沐浴在昏黃的
夕陽中。

異國情調的風景

法蘭克福的街道、希臘的街道、山城外的景致、從高處鳥瞰的平原景色都可以畫下來，寄給遠方的親友。

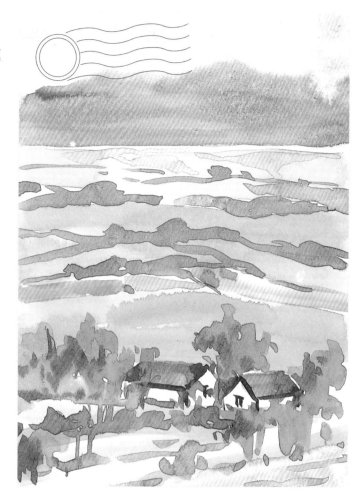

以隨性的筆觸畫出異國的風土。

上色時，也可以用主觀的方式著色，你會發現畫面展現出不同的味道。

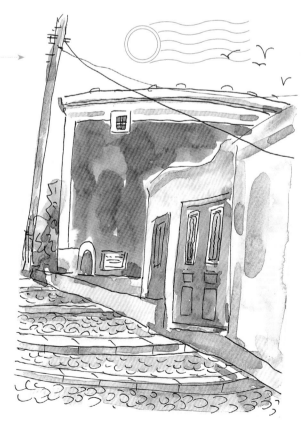

法蘭克福街道一景，以渲染法表現出歐式的建築，別有東方的韻味。

生活應用 2：手繪信封+信紙

繪製信紙時，除了以鉛筆打底稿上水彩之外，也可以用簽字筆描出輪廓再上色，不管是採用哪一種打底稿方式都必須注意：除非是使用水彩紙，如果是採用市售的信紙製作，由於紙張較薄，上色時，水彩顏料的含水量不能太多，以免紙張因不吸水而禁不起畫筆塗抹而破損、變形。

利用四季主題做設計

由四季景色的變換、相關的元素、氣氛、感覺、物品……，相關的素材就足以發想出不錯的創作點子。

春日融融，以彩蝶與花朵的搭配，帶出春意盎然的樣子。

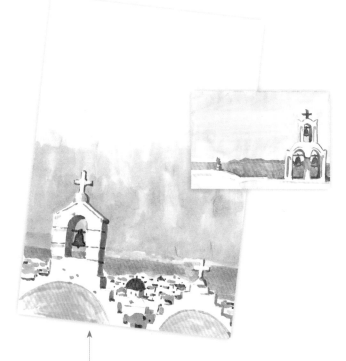

希臘愛琴海的藍白建築給人充滿陽光的感覺，適合用來表達夏天。

枯枝、落葉，秋天
的元素都具備了。

企鵝加上銀白的
雪花，冬天的情
境十足。

利用花邊裝飾信封、信紙

利用花邊裝飾，也是美化信紙的方式之一。可以利用花草、花紋設計
花邊圖騰，若再搭配有顏色的信紙，又是不同的視覺感受。

信紙選用淺黃色，
配上藍色的花邊，
給人素雅之感。

利用生活插畫風格做設計

身邊的小物件也適合繪製成圖案製作手繪信。構圖時盡量
選擇角落，留下足夠的書寫空間。

糖果罐與繽紛的糖果使
畫面洋溢著歡樂感，又
不失裝飾的效果。

園藝是極為討喜的題材，盆栽、
園藝工具都適合入畫，信封可搭
配澆水壺再加上綠葉裝飾，讓信
封組更有整體感。

生活應用3：手工卡片

用來祝福的卡片依照對象及用途區分可大致分為：生日卡、萬用卡、節日卡、賀卡。自己動手做手工卡片不但誠意十足，運用巧思活用水彩技法結合簽字筆、白色廣告顏料等媒材，更可做出不遜於市售的卡片。

以主題製作卡片

選定製作的主題之後，接下來考量如何構圖。以賀年卡為例，打稿時線條不用太繁複，只須表現出動物的特徵即可。上色時，同樣地用重疊法上色，由於主圖的色彩豐富，外面的邊框不用設計得過於複雜，用藍色調平塗反而襯托出主圖的豐富色彩。

Feliz ano nuevo!

造型特別、圖案美麗的熱水瓶也可以是卡片的繪製題材，成為裝飾意味濃的新年賀卡。

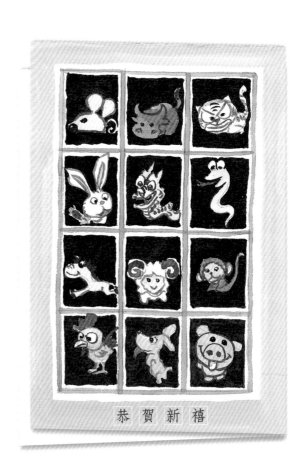

恭賀新禧

素雅的白底加上淺色飾邊，
整張卡片的感覺雅緻。

聖誕卡片傳遞歡樂、祝福之
意，上色時盡量以清爽、明
亮的色調帶出節日的氣氛。

萬用卡可運用的範圍廣泛，
能畫的題材更多，範例中以
簽字筆勾出輪廓線，再疊上
淡彩，顏色不用疊得太多
層，以免失去淡彩的味道，
整張卡片充滿悠閒、寫意的
趣味。

參照名畫製作卡片

在畫面的表現形式上，還多了其他的選擇。藝術家如梵谷、馬諦斯、秀拉、克林姆……，展現的風格、創作元素各有千秋。設定畫題、構思表現形式時，可以從名畫中尋求靈感，例如以梵谷的向日葵為描繪主題、運用秀拉的點描畫法上色、以裝飾性的畫法表現物體的細節，只須運用名畫的元素，卡片就可以很特別。

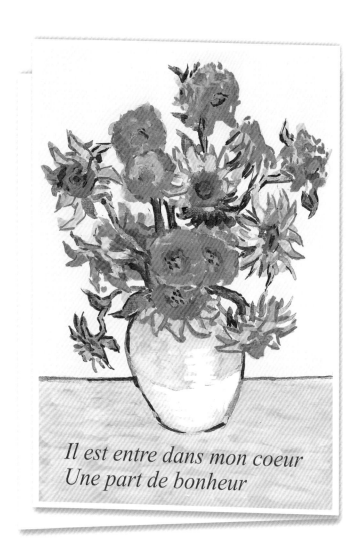

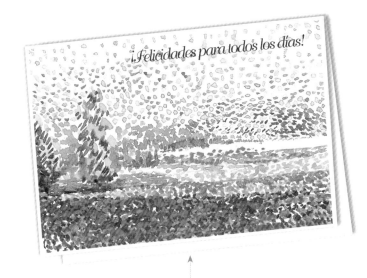

以點描法畫出風景，
畫面別有趣味。

Il est entre dans mon coeur
Une part de bonheur

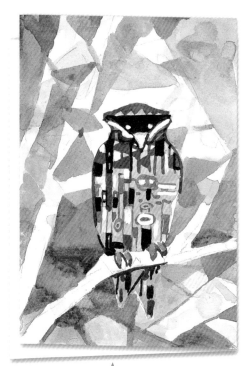

結合不透明畫法，
構圖自由而隨興，
很有花都巴黎浪漫
的遐想。

抽象的幾何飾紋使貓頭鷹看
起來極為華麗。這個畫法取
材自克林姆的名畫《吻》。

生活應用4：書籤

挑選製作書籤的紙材
可以選擇磅數較厚的
水彩紙，不但禁得起
水分的暈染，成品也
耐用不容易捲曲，在
上完色之後可以噴上
保護膠，保護顏色不
易脫落、增加使用壽
命。

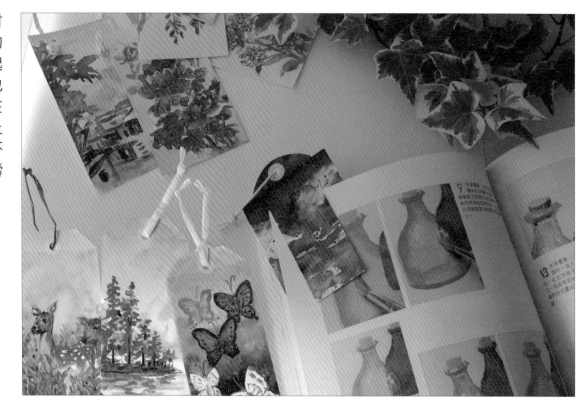

以花卉為主題

花卉繽紛的色彩抓住視覺的效果一流，為了讓書籤更有
變化，可在書籤上打洞再綁上緞帶，增加視覺的變化。

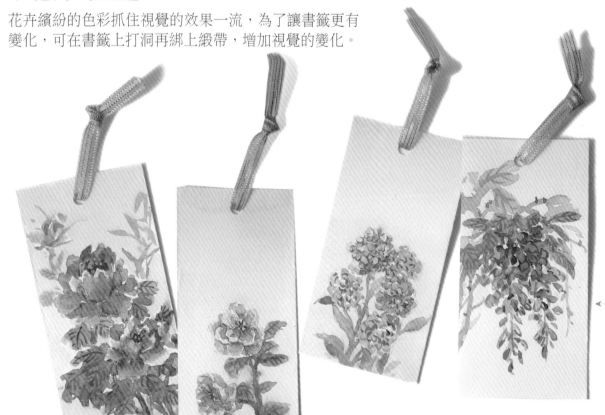

繪製書籤時，在
版面的配置做適
度調整，畫面就
不會死板。

以抽象畫或印象畫為主題

除了具象畫法，也可以利用抽象畫或者是印象畫為主題創作。選定主題後，
即可依照自己的喜好，畫出個性化書籤。

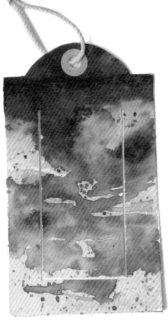

幾何圖形的組合、
顏料的自由流動，
以及協調的色彩，
使畫面充滿抽象的
裝飾趣味。

運用水彩技法製作書籤

水彩加水稀釋後，可以畫出豐富的漸層效果，也可以表現朦朧
氤氳的水面，或是類似中國山水畫的渲染效果，利用水彩的特
性，書籤的表現更為豐富多樣，也更迷人。

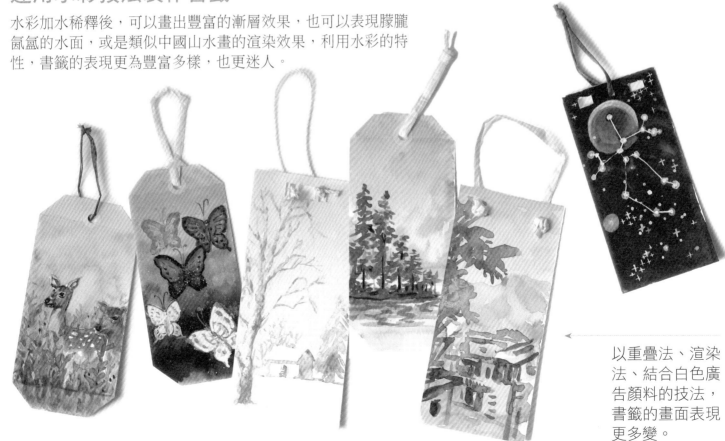

以重疊法、渲染
法、結合白色廣
告顏料的技法，
書籤的畫面表現
更多變。

生活應用 5：CD封套

誰說CD封套就不能自己DIY製作呢？在製作封套時，可以朝幾個方向發想構成版面，以下分別以音樂元素、運用色彩及幾何圖形、音樂類型三個方向說明如何做出CD封套。

以音樂元素製作

如果不知該如何構成版面，以音樂元素例如音符、樂器等就可以適切傳達音樂CD的意念。打好構圖後，再依照畫面的調性上色。

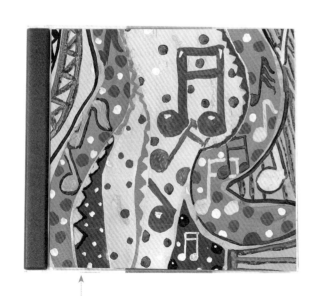

畫面有各種音符，再搭配強烈的色彩，圖騰的意味濃厚。

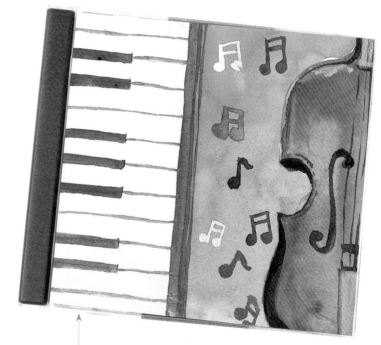

鋼琴、小提琴、音符，構成和諧的音樂世界。

運用色彩、幾何圖形製作

色彩、圖騰與幾何圖形同樣讓畫面豐富，雖然沒有明確的音樂主題，但是在製作時可以依照音樂類型作畫，例如歡樂的音樂可以用明亮的色彩加上圖騰裝飾；輕柔的音樂可採用渲染的感覺強調，由此方向構想，你也可以做出有趣的作品。

規律的幾何色塊適合用來裝飾封面。

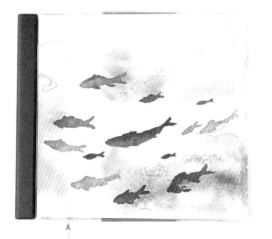

悠遊的魚群配上輕透、暈染的底色，給人輕快、無壓力的感覺。

溫暖的黃底色，色彩豐富的圖騰，適合製作拉丁風情的音樂CD封套。

以音樂類型製作

音樂類型豐富，可供創作的選題相對也多。CD封套所呈現的是該音樂類型給人的印象與概念，你會發現每個人所表現出來的構圖也會有所差異，這也是製作時的樂趣。

藍色山巒，天邊掛著一彎弦月，彷彿空靈、飄渺的愛爾蘭音樂。

異國情調的城堡，耳邊響起的是異國風情的音樂。

New age向來給人沈浸在大自然的感覺。

生活應用 6：地圖

水彩的透明感、加水稀釋後在紙面上暈開的美麗色彩，
在繪製個人地圖時，別有一番趣味。不管是繪製哪種
休閒地圖，繪製時可以將最具代表性的景色或地標
描繪在地圖上，構圖就會夠生動。

逛書店地圖

台北的書店饒富特色，
你都逛過了嗎？

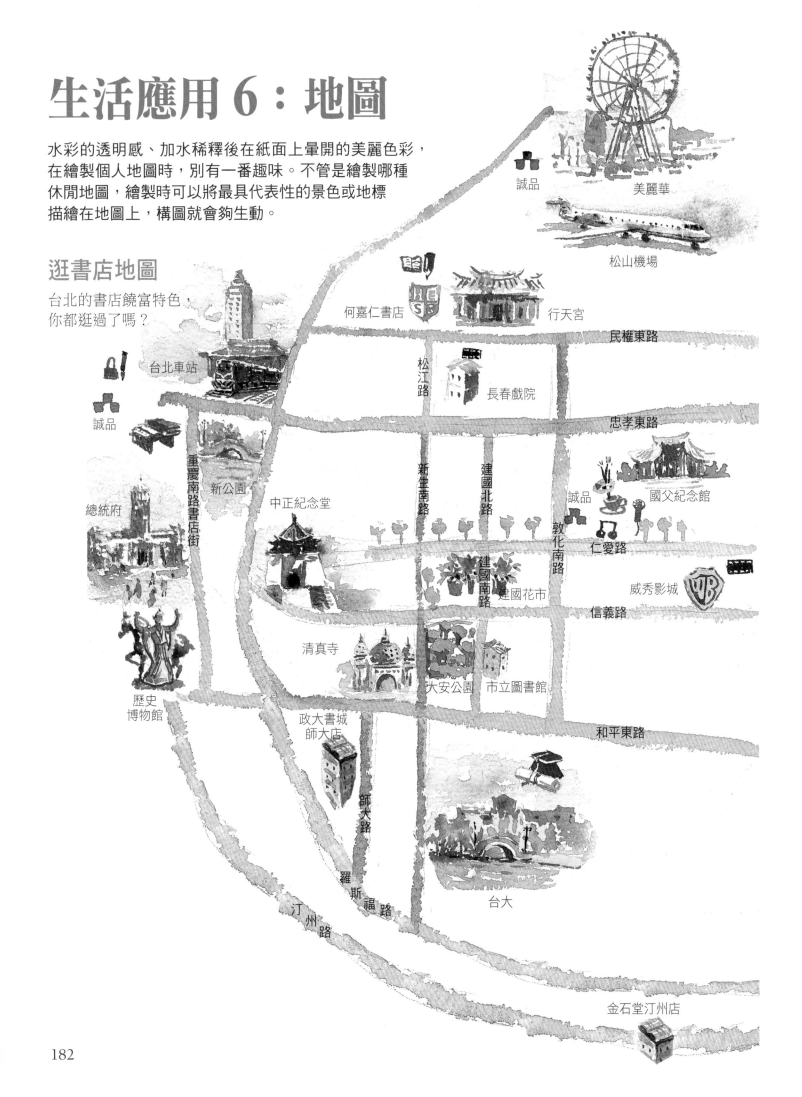

誠品

美麗華

松山機場

何嘉仁書店　　行天宮

民權東路

台北車站

松江路

長春戲院

忠孝東路

誠品

重慶南路書店街

新公園

總統府

中正紀念堂

新生南路

建國北路

誠品

國父紀念館

仁愛路

敦化南路

建國南路

建國花市

威秀影城

信義路

歷史
博物館

清真寺

大安公園　市立圖書館

和平東路

政大書城
師大店

師大路

羅斯福路

台大

汀州路

金石堂汀州店